베르메르의
야망과 비밀

L'AMBITION DE VERMEER
by DANIEL ARASSE

베르메르의 야망과 비밀

초판 1쇄 인쇄일 2008년 4월 20일
초판 1쇄 발행일 2008년 4월 25일

지은이 | 다니엘 아라스
옮긴이 | 강성인
펴낸이 | 이상만
펴낸곳 | 마로니에북스

등 록 | 2003년 4월 14일 제2003-71호
주 소 | (110-809) 서울시 종로구 동숭동 1-81
전 화 | 02-741-9191(대)
편집부 | 02-744-9191
팩 스 | 02-762-4577
홈페이지 | www.maroniebooks.com

ISBN 978-89-6053-048-5

베르메르의
야망과 비밀

다니엘 아라스 지음 | 강성인 옮김

마로니에북스

루이에게

정신이 눈에 보이는 것을 이해하지 못 할 때,
상상의 힘은 더 커진다.
정신이 눈에 보이는 것을 이해하게 될 때,
상상의 힘은 약해진다.

스피노자,
『지성 개선론 Tractatus De Intellectus Emendatione』(1661-1662)

차 례

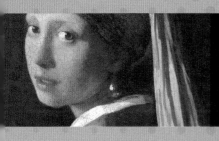

신비스러운 베르메르

현재 파리 주 드 폼 전시장에서 열리고 있는 홀란드 회화 전시의 가장 큰 기쁨은 〈델프트 전경〉과 〈젊은 여인의 얼굴〉, 〈우유 따르는 여인〉 등 암스테르담 국립미술관에 소장된 얀 베르메르의 작품 3점을 소개하고 있다는 것이다.

1921년 4월 30일자 『오피니언』지에 실린 장-루이 보두와이에의 글*은 베르메르에 대한 찬사로 시작되었다. 관람을 마친 보두와이에는 마치 사랑에 빠지듯 베르메르의 작품에 매료되었다. 그러고는 베르메르와 사랑에 빠지는 행복을 느끼지 못한 이들이 자신이 느끼는 경탄을 함께 공감할 수 있기를 바라며 이 글을 써내려 갔다.

보두와이에는 토레-뷔르거가 1866년 발표한 글을 바탕으로 이 글을 썼다. 토레-뷔르거가 미술사학자로서 베르메르의 첫 번째 작품집을 출판하며 미술사적 의미를 부여했다면, 보두와이에는 미술비평가로서 베르메르의 작품을 느낄 수 있는 글을 쓰고자 했다. 그는 심오하고 특별한 유혹을 느끼게 하는 베르메르의 작품 속 그 무언가를 정의하고자 노력했다. 또한 작품 속에서 스스로 발현하는 웅장함과 신비함, 귀족스러움과 순수함을 꿰뚫어보고자 했다. 이를 통해 가장 일상적이고 가장 보편적인 삶을 특별하고 신비하게 만드는 베르메르의 마법을 찾아내고자 했던 것이다.

「신비스러운 베르메르」라는 제목의 그의 글은 회화의 주제와 내용적인 측면만을 강조하던 당시 미술 비평의 한계를 뛰어넘어, 작품 자체가 가지는 조형적인 면에 주목했다는 점에서 의미를 갖는다. 보두와이에는 색의 표현만으로 독특한 효

* 부록 I 의 「신비스러운 베르메르」 전문 참조.

과를 나타내는 힘이 그의 작품에 내재되어 있다는 점에서, 베르메르를 화가들이 본받아야 할 '고귀한 천재', '화가 중의 왕'으로 평가했다.

베르메르의 독창성은 그림을 그리는 그만의 방식에서 만들어졌다. 오늘날의 독자들은 베르메르의 작품에 나타난 현대성과 예술적인 효과를 높이 평가한다. 이는 베르메르가 미술에 대한 고정관념, 즉 서술적 요소와 묘사적 요소 등과 같은 여러 제약에서 자유로웠기 때문일 것이다. 그의 작품이 어떻게 그려졌는지 느끼려고 노력할 때야 비로소 베르메르의 작품이 주는 인상을 이해할 수 있다. 그런데 이런 그의 예술을 지나치게 조형적 회화로 인식한 나머지 작품 속에 담긴 정신적인 내용을 간과하기에 이르렀다. 상징적인 의미가 담긴 〈회화의 알레고리〉를 그린 베르메르가 과연 작품 속의 이야기에 대해서 무관심했다고 할 수 있을까? 그러나 여지없이 그의 작품은 조형적인 접근에 초점이 맞춰 해석되었고, 베르메르가 작품에 부여했던 의미는 무시되기 시작했다.

보두와이에 역시 베르메르 작품의 조형적인 측면을 강조하여 해석하기는 했지만, 같은 시기 클로틸드 미슴이 『가제트 데 보자르』에 실은 평범한 논거의 글에 비한다면 보두와이에의 글은 관객과 작품 사이에서 일어날 수 있는 복합적인 관계, 작품이 가지는 역사적 의미 등을 포괄하는 뛰어난 비평이었다.

5월 14일자 『오피니언』지에서 보두와이에는 일반적으로 사람들은 미술관에 들어서는 순간 무언가 채워지기를 바라는 욕구를 가지게 된다는 이야기로 글을 시작한다.

"베르메르의 작품 속에 나타난 색과 재질감은 감성적인 욕구를 충족시켜 준다. 우리는 우선 대상의 소재가 무엇인지에 대해 생각하게 되고, 그것을 어떻게 표현했는지 살펴보게 된다. 이러한 과정을 거치고 나면 베르메르 작품 속의 색들은 꽃봉오리나 과일과 같은 자연 속의 생생한 대상을 떠올리게 만든다. 그러고는 마침내 대상이 지닌 본질에 도달하게 된다.

베르메르의 특이성 중 하나는 바로 붉은색을 거의 사용하지 않았다는 점이다. 대상의 본질은 노란색, 푸른색 혹은 황토색으로도 표현될 수 있다. 대상의 본질까지 드러내기 위한 베르메르의 노력이 묻어나는 질감표현은 마치 반들반들한 표면을 볼 때의 느낌, 혹은 상처 위에 약을 덧바른 것과 같은 두터운 느낌과 닮았다. 말로 그 느낌을 표현할 수밖에 없는 지금, 베르메르의 작품을 설명하는 것은 너무 어려운 일이다. 아무튼 이와 같이 질감과 본질 사이에 이어지는 대응은 베르메르가 다른 화가들과 구분되는 특징 중 하나에 불과하다."

보두와이에의 글을 읽은 프루스트가 그에게 함께 전시를 보러 가자고 했을 만큼 그의 비평은 적절했다고 할 수 있다. 당시 화젯거리가 된 이 비평은 베르메르의 작품 속에서 심오하고 독특한 유혹의 정체를 정의하려고 노력했던 보두와이에의 의도를 분명히 드러내고 있다. 보두와이에가 이야기했던 베르메르의 '신비'는 관객과 작품 사이에서 일어나는 관계 속에서 정의될 수 있다. 그것이 바로 이 책에서 말하고자 하는 '회화의 효과'이다.

이 글은 그동안 회자되어 온 이론을 객관적으로 살펴보려고 한다. '얼마나 섬세하게 표현했는가'가 미적 기준이 되었던 17세기에 베르메르는 오히려 흐릿하게 대상을 표현했다. 그는 밑그림을 그리지도 않았고, 정밀한 화법으로 그리지도 않

았다. 외곽선조차 흐릿하게 암시적으로 나타나 있을 뿐이다. 세밀화가로 알려진 베르메르가 모든 작품을 흐릿하게 그렸다는 점, 대상을 있는 그대로 묘사하지 않았다는 점은 모순처럼 느껴진다. 하지만 바로 그 점이 베르메르 작품의 특징이다.

이 같은 현상은 많은 전문가들에 의해서 회자되어 왔다. 어떤 이들은 베르메르가 카메라 옵스쿠라*를 사용했기 때문에 이러한 효과를 얻을 수 있었을 것이라고 이야기한다. 베르메르는 당연히 카메라 옵스쿠라를 알고 있었을 것이고, 사용했을 것이다. 하지만 베르메르는 빛의 효과나 반복, 계산을 통해 만들어진 미묘한 변환을 통해 카메라 옵스쿠라에 비춰진 모습을 자신의 창작물로 재탄생시켰다. 카메라 옵스쿠라는 베르메르에게 연습 스케치와 같은 역할을 했다. 묘사에 대한 무관심은 조형적 선택을 가능하게 했고, 주제가 가진 의미를 가장 개인적인 언어로 표현할 수 있게 되었다.

베르메르의 '신비함'은 시적인 것이 아니다. 또한 마법과 같이 완벽한 기교에 의해 만들어지는 수수께끼도 아니다. 베르메르의 작품이 진정 신비스러울 수 있는 것은 작품 안에 표현된 작품의 내용 때문이다. 1653년부터 1675년까지 델프트에서 22년간 활동했던 베르메르는 당시 화가들의 보편적인 화법을 바탕으로 자신만의 독특한 이야기를 만들어 가면서 새로운 도전을 시작한 것이다.

베르메르의 작품을 역사적인 측면에서 설명하지는 않겠다. 그렇지만 17세기 후반의 역사적인 사건들은 베르메르와 동시대의 화가들을 구별 짓는 요소로 작용

* 카메라의 전신이라 할 수 있는 도구로써, 고대에는 '검은 방'이라고 불렸다. 16세기에 들어서면서 많은 화가들이 보조 도구로 사용하게 되었고, 휴대용 장치가 고안되었다. 종이나 유리판에 투사된 이미지를 다른 매체에 옮기는 방식으로, 보이는 그대로 재현할 수 있다.

했다. 프랑스의 철학자 메를로 퐁티가 '베르메르식 구조'라고 명명한 독특한 구조는 당시의 보편적이고 일상적인 화법에서 벗어나 있다. 따라서 베르메르의 독창성을 바탕으로, 베르메르와 다른 화가들을 구분 짓는 특성에 대해 알아보고자 한다.

첫 번째 장에서는 베르메르의 삶과 베르메르가 살았던 시대상을 분석할 것이다. 베르메르에 대한 연구가 시작된 지도 약 100년이 지났다. 그동안 미술사학자들은 다양한 고문서와 정보를 찾아내어 소개해왔다. 이들 고문서 사이에서 찾아낸 정보는 우리가 제기하는 문제들과 미학적 관점에서 관련이 없는 경우가 많다. 그로 인해 잘못 정립된 이론들을 지금까지 수정하지 못했으며, 허구와 같은 이야기들이 정설로 통용되었던 것이 사실이다. 앙드레 말로[*]는 베르메르를 화가가 아닌 사회학자로 평가했다. 하지만 이 정보들은 베르메르가 살았던 사회상을 부분적으로나마 이해하게 하는 바탕이 되기도 한다. 따라서 다른 작가들과 구별되는 베르메르만의 특징을 발견하기 위해서는 '17세기 미술에 대한 지식과 작품을 통해 연상되는 그리스의 코레^{**}와 같은 미술사적 요소들에 대한 지식이 바탕이 되어야만 한다.

이와 같은 정보를 바탕으로 계속되어 온 미술사학자들의 연구는 베르메르의 작품 속에서 이중적인 의미를 밝혀냈다. 가령 정상적인 사회활동에 거의 참여하지 않았던 베르메르는 그의 작품에 자신의 집 안에서 일어나는 삶의 모습을 보여주

* 프랑스의 저명한 미술사회학자. 프랑스 문화부장관을 지냈을 정도의 넓은 안목을 지니고 있다.
** Koré. 그리스어로 '소녀'라는 뜻으로 고대 그리스 아르카익 미술에서 보이는 소녀 입상을 가리키며 청년 상인 쿠로스와 한 쌍을 이룬다.

지 않는다. 당시의 다른 화가들처럼 베르메르도 풍속화를 자주 그렸으나 베르메르의 실내 풍경은 실제와는 다른, 이성적으로 계획된 공간으로 표현된다.

두 번째 장에서는 베르메르 자신이 화폭 속에 그려 넣은 '그림 속의 그림'을 중심으로 그의 작품을 분석할 것이다. 17세기 네덜란드에서는 그림 속에 그림을 그려넣는 방식이 유행했다. 네덜란드 실내의 현실적인 모습 속에서 '그림 속의 그림'은 도상학적 암시를 만들어냈다. 여기에 베르메르는 개인적인 해석을 덧붙였다. 그가 발전시킨 도상학적 암시들은 설명적인 것과는 거리가 멀다. 뿐만 아니라, 당시의 다른 화가들보다 더 체계적으로 화폭의 내부를 구성하는 장치로 사용했다. 그의 작품에 나타난 '재현의 법칙'은 대상과의 유사함에서 얻어지는 것이 아니다. 오히려 엄격한 화면 구성을 통해 얻어진다. 또 화가는 계산된 화면 구성 안에서 개념을 전달한다. 프랑스의 미술사학자 앙드레 카스텔이 베르메르가 '창조의 시나리오'를 작품 안에서 그려 넣었다고 설명한 것과 같이, 베르메르의 열정으로 만들어진 그림 속의 그림은 작품의 의미를 만들어 준다.

세 번째 장에서는 〈회화의 알레고리〉에 대해 심층적으로 살펴볼 것이다. 베르메르가 스스로 지은 작품의 제목에서 알 수 있듯이, 회화를 우의적으로 해석한 작품이다. 베르메르는 회화를 통해 말하고자 하는 것을 아주 섬세한 방식으로 표현했다. 〈회화의 알레고리〉 속에 나타난 아틀리에의 모습은 당시 네덜란드의 화가들이 즐겨 그리던 화가의 아틀리에와는 완전하게 구별된다. 이 작품은 베르메르가 개인적으로 연구하던 회화 이론의 일부를 살펴볼 수 있는 기회를 제공한다.

네 번째 장에서는 베르메르만의 묘사 방식과 독특한 화면 구성 방식에 대한 몇 가지 이론을 살펴보고자 한다. 회화적인 화면의 구성을 위해 화가가 해야만 했던

선택이 무엇이고, 어떤 의미를 지닌 것인지 확인할 수 있을 것이다. 특히 평면적인 화면 위의 구성과 감상자와 작품 사이의 삼차원적 공간에 관한 연구라 할 수 있다. 베르메르는 카메라 옵스쿠라에 비춰지는 것을 그대로 옮기지 않았다. 카메라 옵스쿠라는 맨눈으로는 확인할 수 없는 현상에 대해 연구할 수 있는 기회였을 뿐이다. 카메라 옵스쿠라가 베르메르가 작품 속에서 정신적 의미와 이론적인 개념을 표현하는 데 어떠한 방식으로 사용되었는지 살펴보자. 이 장에서는 조형적인 분석만을 통해 베르메르의 작품을 해석하지는 않을 것이다. 도상학적 의미와 연관지어, 베르메르식 구성이 어떻게 의미작용과 연계되어 있는지 살펴보려고 한다. 17세기 당시의 화가들이 즐겨 사용했던 주제를 자기만의 방식으로 변화시키는 과정은 베르메르의 독창성을 잘 보여준다.

다섯 번째 장에서는 베르메르 작품 속에 나타난 빛의 효과와 의미에 대해서 살펴보고자 한다. 베르메르의 작품 속에서 빛이란 작품과 감상자 사이의 매개체로 해석될 수 있기 때문이다.

앞으로 이어질 이야기들은 화가의 천재성을 설명하거나 화가의 비밀을 파고드는 것을 목적으로 하지 않는다. 당시의 화가들이 공유하고 있던 일반적인 회화의 재료와 정신적 재료를 어떠한 방식으로 조합하고 완성시켜갔는지에 대해 살펴보려고 한다. 일반적으로 사용되던 회화적 재료와 정신적 재료가 바로 베르메르가 사용했던 특별할 것 없는 재료들이다. 이 재료들을 조합해내는 베르메르의 독창성이야말로 그를 '천재'라 부르게 만드는 것이다. 베르메르의 작품을 이해하기 위해서는 작품의 세부적인 요소들까지 관찰하고, 차분히 이해해야 한다. 베르메르의 작품을 가장 잘 이해하게 하는 자료는 바로 베르메르의 작품이기 때문이다.

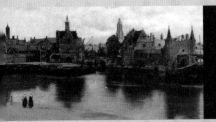

PART 01

작업의 조건

베르메르가 17세기 당시 인정받지 못한 무명 화가라는 인식은 우리의 오해일 뿐이다. 현재 우리는 많은 자료들이 증언하고 있는 17세기 당시의 상황을 무시한 채 베르메르에 대해 큰 오해를 하고 있는지도 모르겠다. 당시 유럽의 거장 화가 중의 하나로 평가받았던 베르메르는 근 200년 동안 묻혀 있었고, 미술사학자들은 알려지지 않은 '무명 천재 화가'의 이야기를 만들어 내면서 스스로 만족했는지도 모른다. 18세기 내내 베르메르의 작품이 컬렉터들과 미술애호가들의 사랑을 받아왔다는 사실을 알게 된다면, 현재 우리가 베르메르에 대해 품고 있는 신비감은 무지에 의해 만들어진 파생물일 수밖에 없다. 이제 베르메르에 대해 품어왔던 오해를 떨쳐내고, 베르메르의 작품이 주는 의미와 그의 활동에 대해 새롭게 정의해 보아야 할 것이다.

베르메르의 명성

1710년부터 1760년까지 베르메르는 그의 작품 4점이 유럽의 왕실과 귀족의 소장품으로 구매될 만큼 미술 시장에 소개되어 높은 평가를 받았다. 1719년부터 〈우유 따르는 여인〉^{그림1}은 베르메르의 걸작으로 인정받기 시작했고, 1727년 프랑스에서 발간된 잡지에서 프랑스의 미술사학자 데잘리에 다르정빌은 베르메르를 '반 데르 메르'라는 이름으로 북유럽 회화의 위대한 거장 중 한 명으로 소개했다. 그후 유럽의 개인 소장가들 사이에서 베르메르의 명성은 급속히 퍼져 나갔다.

1804년 〈연주회〉가 파리의 미술 시장에 소개되었다. 그때 발간된 카탈로그는 베르메르의 작품을 회화의 클래식으로, 개인 소장가들이 꼭 소장해야 하는 명품으로 소개하고 있다. 베르메르의 명성이 높아지면서 18세기 말부터 19세기 초까지 베르메르의 작품에 대한 개인 소장가들의 수요가 급증했다. 작품가격은 급상

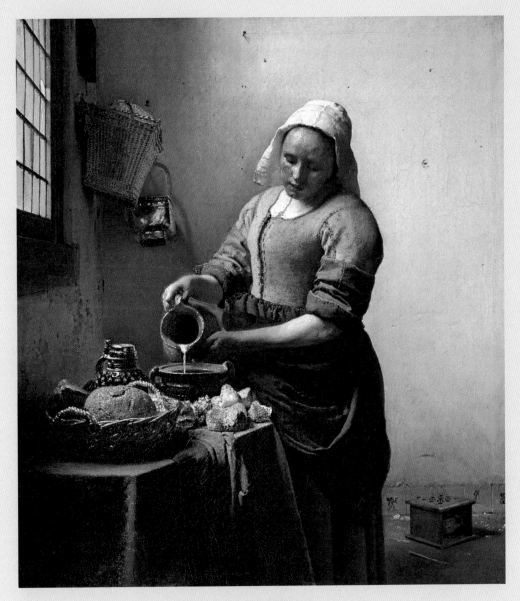

그림 1 우유 따르는 여인

1658–1660년경, 캔버스에 유채, 45.4×41cm

암스테르담, 국립미술관

방 안의 광경이 소박하게 묘사되어 있는 베르메르의 대표작이다. 공간을 채우는 독특한 빛의 표현이 무심히 일을 하고 있는 여인의 모습을 둘러싸 편안한 느낌을 준다. 개인의 내면적인 공간을 그려내고자 했던 베르메르의 야망이 잘 드러난 작품이라 할 수 있다.

승해 1798년 1루이(옛 20프랑)에 거래되었던 〈지리학자〉는 1803년 36루이에 거래되었고, 〈델프트 전경〉^{그림2}은 1822년 당시 가격으로 2900플로린(옛 네덜란드 화폐 단위)이라는 어마어마한 액수로 거래되었다. 그의 명성이 이처럼 높아지자 다른 화가들은 그의 화풍을 모방하기 시작했고, 〈우유 따르는 여인〉, 〈델프트 거리〉^{그림3}, 〈델프트 전경〉, 〈진주 목걸이를 한 여인〉, 〈천문학자〉와 같은 작품의 모작이 나타나기 시작했다. 〈레이스를 짜는 여인〉의 경우 1810년 로테르담에서 거래될 당시, '베르메르 혹은 그의 화풍'으로 소개될 정도로 당시 화가들에게 많은 영

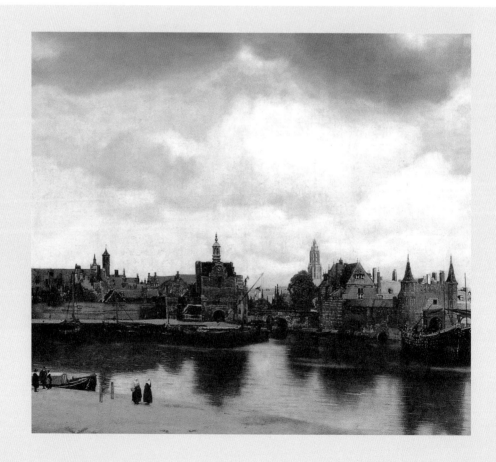

향을 주었다.

네덜란드 미술사학자들은 1816년 발간된 『네덜란드 회화의 역사』를 통해 베르메르를 공식적으로 미술사 안에 포함시켰다. 이 책은 미술사적 연구를 이용한 체계적인 접근의 작가 소개보다는 미술 애호가들 사이에 널리 퍼져 있던 베르메르의 명성만을 언급했을 뿐이다. 최고의 소장품으로 손꼽히는 그의 작품을 소장하기 위해 엄청난 액수를 지불할 사람이 과연 존재할 것인가 하는 의문을 제시하기

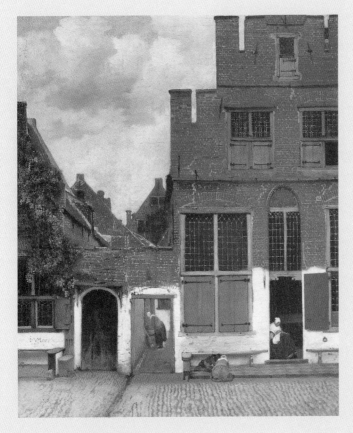

그림 2 델프트 전경
1660-1661년경, 캔버스에 유채,
96.5×115.7cm
헤이그, 마우리츠호이스 왕립미술관

그림 3 델프트 거리
1657-1658년경, 캔버스에 유채,
53.5×43.5cm
암스테르담, 국립미술관

현존하는 35점의 베르메르 작품 중 풍경을 주제로 한 작품은 이 두 작품뿐이다. 베르메르의 풍경화는 밝은 빛을 받은 화려한 색상으로 보는 이의 눈길을 끈다. 매우 사실적이지만, 자연스러운 화면을 구성하기 위해 눈으로 볼 수 없는 빛의 방울들을 찍어 넣어 화면에 생동감을 불어넣었다.

도 했지만, 이를 통해서 베르메르는 회화사의 한 축으로 등장하게 되었고, 홀란드[*] 회화의 '티치아노[**]'라는 애칭을 얻게 된다.

18세기 네덜란드에서는 다양한 미술사 서적들이 발간되었다. 당시 네덜란드 미술사의 바이블로 통하던 아르놀트 하우브라켄의 저서에는 베르메르에 대한 어떠한 평가도 남아 있지 않다. 그의 사상을 이어받은 대다수의 미술사학자들은 이미 발표된 17세기 말부터 18세기 초까지의 미술사에만 전념할 뿐, 베르메르에 대한 미술사적 연구를 미루고 있었다. 베르메르의 독창적인 화법에 애착을 가지고 있던 미술사학자들은 소수였으며, 미술사학계의 이와 같은 분열은 1816년까지 이어져 베르메르에 대한 공식적인 평가를 남기지 못한 채 침묵하고 있었던 것이다. 살아 있는 작가에 대해 미술사적 평가를 내리지 않았던 당시의 전통도 베르메르에 대한 미술사적 평가를 미루게 한 원인 중의 하나라고 할 수 있다.

17세기 당시 베르메르의 명성을 쫓아가보면, 다음과 같은 사실을 확인할 수 있다. 델프트의 유명 인사들을 소개한 반 블레이스웨이크의 『델프트 시 묘사』에는 1667년부터 베르메르가 명성을 얻고 있었다는 사실을 밝히고 있다. 이 책의 저자는 당시 델프트 최고의 화가 카렐 파브리티위스가 마을 화약고의 폭발로 숨을 거

* 17세기 당시 네덜란드는 플랑드르 지방과 홀란드 지방으로 구분되어 있었으며, 종교와 문화 등에서 많은 차이점을 나타내고 있었다. 플랑드르는 현 벨기에의 서부를 중심으로 프랑스의 북부, 네덜란드 남부를 포함하는 지역으로 지리적인 영향에 의해 역사적으로 프랑스 문화와 가톨릭교회의 영향을 받고 있었다. 12세기 초 신성로마 제국의 봉토였던 네덜란드 북부의 홀란드 지방은 남부와 달리 독일 문화와 신교의 영향을 받았으며, 이를 바탕으로 17세기 독특한 회화 양식과 미술 시장을 구축할 수 있었다. 베르메르는 신교가 주로 활동하던 홀란드 지방인 델프트 시에서 생활했으나, 가톨릭 신자였다는 점이 특징이다.
** 16세기 이탈리아 르네상스 고전 양식을 완성한 화가 중의 하나로 다이나믹한 구성과 화려한 색채를 위주로 베네치아 색채주의를 확립하였다고 평가받는다.

두자 그의 죽음을 애도하며 델프트 시의 인쇄업자 아르놀트 본이 지은 시를 인용했다. '불사조 파브리티위스의 죽음과 그의 재에서 살아난 베르메르'라는 마지막 구절은 최고의 자리를 베르메르가 이어받았음을 시사한다. 안타깝게도 반 블레이스웨이크는 『델프트 시 묘사』에서 이 마지막 구절은 인용하지 않았다. 아마도 저자는 '다시 태어난 불사조' 베르메르를 잘 알지 못했을 것이고, 잘 모르는 상태에서 극찬을 하는 실수를 두려워했을 것이다. 베르메르에 대한 오랜 침묵은 '델프트 묘사'의 일화에서처럼 무지에서 오는 실수를 피하기 위한 미술사학자들의 선택으로 설명되기도 한다.

1653년부터 1675년까지 22년 동안 베르메르는 적어도 45점, 많게는 60여 점의 작품을 제작했을 것으로 추정된다. 데 호흐*의 경우 현존하는 163점의 작품 외에도 15점의 추정작품, 294점의 분실된 작품까지 총 480여 점의 작품을 그린 것과 비교해볼 때, 베르메르는 적은 수의 작품을 남겼다고 할 수 있다. 앞으로 베르메르의 독특한 화법에 대해 이야기하겠지만, 일단 여기서는 베르메르의 작품 수가 많지 않았던 것이 당시 미술사학자들에게 덜 알려지게 된 이유였다는 점만 짚어두기로 하자.

컬렉터에게 선매권을 주고 다달이 500플로린을 후원받으며 활동했던 헤라르트 다우**와는 달리, 베르메르는 어떠한 형태로도 작품 구매와 연관된 정기적인 형태

* 하를렘에서 수학한 후에 델프트로 돌아온 피테르 데 호흐는 베르메르와 함께 델프트 화파를 대표하는 가장 중요한 화가가 되었다. 1660년 무렵에 데 호흐는 중산층 가정의 안뜰을 많이 그렸다. 일반적으로 실재를 충실하게 묘사하는 대신 새로운 실체를 만들어내기 위해 건축적 요소들을 조합해 침착하고 평화로운 인물들과 조화를 이루는 분위기 묘사에 충실하였다.

** 렘브란트의 제자로서 렘브란트가 주로 사용했던 밝음과 어두움의 대비가 분명한 명암 효과를 실내 풍경 등 다양한 풍속화에 담아내었다. 섬세한 묘사와 감성적인 분위기로 베르메르의 화법과 자주 비교되기도 하며, 당시 홀란드 미술계의 대표적인 화가였다.

의 후원을 받지 않았다. 하지만 베르메르가 작품 활동을 하던 시기의 거의 대부분을 차지하는 1650년 말부터 1674년까지 정기적으로 베르메르의 작품을 구매하고 베르메르에게 꾸준한 관심을 보여준 컬렉터가 있었다. 그의 존재는 베르메르의 작품 활동을 연구하는 데 중요한 포인트가 된다.

이를 두고 학계는 1696년 베르메르의 작품 21점이 포함된 자신의 소장품들을 경매에 내놓았던 야코프 디시위스가 그 주인공이라고 오랫동안 믿어왔다. 하지만 프랑스의 미술사학자 몽티아스가 주장한 것처럼, 베르메르가 성 루가 길드에 가입하여 작품 활동을 하던 1653년 당시에 태어난 디시위스가 베르메르 작품의 컬렉터였다고 믿기는 어렵다. 한편 디시위스의 장인 반 루이벤은 델프트 시의 오랜 유지로서 상당한 재산을 소유하고 있었다고 한다. 따라서 반 루이벤이 베르메르에게 꾸준한 관심을 보여준 컬렉터였을 가능성이 높다. 당시의 자료를 살펴보면, 반 루이벤과 베르메르가 통상적인 화가와 컬렉터의 관계를 뛰어넘은 각별한 관계를 맺고 있었음을 확인할 수 있다. 이러한 자료들은 우리의 오해, 즉 베르메르가 인정받지 못하던 델프트의 무명 화가라는 고정관념에 대해 다시 한 번 생각해볼 기회를 제공한다. 베르메르는 과연 무명의 화가였을까?

베르메르와 반 루이벤 사이의 특별한 관계는 베르메르에게 사회적 명성과 재정적 안정을 가져다 주었으며, 잠재적인 컬렉터들과의 연결 고리를 만들어 주기도 했다. 하지만 반 루이벤이 베르메르의 작품 절반 가까이를 소유하게 되면서 베르메르는 작품이 널리 알려질 수 있는 기회를 잃고 말았다. 몽티아스의 주장처럼 베르메르가 좀 더 많은 컬렉터와 관계를 맺었다면, 반 루이벤이 델프트라는 시골 마을이 아닌 대도시 암스테르담의 컬렉터였다면, 아마도 좀 더 널리 베르메르의 이름과 작품을 알릴 수 있었을 것이다.

어쨌거나 베르메르는 활동하던 당시 무명의 화가도, 진가를 인정받지 못하던 화가도 아니었다. 1672년 5월 베르메르는 이탈리아 회화 작품의 수입을 결정하기 위한 미술 전문가로 선출되어 헤이그에 다녀올 만큼 인정받고 있었다.

또 1663년과 1669년, 적어도 두 차례 이상 외국의 컬렉터들이 그를 만나기 위해 그의 작업실을 들르기도 했다. 1666년 발간된, 프랑스 귀족 발타자르 드 몽코니의『여행기』에는 1663년 8월 11일 베르메르의 작업실을 방문한 기록이 담겨 있다. 베르메르의 작품에 관한 몽코니의 감상*은 흥미롭다.

최근 발견된 반 베르크하우트의 일기는 1669년 이루어진 두 차례의 작업실 방문에 대한 기록을 담고 있다. 5월 14일 이루어진 첫 번째 방문에 대해 그는 "베르메르라는 훌륭한 화가를 만났고, 베르메르는 나에게 흥미로운 것들을 보여주었다"라고 적었다. 그가 사용한 '흥미로운 것들'이라는 어휘는 1669년 이미 델프트를 벗어나 명성을 떨치고 있는 베르메르를 수식하는 '훌륭한'이라는 단어보다 그 뜻을 읽어내기 쉽지 않다. 6월 21일에 쓴 두 번째 방문 기록에는 "유명한 화가 베르메르는 나에게 원근법의 표현이 남다른 훌륭한 작품 몇 점을 보여주었다"고 좀 더 구체적으로 그의 감상을 표현하고 있다. 한 달 전 '훌륭한' 작가로 표현되었던 베르메르는 이제 '유명한' 작가로 불리기 시작했고, '흥미롭다'라는 표현은 베르메르의 원근법 표현이 '남다르기' 때문이라고 인정받은 것이다. 반 베르크하우트가 내린 평가는 헤라르트 다우, 코르넬리 비숍 등 원근법의 대가로 이미 알려진 화가들의 아틀리에를 방문한 후 내린 평가이기 때문에 더욱 의미가 있다. 베르메

* "델프트에서 베르메르를 만났지만, 정작 본인은 자신의 그림을 한 점도 가지고 있지 않았다. 대신 어느 빵집에서 그림 한 점을 볼 수 있었다. 무려 100리브르나 주고 샀다지만 6피스톨도 아까워 보였다."

르와 동시대를 살았던 한 예술 애호가의 간단한 한 문장의 감상이 베르메르에 대한 우리의 평가가 얼마나 조심스럽지 못했는지 말해준다. 반 베르크하우트가 당시 최고로 인정받던 화가들과 베르메르를 동격으로 소개했다는 사실만으로도, 베르메르에게 붙어 있던 무명 화가의 딱지를 떼기에는 충분하다고 생각된다.

베르메르는 1662년 서른 살이라는 젊은 나이에 성 루가 길드의 대표로 선출되었을 만큼, 델프트의 자랑스러운 화가였다. 그렇다고 젊은 나이에 길드의 대표가 되었다는 사실을 과대평가해서는 안 된다. 베르메르가 대표로 임명되기 한 해 전인 1661년 탄생 50주년을 맞은 델프트의 길드는 젊은 화가들이 대도시로 이주해 감에 따라 점차 노령화되어가고 있었고, 회화 분야로 독립하려는 노력을 계속하며 매우 어수선한 형국이었기 때문이다.

베르메르와 재력

베르메르가 살았던 환경에 대해 우리가 알 수 있는 몇 되지 않는 자료 중 가장 확실한 정보는 베르메르가 성 루가 길드의 대표로 재선되고 3년 뒤인 1675년 파산했다는 사실이다. 일반적으로 1670년대 초 일어난 베르메르의 파산은 루이 14세가 이끌었던 프랑스와 홀란드 간의 전쟁 때문이라고 알려져 있다. 1676년 화가의 미망인 카타리나 볼네스 는 베르메르가 전쟁 기간 동안 수입이 없었으며, 빚을 갚기 위해 손해를 보면서 그림을 팔아야만 했다고 강조하면서, 빚을 탕감해 줄 것을

* 카타리나 볼네스는 개신교가 득세하고 있던 델프트의 가톨릭 집안에서 태어났다. 그녀의 집안은 재력을 갖춘 지방의 유지였다. 베르메르가 생계를 신경 쓰지 않고 편안한 환경에서 작품 활동을 할 수 있었던 것은 그녀 집안의 재력 때문이었을 것으로 추정된다.

홀란드 법원에 청구했다. 루이 14세가 이끄는 프랑스와 홀란드 간의 전쟁이 화가 수입의 주 원천인 미술 시장에 유리하지 않게 작용한 것은 사실이다. 그러나 베르메르의 경제적인 상황을 설명하는 자료들을 검토해 보면, 베르메르가 과연 그림을 팔기 위해 그린 것인지, 그의 파산이 그림이 팔리지 않아 이루어진 것인지에 대해 의문을 가지게 한다.

그 당시 홀란드 미술의 가장 특징적인 성격 중 하나가 바로 수요와 공급의 원칙에 의해 이루어지는 자유 거래 미술 시장이 존재했었다는 것, 그에 따라 작가들은 팔기 위한 그림을 생산했었다는 점이다. 종교화에 대한 시민들의 수요는 점점 줄어들었고, 민간인을 중심으로 한 미술 시장이 자리를 잡아가고 있었다. 만약 베르메르가 팔기 위한 그림을 그린 것이 아니라면, 대다수의 동시대 작가들과는 다른 길을 가고 있었던 것이다. 베르메르는 당시 미술 시장의 변화에 대해 무관심했으며, 자신이 생각한 화가의 길을 일관되게 고집하고 있었다.

우선, 앞에서 이야기한 것처럼 베르메르는 많은 작품을 그리는 화가가 아니었다. 1670년에서 1675까지의 전쟁 기간 동안 경제적인 어려움이 있었지만, 그의 작품량은 늘어나지 않았다. 한 번 성공한 작품을 반복하거나 확대해 그리는 것까지도 마다하지 않았던 데 호흐와는 달리, 베르메르는 한번 성공했다고 해서 똑같은 모티프를 재생산하거나 같은 구성의 작품을 만들어내지 않았다. 어쨌거나 1663년 몽코니가 베르메르의 작업실을 방문했을 때, 베르메르는 그에게 어떠한 작품도 보여주지 않았다고 한다. 이와 같은 일화는 베르메르가 당시 미술 시장의 변화에 능동적으로 대처하지 않았음을 이야기해 준다.

확실한 것은 베르메르의 미망인이 작성한 1676년의 청원서에 베르메르가 다른

화가들과 같이 미술 시장에 적극적으로 참여했다고 써 있다는 사실이다. 만약 그 것이 사실이라 할지라도, 사망 당시 베르메르가 소장하고 있던 26점의 작품 가치 가 겨우 500플로린 정도였던 것으로 미루어 보아, 상당히 작은 규모의 거래만이 이루어지고 있었을 것이다.

베르메르는 가난한 화가가 아니었다. 이미 이야기한 것처럼 말년의 가난은 작 품이 팔리지 않아 발생한 것이 아니다. 베르메르의 편안한 삶을 보장하던 정기적 인 수입원인 소작료가 전쟁으로 인해 줄어들고, 이와 반대로 11명의 아이들을 돌 보는데 많은 돈이 지출되었기 때문이다.

사실, 베르메르에게 있어서 작품을 팔아 얻어지는 소득은 부차적인 소득이었다. 이처럼 화가가 생업을 가지고 작업 활동을 하는 것은 17세기 홀란드에서는 아주 일반적인 것이었다. 베르메르가 다른 화가들과 차별화되는 특별한 점은 바로 그가 화가라는 직업을 즐겼다는 것이고, 그림을 그리는 것이 생계를 유지하기 위한 어 쩔 수 없는 선택이 아니었다는 점이다. 베르메르의 유복한 가정환경은 베르메르가 자신이 가진 회화적인 고집을 꺾지 않도록 해준 받침돌이다.

베르메르와 회화

이제 베르메르의 작품에 담긴 생각, 그리고 작품 안에 나타난 세계와 현실 세계와 의 관계를 이야기해 보자.

현실에서 11명의 자녀를 두었던 베르메르지만, 그의 작품에선 한 번도 아이들 이 등장하지 않는다. 당시로서는 이와 같은 아이들의 부재가 흔하지 않았고, 이는

작품 속의 현실과 삶의 현실이 관련되어 있지 않다는 것을 보여준다. 또한 여러 자료들을 살펴보면, 베르메르의 처남은 만삭인 베르메르의 부인을 땅바닥에 굴리기도 하는 등 차마 입에 담지 못할 폭력을 여러 차례에 걸쳐 휘둘렀다고 한다. 이러한 현실 생활과는 판이하게 다른 그의 작품 속 실내 공간은 편안하고 정적인 미가 흐르며, 인상적인 안정감으로 가득 차 있다.

당시의 자료들을 종합해 보면, 현실에서의 베르메르의 삶은 그의 작품에 직접적인 영향을 주지 않았다는 것을 알 수 있다. 물론, 베르메르가 당시의 삶과 연관된 실내 풍경을 그리고 있지만, 그 풍경은 실제의 삶과 완전히 분리된, 이어질 수 없는 다른 세계였던 것이다. 베르메르의 삶과 그의 작품 사이에 어떠한 연결고리가 있을 것이라는 생각은 설득력 없는 설명일 뿐이다. 실내 풍경을 그리는 당시의 관습, 그에 따른 규칙과 고정관념 등은 화가의 삶을 작품과 분리시켜주는 기능을 했다. 베르메르 작품 안의 '현실 세계'는 그림 안의 세계일 뿐이다.

회화는 베르메르에게 있어 특별하고 순수한 활동이었다. 사회적, 경제적 현실에 순응하지 않은 베르메르의 작품들은 끊임없는 연구와 연습의 장이 되었고, 작업의 정교함은 개인적인 욕구, 즉 내면적인 것에 대한 표현이었다. 작품의 판매에 연연하지 않고, 이득이 되는 것을 얻기 위해 회화를 포기하는 일은 생각조차 하지 않았다. 처갓집에 의해 경제적인 안정을 되찾자 베르메르는 더 이상 작품을 팔기 위해 먼저 나서지 않았다. 델프트를 떠나 암스테르담과 같은 더 큰 미술 시장을 찾아 나선 다른 작가들과 구분되는 점이다. 회화는 작가의 전부였다.

베르메르 작품의 주제가 종교와 신화에 관련된 것에서 실내 풍경으로 변화하게 된 것은 당시 화가들의 변화와 그 맥을 같이하고 있다. 한 연구에 의하면 이와 같

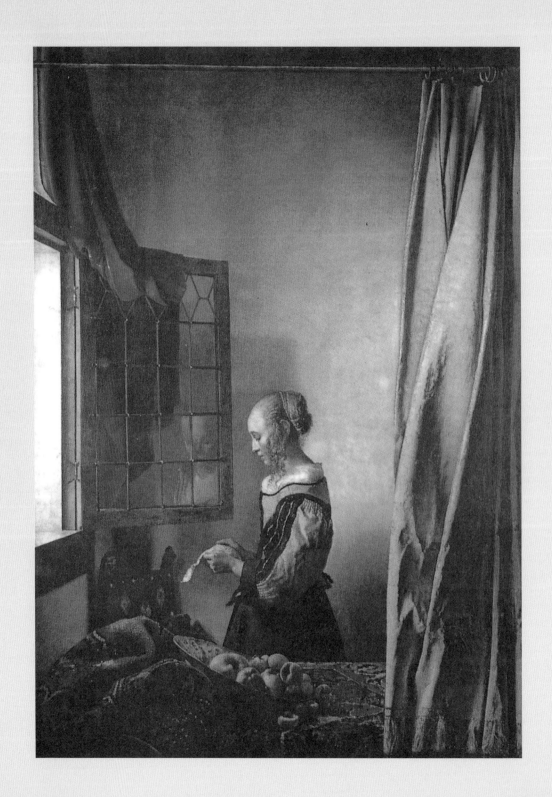

은 주제의 변화에도 불구하고, 베르메르의 작품 사이에서는 회화적인 연속성을 찾아 볼 수 있다고 한다. 상업적인 성공을 보장할 수 있는 모티프를 재생산하는 일은 하지 않았으나, 베르메르는 끊임없이 제한된 구성요소를 이용해 다양한 구성을 실험했다. 구성에 대한 끊임없는 연구는 인물들의 배치 혹은 주제를 표현하는 기법의 발전을 가져왔다.

〈열린 창가에서 편지를 읽는 젊은 여인〉^{그림4}은 예술에 대한 많은 질문을 던지고, 동시에 그 해결점을 제시한 작품이다. 작품을 통한 그의 연구의식은 그가 작품을 시작한 때부터 이어져 온 것으로, 베르메르는 대가들의 탐구 과정을 본받아 자신의 것으로 체화해 나갔다. '초기 베르메르가 공간의 기하학적 구성, 즉 원근법과 투시의 표현이 미숙했던 것을 감안한다면, 이후 베르메르가 보여준 완벽한 원근법의 표현은 놀라운 발전'이라는 1669년 베르크하우트의 회고에 주목해 보자. 1656년까지 베르메르가 표현한 공간의 구성이 감에 의존한 것이라면, 1657년 작품 〈식탁에서 잠이 든 젊은 여인〉^{그림5}은 베르메르가 원근법에 대한 본격적인 연구를 시작하는 시발점과 같은 역할을 한다. 아직은 미숙한 공간 구성이 눈에 띄는 이 작품을 시작으로 베르메르는 완벽하게 원근법을 공간 속에 적용시켜 나간다.

그의 작품에서 원근법에 의한 치밀한 구성은 상당한 역할을 차지한다. 원근법

31

그림 4 열린 창가에서 편지를 읽는 젊은 여인

1658–1659년경, 캔버스에 유채, 83×64.5cm
드레스덴, 국립미술관

실내 풍경이라는 장르를 통해 사적인 공간의 내면성을 드러내고자 했던 '베르메르식 구성'의 전형적인 특징을 보여주는 걸작이다. 빛이 쏟아지는 왼쪽의 창과 편지라는 소재는 외부 세계와 소통하려는 여인의 욕망을 나타내지만, 유리 위에 반사된 여인의 시선은 다시 자신의 공간으로 회귀한다. 감상자와 여인의 공간을 차단하는 화면 앞쪽의 장애물들과 커튼은 드러난 사적 공간 속의 숨겨진 내면을 상징한다.

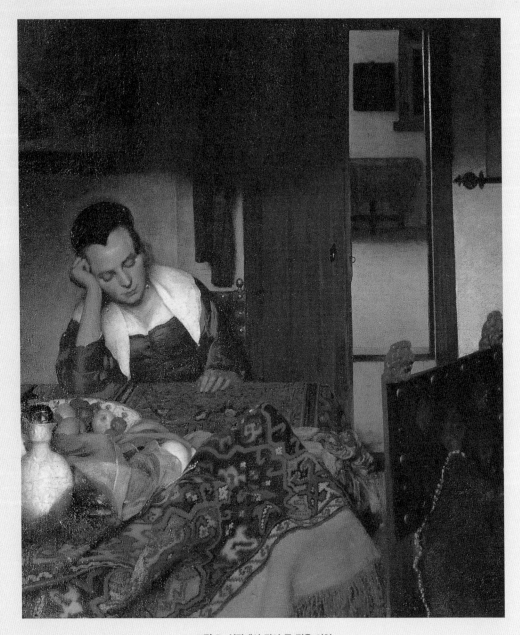

그림 5 식탁에서 잠이 든 젊은 여인

1657년경, 캔버스에 유채, 87.5×76.5cm

뉴욕, 메트로폴리탄 미술관

처음으로 실내 풍경을 작품의 소재로 택한 그림이다. 원근법을 이용한 공간 구성이 아직은 미숙한 이 작품에서도 베르메르가 끊임없이 연구했던 열린 공간과 닫힌 공간을 둘러싼 감상자와 작품과의 관계를 적용시켜 볼 수 있다.

의 섬세한 적용을 통해 얻어진 미묘한 효과들이 어떻게 '베르메르식 구조'로 불리는 그만의 구조를 구성하고 있는지는 나중에 이야기하기로 하자. 여기서는 일단 베르메르의 예술성이라고 일컬어지는 핵심적 요소에 대해 이야기해 보자. 바로 화가의 야망에 대해서 말이다.

당시 초상화는 사회에서 많은 돈을 벌 수 있고 사회 유력자들에게 자신의 이름을 알릴 수 있는 기회로 인식되고 있었다. 미술관에 기증된 〈젊은 여인의 얼굴〉그림6을 제외하고는 초상화를 한 점도 그리지 않았다는 점에서 베르메르의 야망은 사회적인 야망이 아니었다. 17세기 홀란드에서 그려진 초상화의 양은 엄청났다. 하지만 초상화는 화가들에게 있어 자신들의 작품성을 표현할 수 있는 수단이 아니었다. 한 화가는 "초상화는 예술의 부차적인 것에 지나지 않는다"고 평가 절하했고, 또 다른 화가는 초상화에는 "작가의 정신세계를 표현할 수 있는 어떠한 자리도 마련되어 있지 않다"고 이야기했다. "초상화를 그리는 것은 스스로를 귀족의 노예로 옭아매어 스스로의 자유를 박탈하는 일"이라고 표현한 작가도 있을 정도였다. 베르메르는 실내의 풍경 속에서 예술의 완벽함을 표현하고자 했던 것이다. 그의 야망은 상업적인 성공도, 사회적인 성공도 아닌 회화를 통해 작가의 목적을 이루어낼 수 있는 순수한 예술적인 완성에 있었던 것이다.

〈회화의 알레고리〉와 〈신앙의 알레고리〉는 화가로서의 진화 과정 위에 선 베르메르가 작가로서의 야망을 분명하게 보여주고 있는 작품이다. 이 두 작품은 알레고리라는 우의적 표현 기법을 사용하고 있다는 점에서, 그리고 작은 사이즈의 그림을 주로 그렸던 베르메르가 다른 작품과 달리 큰 화폭 위에 한 번씩 더 그렸다는 점에서 주목할 만하다.

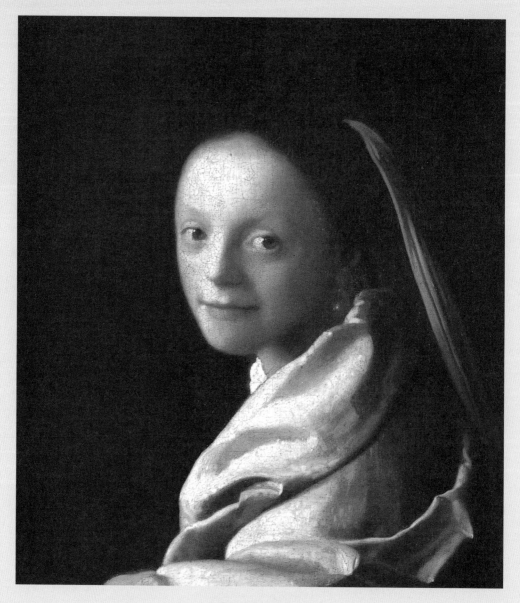

그림 6　젊은 여인의 얼굴

1667년경, 캔버스에 유채, 44.5×40cm
뉴욕, 메트로폴리탄 미술관

베르메르의 딸 중 한 명의 초상화라고는 하지만, 이 작품의 모델은 정확하게 알려져 있지 않다. 일반적인 초상화가 보여주는 삶의 모습들이 배제된 이 소녀의 얼굴은 가장 현실적인 모습으로 조형적 이상을 표현하고자 했던 베르메르의 야망을 보여준다.

우리는 〈회화의 알레고리〉에 표현된 알레고리를 통해 베르메르가 예술가로서의 야망을 얼마나 잘 표현하고 있는지 이해하게 될 것이다. 〈회화의 알레고리〉에 나타난 화가의 자세와 복장, 우의적인 작업실의 풍경은 레오나르도 다 빈치가 묘사한 '그림을 그리는 화가의 모습'을 생각나게 한다. 레오나르도 다 빈치는 대리석 먼지에 뒤덮인 채 망치 소리에 귀가 먼 조각가들과 비교할 때, '자신의 취향에 맞추어 잘 차려입은 화가는 아름다운 그림으로 가득 채워진 깨끗한 작업실 안에서 아주 편안한 자세로 작품 앞에 앉아 보기 좋은 색을 붓에 묻혀 가벼운 손놀림으로 그려나간다'고 묘사했다. 화가의 정신적인 작업이 더 의미 있는 것이라고 말했던 레오나르도 다 빈치의 코사 멘탈_{정신적인 것, 정신적인 세계}을 베르메르는 〈회화의 알레고리〉에서 표현해 낸 것이다. 그에게 회화란 정신적인 것이며, 그림을 그리는 화가는 바로 정신적인 세계에 도달한 사람이어야 하기 때문이다.

〈신앙의 알레고리〉는 회화적인 야망에 대한 근본적인 요소라 할 수 있는 사회적 조건, 바로 가톨릭 사상에 관한 이야기이다. 이 작품은 성당이나 가톨릭 신자의 집을 꾸미기 위해 개인 소장가의 주문에 의해 그려졌을 것으로 추정되는 종교화이다. 이교도를 우의적으로 표현한 돌덩이에 의해 부스러진 뱀의 형상은 아마도 델프트의 개신교도들을 충격에 휩싸이게 했을 것이다.

베르메르는 캘빈파의 집안에서 성장했으나, 1652년 결혼과 동시에 가톨릭으로 개종했으며, 이후 델프트 가톨릭 구역에 위치한 처갓집에서 생활했다. 몽티아스의 연구 내용 중 가장 중요한 이야기 중 하나가 바로 베르메르의 개종이 가족 관계에 의한 어쩔 수 없는 개종이라기보다는 베르메르 자신이 이미 가톨릭 사상에 몰입해 있었기 때문이라는 것이다. 1650년과 1675년 사이 델프트의 가톨릭 신자들에 대한 박해는 과거보다 수그러든 상황이었지만, 다른 도시에 비해 나은 상황

이었던 것은 아니다. 개신교도들만이 공직에 나갈 수 있었을 뿐 아니라, 일반 대중들에 의해 가톨릭 예배가 계속해서 문제시되고 있었기 때문이다.

일반적으로, 베르메르의 전문가라 일컬어지는 이들도 베르메르 작품을 분석할 때 그가 가톨릭 신자였음을 염두에 두지 않는다. 〈신앙의 알레고리〉를 제외한 다른 작품은 주문자 혹은 컬렉터 중 어느 누구도 가톨릭 신자가 아니었으므로, 베르메르의 작품을 종교를 배제한 채 분석한다고 해도 틀린 것은 아니다. 그렇지만 성급하게 베르메르의 작품을 이해하는 데 있어서 종교적인 접근이 소용이 없다고 결론짓는 것은 올바른 선택이 아니라고 생각된다. 〈신앙의 알레고리〉 이전에 그려진 〈마리아와 마르타의 집에 있는 예수 〉^{그림7}와 〈성녀 프락세데스 〉^{**그림8}는 가톨릭 사상을 반영하고 있다. 가톨릭 신자인 컬렉터가 없었다는 점이 베르메르가 실내 풍경을 그리는 것에 전념하도록 부추기는 계기가 되었음이 틀림없다. 델프트 개인 소장가들이 선호하던 주요 테마는 그들의 종교적인 교파에 의해 다양하게 구별되었다. 개신교도들은 실내 풍경화, 야외 풍경화, 정물화, 구약의 이야기들에서 영감을 얻어 제작한 역사화 등을 선호했으며, 개신교도들의 소장품 중에는 예수 그리스도와 성모 마리아에 대한 이야기는 찾아볼 수 없다. 반대로 가톨릭 신자들은 풍경화보다는 신약의 이야기를 그려낸 종교적인 이미지들과 예배에 관련한 그림을 선호했다. 따라서 베르메르가 선택한 그림의 주제들은 당시 컬렉터였던 개신교도들의 취향에 부합하는 것들이라고 할 수 있다. 여기서 '일상의 평범함' 이라

* 베르메르의 초기 작품으로 성서에서 가져온 주제를 바탕으로 강한 색의 대비를 이용하여 표현하였다. 그리스도 일행을 집으로 맞이하여 식사 준비로 바쁘게 움직이고 있는 언니 마르타와 그리스도의 이야기에 귀를 기울이느라 아무 것도 돕지 않고 있는 동생 마리아에 대한 이 유명한 에피소드는 많은 화가들이 다루었다.
** 17세기 이탈리아 화가 펠리체 피케릴리의 원작을 베르메르가 모사한 작품으로 알려져 있다. 현재까지 모작 논란을 겪고 있는 작품이기도 하다.

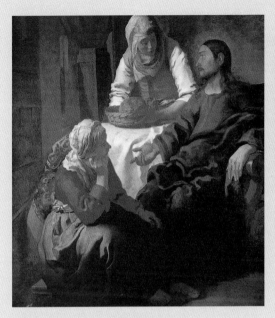

그림 7 마리아와 마르타의 집에 있는 예수
1654~1655년경, 캔버스에 유채, 160×141cm
에든버러, 스코틀랜드 국립미술관

그림 8 성녀 프락세데스
캔버스에 유채, 101.6×82.6cm, 개인 소장

종교적인 주제를 다룬 베르메르의 초기작들로 베르메르의 다른 작품들과 비교해볼 때, 큰 사이즈로 제작된 것을 알 수 있다. 17세기 초에는 성서에서 가져온 주제 혹은 역사화는 작가의 역량을 보여주는 가장 이상적인 수단으로 인정받고 있었다. 베르메르는 성 루가 길드에 가입하면서 자신의 역량을 보여주기 위해 예외적으로 종교화를 선택했다고 보여진다.

는 주제를 풀어가는 베르메르의 접근법에 대한 의문점은 여전히 남아 있다. 베르메르가 표현한 작품 속에서 가톨릭 사상과 권위의 흔적을 찾아볼 수 있기 때문이다.

〈신앙의 알레고리〉로 되돌아오자. 현대의 베르메르 추종자들이 끊임없이 반복하고 있는 평가와 달리, 이 그림은 당시 예술적으로 '실패' 라는 평가를 받지 않았다. 예술가로서의 베르메르의 야망을 보여주는 이 그림은 동시대인들에게 성공적인 평가를 받으면서 베르메르의 야망을 충족시켜 주었다. 몇몇 현대의 비평가들

은 사실임직 한 현실성을 중시한다. 현실과 우의 간의 우열이 존재한다는 사상을 가지고 있는 현대의 비평가들은 17세기 홀란드 실내 풍경 안에 그려진 우의적인 표현, 다시 말하자면 평화스런 실내 풍경 속에 그려진 으깨진 뱀의 존재는 베르메르의 '충격적인 실수'라고 폄하하기도 한다. 어쨌거나 우의적 요소를 현실의 홀란드 실내 풍경 위에 배치함으로써, 베르메르는 우의적 회화를 한 단계 진보시켰다고 할 수 있다.

현실성을 평계로 우의와 현실 간의 우열을 논하기 이전에 미술사학자들은 왜 베르메르가 그렇게 표현했는지 그 이유를 찾아야만 한다. 왜냐하면 베르메르의 이 독창적인 '창조물'은 교회당이 아닌 민간의 건물에서 이루어지고 있던 가톨릭 신자들의 비밀 예배를 의미하고 있기 때문이다. 이 '현실적인 우의'는 당시 홀란드 내 가톨릭의 독특한 예배 형태를 그대로 보여주고 있는 것이다.

우리는 '현실적인 우의'라는 개념을 〈회화의 알레고리〉에서 다시 찾아볼 수 있다. 두 작품은 알레고리의 현실적인 표현을 특징으로 하는데, 이 '현실성'을 이유로 한 작품 〈회화의 알레고리〉는 높게 평가받았고, 〈신앙의 알레고리〉는 비난을 받아야 했다. 〈신앙의 알레고리〉의 예술성에 대해서, 현대의 역사가들은 개인적인 취향에 따라 다르게 평가할 수 있다. 하지만 한 작품의 예술성을 역사적으로 평가하기 위해서는 작품이 탄생한 그 당시 사람들의 취향과 평가를 종합해야만 한다. 한 작품의 예술성에 대한 미술사학자의 연구는 묻혀 있던 당시의 욕구와 취향을 되살려내는 것으로부터 시작된다. 〈신앙의 알레고리〉는 동시대인들의 높은 평가를 바탕으로 성공을 거둔 것으로 확신할 수 있다. 1699년 〈신앙의 알레고리〉는 암스테르담의 미술시장에서 400플로린, 다시 말해 3년 전 같은 곳에서 판매된 〈델프트 전경〉의 정확히 3배 가격으로 거래되었다. 암스테르담 은행의 감사와 우체

국장을 지낸 헤르만 반 스볼이라는 당시 이탈리아와 홀란드의 명화를 소장하고 있던 영향력 있는 개신교 인사가 이 작품을 구입했다는 것 또한 의미심장하다. 따라서 〈신앙의 알레고리〉가 미술 시장에 소개되었을 때, 종교와 관계없이 그 예술성만큼은 인정받았다고 생각할 수 있겠다. 섬세하고 흐릿한 듯 매끄러운 베르메르의 화법이 당시의 홀란드 작가들에게 영향을 주었다는 사실도 이제 설득력을 가진다. 몽티아스의 글처럼, 베르메르가 〈신앙의 알레고리〉를 통해 보여준 '차가운 고전주의' 는 오늘날 베르메르를 가장 높이 평가하게 하는 요소이다. 델프트라는 작은 도시를 떠나지 않았지만 베르메르는 예술가로서의 능력을 보여주며 그의 명성을 이어나갔다.

〈신앙의 알레고리〉는 동시대의 작가들과 동등한 위치에서 동시대의 미술사를 써가고 싶었던 역사적인 야망과 당시 유행하던 실내 풍경화 안에 우의적인 표현을 녹여내고 싶었던 이론적인 야망, 두 가지 측면에서 베르메르의 예술적 야망을 확인시켜준 셈이다. 〈신앙의 알레고리〉는 예술을 위한 예술이 아닌 17세기 후반의 홀란드 사회상에 대한 하나의 대답으로서, 베르메르가 심사숙고 끝에 그려낸 작품임이 틀림없다.

PART 02

그림 속의 그림

베르메르가 남기고 간 그림은 총 34점*으로 알려져 있다. 그중 실내 풍경을 주제로 한 것이 25점으로 베르메르 작품의 대부분을 차지하고 있으며, 나머지 9점은 〈신앙의 알레고리〉를 포함한 종교화 3점, 델프트 풍경을 그린 작품 2점, 젊은 여인의 상반신을 그린 작품 2점(혹은 3점), 신화를 모티프로 그린 작품 1점, 〈회화의 알레고리〉로 알려진 우의화 1점으로 구성되어 있다. 알려진 바와 같이 베르메르는 많은 작품을 남기고 간 작가가 아니다. 우리는 베르메르가 남긴 34점의 작품 속에 숨어 있는 18점의 '그림 속의 그림'을 베르메르의 두 번째 작품 군으로 분류해 보려고 한다.

　베르메르의 '그림 속의 그림'은 하나의 작품으로 인정받을 만한 충분한 가치가 있으며, 34점의 베르메르 작품과는 완전히 다르게 구성되어 있다. 그 면면을 살펴보면, 바다 풍경 1점을 포함한 풍경화 6점**과 두 번에 걸쳐 그려진 〈강에서 건져진 모세〉와 〈최후의 심판〉, 〈십자가에 못 박힌 예수〉 등 4점의 종교화, 세 작품에 등장한 큐피드의 모습, 두 번에 걸쳐 그려진 〈뚜쟁이〉를 포함한 풍속화, 〈로마인의 자비〉를 그린 역사화 1점, 초상화 1점, 악기를 그린 정물화 1점이다. 이들 중 베르메르가 '그림 속의 그림'에서 원작을 그대로 재현한 경우는 단 두 작품뿐이다. 첫 번째, 현재 보스턴 박물관에 소장 중인 반 바뷔렌의 1662년 작 〈뚜쟁이〉는 〈연주회〉와 〈버지널 앞에 앉은 여인〉에서 두 번에 걸쳐 재현되었다. 두 번째, 현재 네덜란드 안트베르펜에 소장 중인 요르단스의 〈십자가에 못 박힌 예수〉는 〈신앙의 알레고리〉의 배경으로 사용되었다. 이 두 작품은 베르메르의 장모가 소장하고 있던 것으로, 처가에서 생활하고 있던 베르메르가 쉽게 접할 수 있었을 것이다.

* 〈붉은 모자를 쓴 젊은 여인〉이 베르메르의 작품인지에 대한 논란이 여전히 계속되고 있어 35점으로 인정되기도 한다.
** 여기에 악기의 표면에 그려진 3개의 풍경화를 추가할 수도 있겠다.

우리는 베르메르가 그려낸 16개의 나머지 '그림 속의 그림' 역시 베르메르의 장모 혹은 베르메르 자신의 소장품이었거나 화상으로 활동하던 베르메르가 자신의 화랑에 소장하고 있던 작품이었을 것으로 추측해 볼 수 있다. 베르메르의 장모 마리아 틴스는 반 바뷔렌의 〈뚜쟁이〉를 비롯해 베르메르가 〈음악 수업〉 좌측 배경에 그려 넣은 〈로마인의 자비〉 등의 작품을 소장하고 있었다고 한다. 베르메르 사후 소장품 목록을 살펴보면, 〈신앙의 알레고리〉에서 재현한 요르단스의 〈십자가에 못 박힌 예수〉를 주제로 한 두 작품, 〈버지널 앞에 앉은 여인〉과 〈중단된 음악 수업〉에 그려진 큐피드의 모습을 담은 그림 등을 소장하고 있었던 것을 확인할 수 있다.

베르메르는 주변에서 쉽게 접하던 그림들을 축소해 그려 넣은 '그림 속의 그림'에서 자신만의 창조성을 발휘하여 원작과는 다른 작품을 만들어 내었다. 이를 통해 베르메르의 '그림 속의 그림'은 34점의 작품과는 차별화되는 새로운 영역을 개척했다는 점을 확인할 수 있으며, 그 속에 그려진 빛의 효과와 어울리면서 그 예술성을 인정받고 있다.

'그림 속의 그림'은 17세기 홀란드 미술에서 일반적으로 사용되던 모티프였다. 당시 교회 개혁을 통한 개신교의 세력 확장으로 교회 안에서 회화적인 이미지를 찾아보기 어렵게 되었던 것과 달리, 홀란드인들의 집은 그림으로 화려하게 장식이 되어 있었다. 이론적인 배경이야 어찌 되었든 간에 '그림 속의 그림'은 당시 홀란드 현실 속 삶의 풍경과 밀접하게 연관되어 있었다고 할 수 있다. 하지만 '그림 속의 그림'이 회화로 집을 장식하던 개인적 현실을 반영한 것으로만 보기는 힘들다. 오랫동안 우리는 에디 드 종그가 이야기한 것처럼 작품의 주요 장면과 연관하여 '그림 속의 그림'에 상징적인 의미를 부여해왔다. 물론 한눈에 베르메르의 작품이 당시 화가들이 그려왔던 '그림 속의 그림'과 다르다는 것을 알아채기는 힘들

다. 가령 베르메르의 〈연애편지〉 안에 표현된 베르메르가 남긴 유일한 바다 풍경은 바다를 사랑의 상징처럼 여기던 당시 관습과 연결되어 있다. 배와 사랑이 '행복'이라는 항구를 향해 가고 있다는 점에서 바다 풍경은 사랑의 상징으로 여겨졌다. 이러한 관점에서 본다면, 아서 휠록의 주장처럼 〈연애편지〉는 1664년 얀 크룰이 발표한 상징에 관한 논문에 나타난 내용을 따르고 있다고 할 수 있다. 베르메르가 소장하고 있던 두 점의 바다 풍경화 중 하나를 재현했을 것으로 생각되는 이 '그림 속의 그림'은 〈연애편지〉라는 작품의 제목을 정당화시켜 주면서, 젊은 여인이 들고 있는 편지의 내용을 분명하게 드러내는 역할을 한다.

'그림 속의 그림'이라는 그 당시 유행하던 모티프를 사용하고 있다는 점에서 베르메르 역시 전형적인 홀란드인이었다. 하지만 좀 더 유심히 베르메르의 작품을 관찰한다면, 그 속에서 베르메르만이 가지고 있던 천재성과 독창성을 찾을 수 있을 것이다. 베르메르의 '그림 속의 그림'은 사실적인 묘사 혹은 원작 그대로의 재현과는 거리가 멀다. 당시의 화가들처럼 단순한 '상징'이나 '교훈적인 내용'을 담기 위해 '그림 속의 그림'을 사용한 것이 아니다. 베르메르의 그림은 단순한 해석을 통해 읽어낼 수 없는 그 무언가를 담고 있다. 베르메르 작품을 더 자세히 연구하면 할수록 베르메르가 얼마나 심사숙고하여 이야기를 풀어가고 있는지 깨닫게 될 것이다.

모호한 인용

베르메르는 반 바뷔렌의 〈뚜쟁이〉[그림9]를 〈연주회〉[그림10]와 〈버지널 앞에 앉은 여인〉[그림11] 속의 그림으로 두 번 사용했다. 반 바뷔렌의 원작을 알고 있는 독자라면, 베르메르가 원작을 바탕으로 얼마나 치밀하게 새로운 구성을 이끌어냈는지 알 수 있

을 것이다. 반 바뷔렌의 〈뚜쟁이〉는 두 가지 버전으로 알려져 있다. 그중 암스테르담 국립미술관에 소장되었다가 지금은 보스턴 미술관으로 옮겨진 작품은 진품으로 판명되었다. 또 다른 하나는 원작의 오른쪽 부분이 왜곡되어 있다는 점 때문에 모작일 가능성이 높은 것으로 알려져 있다. 진품으로 판명된 반 바뷔렌의 작품은 완성도 높은 전통적인 대칭 구도를 가지고 있다. 미술사학자 로렌스 고윙에 따르면, 베르메르의 '그림 속의 그림'을 그려내는 방법, 즉 진품을 눈앞에 두고 하나하나 정확하게 재현했던 방법으로 미루어볼 때, 베르메르가 재현한 그림은 반 바뷔렌의 진품이었을 것이라고 한다.

하지만 고윙은 〈뚜쟁이〉를 복사한 베르메르의 작품들이 바뷔렌의 서명까지 세

그림 9 반 바뷔렌, 뚜쟁이
1622년, 캔버스에 유채, 101.6×107.6cm
보스턴 미술관

당시의 풍속화는 사실적인 묘사를 통해 교훈적인 메시지를 전달하고자 했다. 반 바뷔렌의 〈뚜쟁이〉는 베르메르의 작품 속에서 사랑과 욕망을 상징하는 모티프로 사용되었다.

그림 10 연주회
1665~1666년경, 캔버스에 유채, 72.5×64.7cm
보스턴, 이사벨라 스튜어트 가드너 미술관

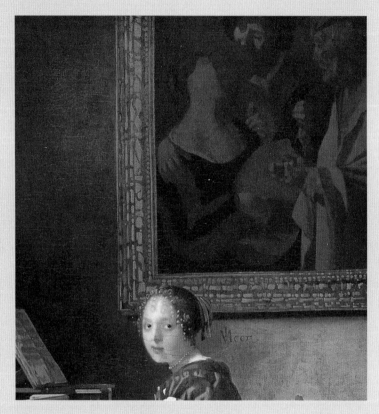

그림 11 버지널 앞에 앉은 여인
1675년, 캔버스에 유채, 51.5×45.5cm
런던, 내셔널 갤러리

두 작품 속에는 또 다른 종류의 '그림 속의 그림'이 나타나 있다. 바로 버지널 위에 그려진 풍경화들이다. 베르메르는 자신의 작품 속에 '그림 속의 그림'을 다양한 방식으로 적용시켜 다양한 의미를 만들어 내었다. '그림 속의 그림'을 이용한 의도된 모호함은 베르메르의 작품을 신비스럽게 만들어 주는 역할을 한다.

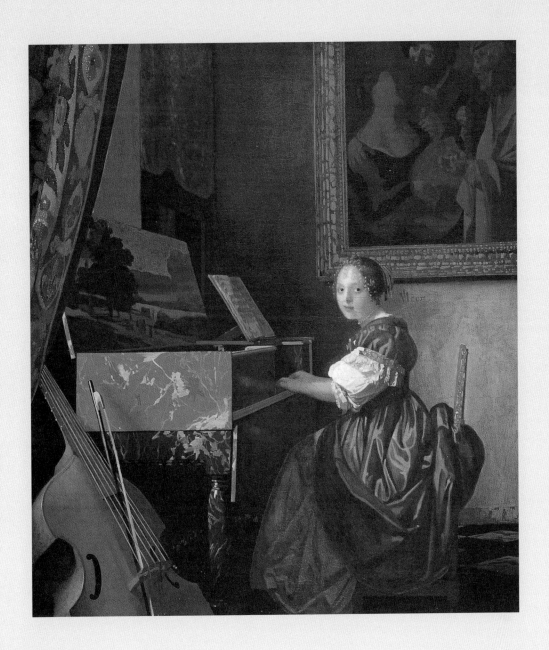

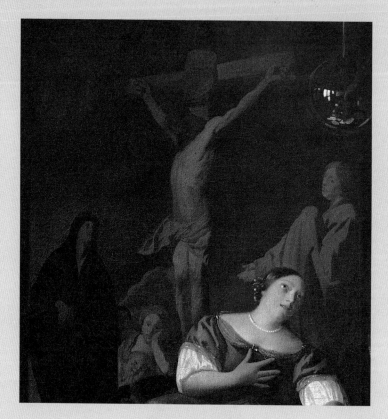

그림 12 신앙의 알레고리

1673-1675년, 캔버스에 유채, 114.3×88.9cm

뉴욕, 메트로폴리탄 미술관

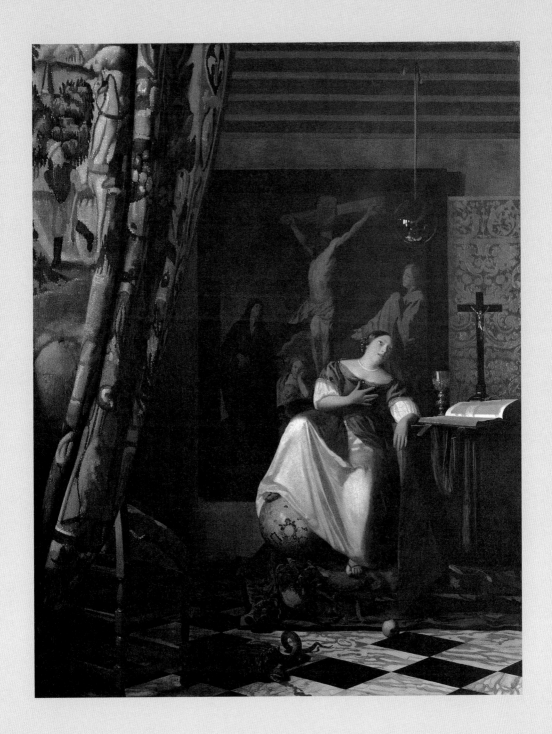

심하게 복사할 정도로 원작을 그대로 모사했다는 성급한 결론을 내리는 우를 범하고 만다. 고윙은 베르메르가 〈뚜쟁이〉를 두 번에 걸쳐 복사한 것은 텍스트에서 사용되는 '인용'과 같은 의미로 사용된 것이라고 주장했지만, 두 번에 걸친 '인용'은 각각 작품의 분위기와 구성에 맞추어 변형되었고, 따라서 부정확한 '인용'인 것이다. 〈연주회〉에서 반 바뷔렌의 〈뚜쟁이〉는 완전하게 읽힌다. 왜냐하면 베르메르가 원작 규격의 비례를 그대로 유지시키고 있기 때문이다. 반대로 〈버지널 앞에 앉은 여인〉에서 베르메르는 〈뚜쟁이〉를 눈에 띄게 확대시켜 배치했다. 반 바뷔렌의 작품은 완전하게 '인용'된 것이 아니라, 그림 밖으로 잘린 모서리를 통해 규정된 경계를 가지지 않은 무한의 공간으로 확장된다. 베르메르는 〈뚜쟁이〉를 확장했을 뿐 아니라, 가로로 약간 길었던 원작의 비례를 변형해 세로로 길게 늘였다. 이러한 변형이 의도되지 않은 우연의 효과라고 볼 수는 없다. 의도된 변형은 작품 속에서 의미작용을 한다. 〈버지널 앞에 앉은 여인〉의 오른쪽 윗부분을 차지하는 바뷔렌의 작품은 잘린 모서리를 통해 작품의 구성 안으로 완벽히 녹아들며, 베르메르가 의도한 시각적 효과를 강화하는 역할을 한다.

베르메르가 원작과 아주 흡사하게 재현했다고는 하지만, '그림 속의 그림'은 위에서 언급한 것처럼 베르메르의 의도나 작품의 구성에 따라 다양하게 변화되었다. 베르메르는 작품의 구성과 시각적 효과를 위해 미세하지만 의미 있는 변화를 모색하고 있었다.

베르메르가 원작을 자신의 작품 안에 어울리도록 변화시키고 있었다는 사실은 〈신앙의 알레고리〉[그림12]에 사용된 요르단스의 〈십자가에 못 박힌 예수〉[그림13]에서 좀 더 분명하게 확인할 수 있다. 원작을 한 번이라도 본 사람은 베르메르가 십자가 뒤에서 사다리를 타고 올라가는 한 남자와 그리스도 아래 마리 마들렌의 모습을 삭

그림 13 요르단스, 십자가에 못 박힌 예수
1620년경, 개인 소장

제했다는 것을 한눈에 알아챌 수 있다. 두 인물의 생략은 도상학적으로도 의미를 갖는다. 십자가에 매달린 그리스도의 수난을 주제로 한 원작은 베르메르에게는 덜 흥미로운 주제였다. 당시 홀란드를 뒤흔들었던 신교혁명 이후, 이에 반발하며 진행되었던 가톨릭 내부 개혁을 환영했던 베르메르는 요한과 성모 마리아가 그리스도의 발밑에서 삼각형 구도를 구성하는 가톨릭 전통의 구도가 더 경건하다고 생각했을 것이다. 그럼에도 불구하고 베르메르가 성모 마리아와 그리스도 사이에 멜랑콜리한 한 여인을 그려 넣은 것은 단순히 도상학적 의미만을 염두에 두고 작업한 것이 아니라, 조형적인 구도를 만들기 위해 원작을 변화시켰다는 것을 확인시켜 준다. 마리 마들렌과 사다리를 타고 올라가는 남자는 작품의 전체적인 이미지를 구성하는 데 방해요소였으며, 작품을 전체적으로 어둡게 만드는 요소였다. 그리스도의 어깨 위에 나타난 마리 마들렌의 얼굴은 알아보기 힘들 뿐 아니라, 없어도 될

부차적인 요소로 받아들여졌던 것이다. 사다리를 타고 올라가는 남자 위로 떨어지는 빛은 〈신앙의 알레고리〉에서 종교적인 의미를 내포한 유리구슬의 반사효과를 떨어뜨리는 요소였다.

베르메르가 원작을 재현하는 데 있어 다양한 변화를 모색했다는 사실은 원작을 확인하는 순간 바로 알 수 있다. 베르메르는 〈강에서 건져진 모세〉의 경우처럼 한 작품을 다양한 형태로 변화시키기도 했으며, 혹은 〈최후의 심판〉처럼 단 한 번 '인용' 하는 경우에도 다른 구성으로 원작을 재현했다.

1668년 베르메르는 〈천문학자〉^{그림14}를 완성했다. 그는 이 작품의 배경으로 〈강에서 건져진 모세〉를 인용했는데, 작품 속에서 원작에 대한 정보를 찾는 것은 쉽지 않은 일이다. 천문학자의 앉은 자세는 〈강에서 건져진 모세〉가 어떤 크기의 작품이었는지 판명하는 것을 쉽지 않게 한다. 2~3년 후, 베르메르는 〈편지를 쓰는 여인과 하녀〉^{그림15}의 배경으로 〈강에서 건져진 모세〉를 다시 인용하였다. 〈편지를 쓰는 여인과 하녀〉에서 〈강에서 건져진 모세〉는 오른쪽과 윗부분이 잘려나가 그 크기를 추측하기 힘들 뿐 아니라, 〈천문학자〉 때와는 또 다른 방식으로 변형되어 있다. 〈천문학자〉 때보다 그림의 크기는 상당히 확대되었고, 등장인물과 공간 사이의 비례 관계도 변하였다. 그림 윗부분의 풍경이 세로로 확장되었고, 등장인물들의 위치가 왼쪽 모서리에서 중앙으로 옮겨졌다. 〈천문학자〉에서 왼쪽에 그려졌던 인물들은 무릎 높이에서 잘려져 있었다. 작품 규모의 변화가 〈천문학자〉와 〈편지를 쓰는 여인과 하녀〉에서 〈강에서 건져진 모세〉를 재현할 때 사용한 가장 큰 차이점이다. 어떠한 추가적인 설명도 없이, 베르메르는 작품의 구도에 맞추어 자유롭게 변화시켰던 것이다.

〈저울질하는 여인〉의 배경에 사용된 〈최후의 심판〉 구도는 특별한 의미를 담고 있다. 작품을 해석하는 데 있어서 그 작품 속에 사용된 '그림 속의 그림'이 어떻게 '상징으로서의' 혹은 '의미로서의' 역할을 하고 있는지 구체적으로 살펴보자. 우선 〈최후의 심판〉의 기하학적 구도 자체가 작품 속에서 의미작용을 한다. 베르메르의 대부분의 작품에서처럼, 이 '그림 속의 그림'은 작품 오른쪽 윗부분의 4분의 1가량을 차지하고 있다. 도상학적으로나 구성적으로나 〈저울질하는 여인〉에 사용된 〈최후의 심판〉은 베르메르가 사용했던 '그림 속의 그림' 중 최고의 작품으로 손꼽는다. 아서 휠록이 이야기한 것처럼, 베르메르는 아주 섬세하게, 그러나 분명하게 〈최후의 심판〉의 장식 액자 틀 밑 부분을 변형시켰다. 〈최후의 심판〉의 원작은 가로로 좀 더 넓은 구성을 가지고 있으며, 여성 등장인물은 오른쪽보다는 왼쪽에 치우쳐 아래쪽에 그려져 있었다. 원색이 아닌 중간색을 이용해 원작보다 밝게 표현한 것은 저울이 있는 작품의 중앙부가 강조될 수 있도록 시각적 효과를 고려해 변형시킨 좋은 예이다.

델프트의 '불사조'로 추앙받던 베르메르의 작품 34점을 연구하는 것처럼 꼼꼼하게 당시 홀란드 작가들의 많은 작품들을 연구하게 된다면, 그들이 남긴 세심한 표현과 깊이 있는 연구에 놀라게 될 것이다. 그러나 적은 수의 작품을 남길 수밖에 없었던 베르메르의 남다른 섬세함과 깊이 있는 성찰은 빠른 시간 안에 많은 작품을 남겼던 화가들과는 다른 여운을 가지고 있다. 어쨌거나 베르메르는 자신의 작품을 얼마나 사실적인가에 초점을 두고 평가하는 것에 동의하지 않았다. 또한 겉으로 드러난 외양만을 옮겨내는 '묘사적인 특성을 가진' 작품으로 속단하는 것을 피하고자 했다. 골드쉐이더는 "베르메르의 작품은 공장에서 물건을 만들 듯 만들어내는 회화가 아니다"라고 정의했다.

그림 14 천문학자

1668년, 캔버스에 유채, 50×45cm
파리, 루브르 박물관

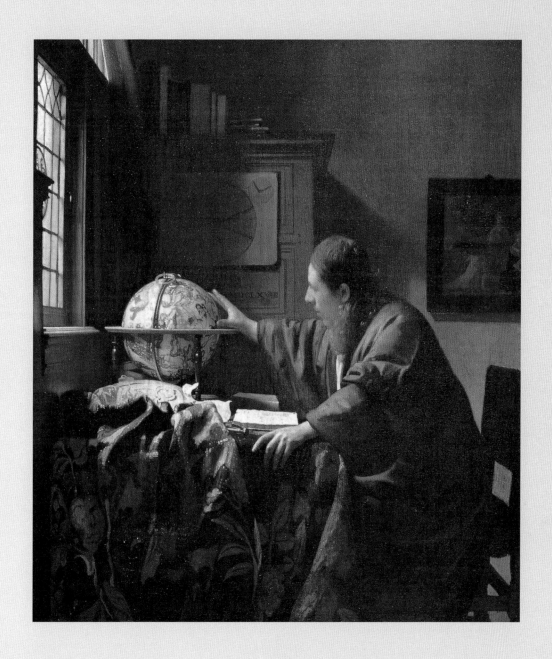

그림 15 편지를 쓰는 여인과 하녀
1670~1672년, 캔버스에 유채, 72.2×59.7cm
워싱턴, 내셔널 갤러리

〈강에서 건져진 모세〉는 구약성서의 출애굽기에 나오는 아기 모세의 이야기로 푸생을 비롯한 많은 화가들이 즐겨 다루던 주제이다. 이스라엘를 통치하고 있던 이집트의 파라오 왕은 유태인의 피를 받고 태어난 영아를 모조리 죽이라는 명령을 내린다. 이를 피하기 위해 모세의 엄마는 아기 모세를 짚으로 된 요람에 태워 나일강에 버렸는데, 마침 그곳을 지나가던 이집트의 공주에 의해 발견되어 이집트 왕궁에서 자라게 되었다는 내용이다. 두 작품 속에 그려진 작품의 원본은 확인되지 않았지만, 고전주의 화풍을 바탕으로 그려진 작품임을 확인할 수 있다.

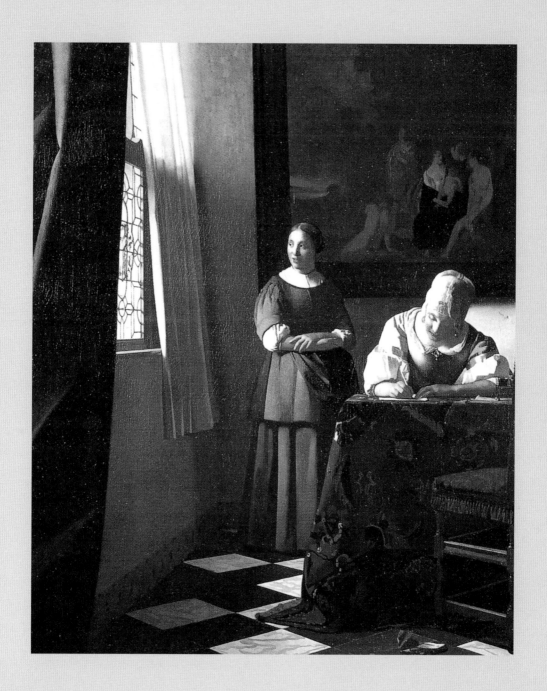

또 다른 형태의 '그림 속의 그림'으로 간주되는 베르메르 작품 속의 지도에 대해 생각해 보자. 한 연구자의 노력으로 베르메르가 재현한 각 지도들의 이름과 제작 연도가 확인되었다. 베르메르의 작품 안에서 재생산되고 인용된 지도는 마치 사실주의에 관한 논란을 잠재우는 증거처럼 제시되었고, 지도에 나타난 정교함은 베르메르를 사실주의자로 인식시키기도 했다.

의미의 불확실성

우리는 앞에서 17세기 홀란드 회화에서 '그림 속의 그림'은 상징적이거나 우의적인 의미를 나타내기 위해 흔히 사용되었던 방식이었음을 확인했다. 베르메르의 작품은 당시의 화가들이 사용했던 단순한 '상징'의 의미를 드러내지 않는다는 점에서 차별화된다. 베르메르에 대한 보다 깊이 있는 연구는 베르메르만의 특이성에 대해 이야기할 수 있는 기회를 제공한다. 베르메르의 특이성은 회화적 '일탈'이라 부르기도 한다. 베르메르는 '그림 속의 그림'을 형식적인 측면에서 연구했을 뿐 아니라, '그림 속의 그림'이 가지는 상징적인 역할에 대한 연구도 병행했다. 이를 위해 그는 표현 방식을 극단적으로 단순화하면서, 작품 안에서의 시각적 효과를 극대화할 수 있는 방안을 모색했다. 베르메르의 '그림 속의 그림'은 당시 화가들의 작품보다 더 존재감 있게 표현되어 있으며, 이러한 존재감은 자신이 표현하고자 했던 상징적인 의미를 강조하는 수단이 되기도 한다. 그러나 이 의미들은 여전히 확정할 수 없는 모호한 의미로 남아 있을 뿐이다. 베르메르가 '그림 속의 그림'을 통해 의미를 부여했다면, 동시에 그것을 명확하게 해석할 수 없게 하는 장치 또한 마련해 놓은 것이다.

〈저울질하는 여인〉^{그림16}은 이러한 모호함을 가장 잘 드러내는 작품 중의 하나이

다. 후경에 나타난 거대한 〈최후의 심판〉은 젊은 여인의 행위가 종교적 혹은 우의적 의미를 내포하고 있다는 것을 나타내는 도구이다. 하지만 이 작품의 내용에 대한 정확한 해석은 불가능하며, 가능성 있는 5가지의 가설만이 통용되고 있을 뿐이다.

알버트 블랑케르트는 우선 반대되는 의미로 해석할 수 있는 젊은 여인의 행위와 〈최후의 심판〉 이미지 간의 관계에 대해 생각해 볼 것을 제안했다. 귀중한 물건에 정신을 집중하고 있는 세속적인 여인과 세속적인 물질과는 거리가 먼 최후의 심판을 대비시킴으로써, 이 여인은 인생의 '덧없음'을 상징하는 것이라고 한다. 블랑케르트는 〈저울질하는 여인〉의 상징적 의미는 '물질의 힘에 대항한 진실의 승리'라고 정의했다. 그는 특히 〈최후의 심판〉을 후경으로 저울질하는 여인의 모습을 담은 17세기 초의 판화를 바탕으로 자신의 이론을 발전시켰다. 이 판화에는 이미지에 관한 6줄가량의 설명이 첨부되어 있다.

현미경을 이용한 최근 연구 결과는 저울 위의 접시가 비어 있다는 사실을 확인할 수 있게 했다. 이 연구를 바탕으로 아서 휠록은 젊은 여인이 테이블 위에 놓인 보석에는 무관심한 채, 저울에만 집중하고 있다는 점에 주목한다. 저울의 무게를 재고 균형을 맞추는 행위를 통해 이 젊은 여인의 책임감을 암시하고 있다고 주장한다. 벽에 걸려 있는 거울은 자기 자신을 알고자 하는 여인의 의지를 나타내는 것이라고 한다. 삶의 균형을 유지하면서 자신의 책임을 받아들이는 이 여인은 자신을 기다리는 최후의 심판 날을 두려움 없이 받아들인다.

나네트 살로몬은 개신교도 화가들이 자주 다루지 않았던 〈최후의 심판〉을 여인이 임신했다는 점과 저울 위의 두 접시가 균형을 이루고 있다는 점에 연결지어 생각해 보아야 한다고 주장했다. 따라서 이 작품의 종교적인 의미는 가톨릭과 관계

그림 16　저울질하는 여인
1662~1665년, 캔버스에 유채, 42.5×38cm
워싱턴, 내셔널 갤러리

〈최후의 심판〉은 세상의 종말이 올 때 그리스도가 지상에 재림하여 세상의 시작부터 전 인류를 심판하여 그를 믿고 그의 가르침을 실행한 자를 구원하고, 그를 믿지 않고 그의 가르침을 실행하지 않은 자를 멸한다는 내용의 기독교 교리 중 하나이다. 요한 묵시록 속에 강하게 묘사되어 있는 이 주제는 단테의 『신곡』에서도 인용되었다. 시스틴 성당에 그려진 미켈란젤로의 작품을 통해 널리 알려진 이 이야기는 깊은 신앙심을 상징한다.

가 있다. 〈최후의 심판〉과 관련하여 저울의 균형은 개신교의 예정설*이 옳지 못함을 이야기하고 있다.

이반 개스켈은 당시 널리 알려졌던 세자르 리파의 '도상학'을 바탕으로, 벽에 걸린 거울과 이미지 중앙에 자리 잡고 있는 저울을 해석해야 한다고 주장했다. 일반적으로 오른손에 거울을 들고 왼손에는 금으로 된 저울을 든 귀족 여인은 '진실'을 상징한다고 한다. 이 '진실'은 〈최후의 심판〉과 테이블 위의 진주를 연결할 때, '종교의 숭고한 진실'이 된다.

다시 우리가 제기한 문제로 돌아오자. 지식과 도상학을 바탕으로 한 미술사학자들의 노력에도 불구하고, 베르메르의 작품에 대한 해석은 뛰어넘을 수 없는 불확실성으로 남아 있다. 이는 미술사학자들의 주장에 대해서 작품의 핵심을 파악하지 못하고 있다는 느낌, 혹은 〈최후의 심판〉에 대해 잘못된 질문을 던지고 있는 것은 아닌가 하는 의구심을 갖게 된다. 이를테면 불확실한 우의법으로 표현된 〈저울질하는 여인〉은 하나의 고정된 해석으로 읽어내려고 하면서, 도상학적 접근에 있어서는 간단하게 보이는 작품에 극단적인 암시들을 연결시키고 있다. 우의적인 의미를 찾으려고 하는 도상학이 틀린 것은 아니다. 하지만 작품 그대로를 읽어내기 위해서는 작품의 단순한 구성으로 되돌아와, 작품 안에서 스스로 생성되고 있는 의미를 찾는 방법에 대해 연구해봐야 할 것이다. 작품 안에 억지로 이야기를 만들어 끼워 넣지 않고 회화의 의미를 찾아가는 이러한 접근법은 〈저울질하는 여

* 예정설은 종교개혁가 중의 한 사람인 칼빈이 주장한 교리로, 예수님께서 만세전에 택하신 자들만을 위해 돌아가셨다는 것이며 따라서 예수를 믿는 자만이 구원받을 수 있다는 주장이다. 개신교 중 장로교 등이 채택하고 있으며, 가톨릭은 물론 개신교 중에서도 배척하는 교파가 많다.

인〉뿐 아니라 다른 작품에서도 적용될 수 있다. 베르메르 스스로 자신의 작품 해석을 불확실하게 하고자 했던 생각 자체가 중요하다.

예를 들어, 이 작품이 인생의 '덧없음'을 표현한 것이라는 주장을 폐기하기 위해서는 현미경을 이용한 연구를 통해 접시가 비어 있다는 사실을 확인했어야만 했다. 하지만 작품을 대하는 이들이 현미경과 같은 장비를 이용했을 가능성은 거의 없다. 도상학의 가정들은 베르메르가 보여주고자 했던 의미들을 찾아가는 작업이다. 하지만 베르메르는 '순수한 눈', 즉 한눈에 알아볼 수 있는 의미를 만드는 것을 의도하지 않았다. 접시가 비었다는 것 자체가 확실한 사실도, 명확한 사실도 아니다.

〈최후의 심판〉과 연관지어 젊은 여인의 행위를 종교적인 것으로 한정하는 것 역시, 베르메르가 작품 안에서 종교적인 상황을 정의해 놓지 않았으므로 옳지 않다. 따라서 〈저울질하는 여인〉의 의미는 확언할 수도 없고, 확실하지도 않다. 피테르 데 호흐는 〈금 재는 여인〉^{그림17}이라는 작품을 통해 베르메르의 작품을 재구성하면서, 이러한 모호함을 삭제시켜 버렸다. 데 호흐는 '그림 속의 그림'을 없애버렸고, 주제를 명확히 드러내는 전통적인 표현법으로 회귀했다.

개스켈의 주장처럼, 〈저울질하는 여인〉의 우의적인 의미는 '그림 속의 그림'이 존재함으로 인해 부과된 것이다. 베르메르의 모호한 표현 방식으로 인해 그 해석이 혼란스러워진 것이다. 만약 〈저울질하는 여인〉이 전형적인 베르메르의 화풍을 따르고 있다고 한다면, 작품 속의 의미는 '눈에 보이는 것'이라기보다는 '생각하게 하는 것'이 된다. 〈저울질하는 여인〉 속의 우의적인 의미는 '설명적인 것'이 아니라, '함축적인 것'이라는 개스켈의 해석이 옳다. 개스켈의 해석을 따라가보자. 작품 속의 상징적인 의미가 갖는 중요성을 강조하는 '생각하게 하는 것'이라는 말

그림 17 데 호흐, 금 재는 여인

1664년경, 캔버스에 유채, 62.9×54.8cm
베를린, 국립 미술관

**그림 18 투르니에,
헛된 세상을 향해 거울이 보여주는 진실**
캔버스에 유채, 104×84cm
옥스퍼드, 애쉬몰린 미술관

의 의미는 베르메르가 섬세하게 표현한 그림 속 '거울'의 역할을 통해서도 확인할 수 있다. 거울이 손에 들려 있었다는 세자르 리파의 주장과는 달리, 일반적으로 거울은 벽에 걸려 있다. 관객을 향해 거울을 배치했던 니콜라 투르니에의 〈헛된 세상을 향해 거울이 보여주는 진실〉^{그림18}이라는 작품과는 달리, 거울은 그림의 안쪽을 향해 있다. 여인을 위해서도, 작품을 바라보는 관객을 위해서도 거울은 아무것도 반사하지 못한다. 진실의 거울은 작품 자체의 내면을 반사한다. 작품을 해석하려 들수록 베르메르의 그림은 우리를 더 혼란스럽게 만든다. 그 과정 속에서 작품이 가지는 의미가 생겨나고, 동시에 그 의미를 해석하는 일은 수수께끼로 바뀐다. 형식적인 측면이나 도상학적 측면에서 〈최후의 심판〉은 〈저울질하는 여인〉을 특별한 작품으로 만드는 역할을 한다. 그러나 주요 장면에 관한 상징적인 의미를 추정할 뿐, 작품이 가지는 정확한 의미를 해석해 내지는 못했다. '그림 속의 그림'이 만들어낸 또 하나의 구조를 지닌 작품 안에서 확실한 의미를 규정하는 것은 쉬

운 일이 아니다.

반 바뷔렌의 〈뚜쟁이〉는 베르메르의 작품 〈연주회〉와 〈버지널 앞에 앉은 여인〉에 인용되면서 에로틱한 의미를 부가한다. 하지만 등장인물은 에로틱한 것과는 모순되는 것처럼 표현되어 있으며, 실제로 당시 화가들이 표현하고자 했던 에로틱한 분위기에서 멀어지고 있다. 이 작품들 속 등장인물의 우아하고 정숙한 모습을 통해 '그림 속의 그림'에 나타나 있는 매춘에 대해 의도적으로 반대의 의미를 나타내고 있는 것이다.

베르메르의 작품에 도상학적인 직접적인 연결고리가 나타나 있지 않다는 점은 다양한 생각들을 여러 가지 방법으로 조합해 볼 수 있게 한다. 따라서 베르메르의 그림에 대한 확정적인 해석은 불가능한 것처럼 느껴진다. 〈식탁에서 잠이 든 젊은 여인〉의 좌측 윗부분에 부분적으로 그려진 그림은 〈중단된 음악 수업〉[그림19]과 〈버지널 앞에 선 여인〉[그림20]에 그려진 큐피드인 것으로 추정되고 있다. 그러나 베르메르는 〈식탁에서 잠이 든 젊은 여인〉에서는 알아볼 수 있을 정도로만 큐피드를 그렸다. 이와 함께 다른 두 작품과는 달리 가면을 하나만 집어넣었다. 이 가면이야말로 '그림 속의 그림'이 가지는 도상학적 의미를 분명하게 적용시킬 수 있는 요소이다. 하지만 이 가면은 윤리적인 해석에 대한 가능성을 보여주었을 뿐, 이 또한 확실치 않은 해석만이 난무하고 있을 뿐이다.

〈식탁에서 잠이 든 젊은 여인〉[그림21]은 다양하고 흥미로운 해석을 불러일으켰다. 스윌렌은 '떨어진 가면'을 매개로 이 여인이 잠든 것이 아니라, 사랑이 깨진 후 낙담하고 있는 모습이라고 해석하고 있다.

매들린 카는 이 작품이 하나의 분명한 도덕적 의미를 담고 있다고 해석한다. 이 작품 속의 여인은 나태의 상징이며, 여인을 둘러싼 모든 소재들 역시 악행으로 풀이될 수 있다는 것이다. 따라서 베르메르가 이 작품을 통해 말하고 있는 것은 감각적인 환락의 마수를 피해가기 위해서는 적극적이고 능동적이어야 하며, 향락이 주는 만족은 한낱 허망한 것이라고 풀이한다.

반면, 고윙은 이 작품을 가면이 떨어지는 순간의 수면 상태를 포착한 것으로 해석한다. 이 작품에는 수면 상태에서 잠이 든 사람만이 느낄 수 있는 환상과도 같은 '꿈', 어쩌면 사랑을 꿈꾸는 젊은 여인의 환상이 배어 있는지도 모른다.

블랑케르트는 사랑의 신 큐피드를 알아보기에는 '그림 속의 그림'이 차지하는 비중이 상당히 축소되어 있다는 점에 주목했다. 그는 미술사학자들이 억지로 사랑이란 의미를 부여하기 위해 큐피드의 역할을 강조했다고 주장한다. 따라서 블랑케르트는 잠을 자는 여인은 당시 유행하던 잠든 소녀상의 변형으로서, 단순한 나태의 상징으로 사용되었다고 풀이한다.

그러나 몽티아스는 이러한 해석들이 관객의 시선을 이끄는 가면의 진정한 의미를 해석하지 못했다고 평가한다. 졸고 있는 듯한 여인의 모습은 잠이 든 사실을 숨기기 위한 하나의 가면일 뿐이며, 우리는 그 이유에 대해 고민해야 한다는 것이다.

우리가 살펴본 다양한 해석들은 베르메르가 의도적으로 관객들에게 제공하고자 했던 의미의 다양성을 이해하는 데 좋은 예가 된다. 두 번에 걸쳐 '그림 속의 그림'으로 등장한 〈강에서 건져진 모세〉를 통해서도 베르메르 작품이 갖는 다의성을 확인할 수 있다. 〈천문학자〉에 그려진 모세는 상징적 의미가 무엇이건 간에,

그림 19 중단된 음악 수업
1660–1661년, 캔버스에 유채, 39.3×44.4cm
뉴욕, 더 프릭 컬렉션

그림 20　버지널 앞에 선 여인
1669~1671년, 캔버스에 유채, 51.8×45.2cm
런던, 내셔널 갤러리

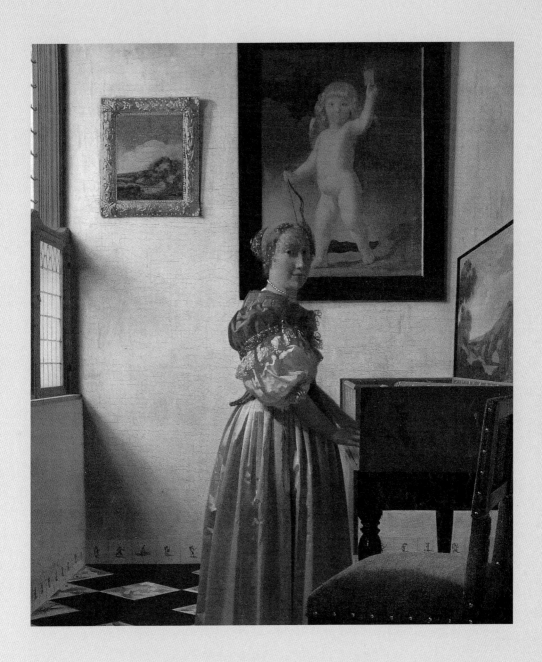

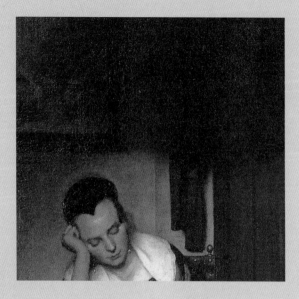

— 종교적인 존재인 모세와 과학적인 존재인 천문학자의 활동이 반대되는 혹은
보완적인 관계에 있건 간에 — 종교적이고 정신적인 암시를 가지고 있는 것은 확
실하다. 하지만 〈편지를 쓰는 여인〉 속에 그려진 모세는 더 이상 종교적인 여운을
가지고 있지 않다. 오히려 편지를 쓰는 주인공과 다양한 의미의 조합을 이루어 낸
다. 〈천문학자〉부터 〈편지를 쓰는 여인〉까지, '그림 속의 그림'은 외형적인 변화
뿐 아니라 보는 이의 시선에 따라 다양한 의미의 변화를 가져올 수 있다.

이제 간단하게나마 지금까지의 관찰에 대한 결론을 도출해 보자. 미술사학자들
의 다양한 해석은 임의적인 것이 아니다. 다양한 해석들은 17세기 홀란드에서 유
행하던 '그림 속의 그림'이 불러일으킨 '의미 호출'이라고 부르는 과정을 통해 합
리화된다. '의미 호출'이란 작품의 주제와 '그림 속의 그림'에 나타난 부차적인
주제가 공존하면서 만들어낸, 보는 이로 하여금 도덕적인 것과 정신적인 것에 대

해 생각하게 하는 사고 과정을 말한다. 이와 반대로 일반적인 장식 요소로만 보이는 '그림 속의 그림'이 가지는 의미는 어쩔 수 없이 축소될 수밖에 없다. 자신의 작품 안에 '그림 속의 그림'을 배치하는 데 있어서 베르메르의 엄격함과 의미를 부여하는 도상학적 간결함은 '의미 호출' 효과를 극대화시킨다. '그림 속의 그림'을 처음 사용한 〈식탁에서 잠이 든 젊은 여인〉에서 가면의 역할은 여전히 명확히 규명되지 않은 채로 남아 있다. 하지만 작품의 크기나 내용을 고려할 때, 베르메르가 충분히 고심하여 적용하였음을 알 수 있다. '그림 속의 그림'의 존재감을 강화하면서, 그림을 작품의 주제와 상호 연결시킨 그의 기하학적 화면 구성은 '그림 속의 그림'이 만들어내는 의미 호출을 극대화시킨다. 따라서 작품을 도상학적으로 해석하는 동안 나타난 모순과 논리적 불일치는 미술사에 대한 지식이 부족해서라기보다, 확정적인 해석을 피해가려는 베르메르의 작업 방식을 제대로 이해하지 못했기 때문이다.

〈연애편지〉그림22는 베르메르의 이와 같은 특징을 보여주는 좋은 예이다. 같은 주제로 표현하고 있는 메추*의 그림과 비교해 보자.

메추의 〈편지 읽는 젊은 여인〉그림23과 베르메르의 〈연애편지〉는 같은 색깔의 옷을 입고 있는 젊은 여인과 그녀의 하녀, 편지 한 통, 벽에 걸린 바다 풍경화 한 점, 빨래 바구니, 바느질 쿠션, 신발 등 도상학적으로 같은 소재를 사용하고 있다. 베르메르의 작품 제목이 설명하는 것처럼, 두 작품의 주제는 '사랑하는 이의 편지를

* 17세기 네덜란드의 대표적인 풍속화가. 초기에는 렘브란트의 영향을 받았으나, 점차 풍부한 색채로 재현에 충실한 그림을 그려 네덜란드의 리얼리즘을 대표하는 화가가 되었다. 네덜란드의 시민생활, 특히 가정적인 정경과 일상생활에서 흔히 볼 수 있는 사건 등을 주제로 하였으며, 정경을 하나의 드라마와 같이 꾸미는 데 몰두하였다.

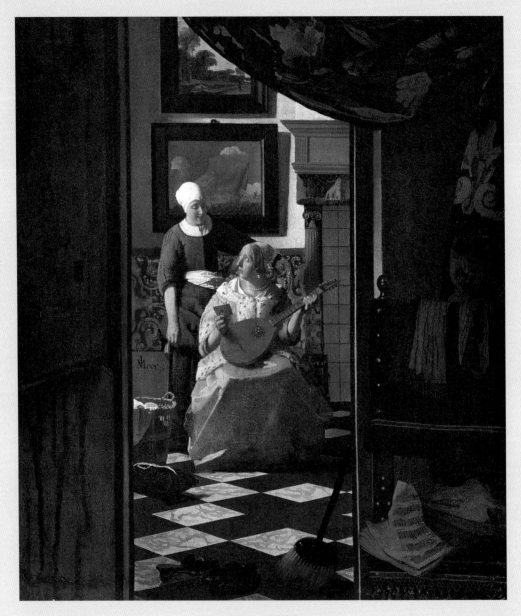

그림 22 연애편지

1669–1671년, 캔버스에 유채, 44×38.5cm

암스테르담, 국립미술관

그림 23 메추, 편지 읽는 젊은 여인
1662–1665년경, 캔버스에 유채
더블린 국립미술관

받은 여인의 모습'으로 동일하다. 연애편지를 들고 들어오는 하녀의 도착은 바느질 혹은 음악 등 그림 속의 젊은 여인이 하고 있던 일을 중단시킨다. 유사점은 여기까지이다. 메추는 일의 진행을 중단시키는 사건을 서술한다. 메추의 작품 속 젊은 여인은 편지를 창 쪽으로 향한 채 하나라도 꼼꼼히 보기 위해 읽어 내려가는 데 여념이 없을 뿐 아니라, 그녀가 끼고 있던 골무는 화면의 앞쪽까지 굴러와 있다.

하지만 베르메르의 그림에는 이러한 이야기가 빠져 있다. 편지를 채 열지도 않은 젊은 여인과 하녀 사이에 교환되는 시선은 극히 제한적으로 묘사되어 있을 뿐이다. '그림 속의 그림'은 베르메르만의 특성을 부각시킨다. 메추의 그림 속 하녀는 '그림 속의 그림'을 덮고 있던 커튼을 걷어내고 있다. 하녀의 행동은 바다 풍경화로 시선을 집중시키고, 바다로 떠난 남편이 보낸 드라마틱한 편지의 내용을 상상하게 만든다. 동시에 하녀로 시선을 끌게 하는 강아지의 자세는 이 작품이 부부 간의 정조를 주제로 하고 있다는 사실을 확인시켜준다. 일반적으로 도상학에서 강아지는 부부 간의 신의, 정조를 상징한다. 베르메르의 그림에는 강아지가 나타나 있지 않으며, 이 작품이 부부 간의 이야기를 다루고 있는지조차 확신할 수 없다. 베르메르는 일반적으로 통용되던 '사랑'을 상징하는 바다 풍경화를 '그림 속의 그림'으로 사용하였지만, 등장인물이 만들어 내는 이야기 속에서 분리시켜 놓았다. 벽에 걸린 그림 속 풍경화의 존재는 바다 풍경화가 가지고 있는 사랑의 의미에서 분리되었다. 그럼에도 불구하고 벽에 걸린 '그림 속의 그림'은 보이지 않는 또 다른 의미를 만들어 내기도 한다.

에디 드 종그는 베르메르를 '유달리 설명적이지 못하다'라고 평가했다. "스틴의 작품은 메추의 작품보다 설명적이며, 메추의 작품은 다우의 작품보다 이해하

기 쉽다. 다우의 작품은 베르메르의 작품보다 분명한 뜻을 전달한다."고 이야기할 정도였다. 베르메르는 의도적으로 작품이 가지는 의미의 불확실성을 강조하였으며, 다양한 구도를 통해 서로 다른 해석이 가능하도록 만들었다. 베르메르의 작품 속에 담긴 '그림 속의 그림'은 베르메르가 의도하였던 이러한 원칙을 함축하고 있다고 할 수 있다. 베르메르의 작품은 확실한 표현을 통해 교훈을 주는 것을 목적으로 하지 않았다. 작품 속에 표현된 또 다른 작품들은 순수한 '인용'의 역할을 하는 것이 아니다. 개념적이지도 않으며, 실제의 축소된 형태로 표현된 것도 아니다.

이에 대해 고윙은 베르베르의 '그림 속의 그림'은 '순수한 시각적인 효과를 위해 사용된 2차원의 요소일 뿐이다'라고 평가했다. 조형적인 측면에서만 본다면, 고윙의 평가는 오래전 앙드레 카스텔이 제안했던 이론과 비교해 살펴볼 만한 가치가 있다. 앙드레 카스텔은 일반적으로 '그림 속의 그림'은 작품이 탄생하게 된 배경과 작품을 이루는 구조를 요약하고 있다고 말했다.

카스텔의 이론은 베르메르가 작품을 만들어냈던 방법을 이론적인 면에서 좀 더 효과적으로 설명할 수 있도록 한다. 카스텔의 주장처럼 베르메르의 의도가 드러난 것이 아니라면 해석하기 복잡하다. 베르메르의 '그림 속의 그림'은 단지 시각적인 색조 변화의 중요성을 보여주기 위한 것이 아니라, 작품이 탄생하게 된 작품 자체의 내용과 그 구조에 대해 생각하게 하는 역할을 한다.

이와 같은 관점에서 〈음악 수업〉을 좀 더 자세히 분석해 보자.

예술의 거울

베르메르는 34점의 작품 중 다섯 작품에서만 거울을 표현했다. 5개의 거울 중 4개의 거울에는 어떠한 반사의 효과도 나타나 있지 않다. 〈음악 수업〉^{그림24}에 그려진 거울에만 유일하게 반사의 효과가 나타나 있다. 이 작품이 많은 의미를 내포하고 있다는 것을 예상할 수 있을 것이다.

〈저울질하는 여인〉과 〈우유 따르는 여인〉, 〈진주 목걸이를 한 여인〉 안에서, 작품 안쪽을 향해 있는 거울은 거울의 반사면을 기대하는 관객들에게 그 반사면을 보여주지 않는다. 예를 들면, 〈진주 목걸이를 한 여인〉^{그림25} 속 젊은 여인은 거울에 스스로를 비춰보고 있는 중이다. 〈식탁에서 잠이 든 젊은 여인〉 역시 반사의 효과가 나타나 있지 않다. 이 작품에는 문을 통해 들여다보이는 벽면의 창문 옆에 거울이 걸려 있다. 그럼에도 불구하고 어떠한 반사의 효과도 나타나 있지 않다. 반사 효과의 부재는 이미 그려졌던 한 남자의 실루엣을 지우고, 위에 거울을 덧그렸다는 사실과 함께 많은 의미를 만들어 낸다고 할 수 있다.

〈음악 수업〉의 거울만이 유일하게 무엇인가를 비춰내고 있다. 베르메르가 얼마나 고심하여 이 모티프를 사용하게 되었는지 금방 이해할 수 있다. 버지널을 연주하는 젊은 여인의 머리 위로 연주자의 얼굴과 상반신이 비춰진 거울이 비스듬히 걸려 있다. 또한 거울에는 그림 전경에 그려진 탁자를 비롯해 작품 속 연주가 이뤄지고 있는 공간이 나타나 있다. 마지막으로 거울은 우리가 작품 안에서 볼 수 없는, 이 장면을 그리고 있는 화가의 모습을 비추고 있다. 처음에는 거울에 비춰진 그림을 그리는 화가를 주제로 한 일련의 작품들과 비교해 볼 때 한낱 변형에 불과하다고 생각하기 쉽다. 하지만 액자처럼 장식된 거울을 통해 화가의 모습을 반사시킴으로써, 거울의 역할과 효용에 대한 인식을 흔들어 놓았다. 화가가 그리

고 있는 작품은 거울 속에 반사되고 있지 않으며, 거울을 장식하고 있는 액자는 거울을 '그림 속의 그림'으로 변모시킨다. '그림 속의 그림'이 된 거울은 작품 속에 나타난 시각적인 요소들뿐 아니라, 작품 밖에 존재하는 화가와 그가 그리고 있는 그림까지 하나의 의미로 묶어낸다. 따라서 거울은 〈음악 수업〉이 탄생하는 제작과정을 보여주는 시나리오 역할을 하고 있다고 할 수 있다.

거울은 또한 작품 안에 재현된 공간을 현실 속으로 이동시키는 역할을 한다. 〈음악 수업〉의 거울 속에 비춰진 장면은 음악 수업이 이뤄지고 있는 단순한 실내 공간이 아니라는 것을 인식하게 만드는 장치이다. 감상자들은 거울을 통해, 이 공간이 작품을 그리기 위해 연출된 공간임을 인식하게 된다. 즉, 〈음악 수업〉에 나타난 거울은 그림 속에서 재현되고 있는 공간과 그림이 그려지는 그 순간을 그대로 전달해주고 있는 것이다. 작품 속 등장인물들은 모델이며, 이들은 스스로 그와 같은 포즈를 취했을 수도 있지만 화가에게서 그와 같은 포즈를 요구 받았을 것이다. 따라서 〈음악 수업〉 속의 실내 장면은 인위적으로 구성된 상상의 공간이며, 현실을 재현한 공간을 화폭으로 옮긴 2차 재현인 것이다. 베르메르에게 있어서 회화란 코사멘탈, 즉 순수하게 정신적인 것이다.

베르메르가 공들여 만든 구성은 부차적인 효과를 만들어낸다. 바로 베르메르가 그림 안으로 끌어들이고자 했던 감상자와의 관계에 관한 것이다. 그림을 바라보는 이들은 거울에 비친 장면을 보기 위해 좀 더 가까이, 거울 속 반사의 섬세함 안으로 몰입해야만 한다. 베르메르가 원했던 효과는 관객을 그림 안으로 끌어들이는 것, 바로 이것이었다. 관객을 그림 안으로 끌어들이기 위해서는 정확하게 계산된 원근법을 이용한 화면 구성이 필수적이며, 베르메르는 〈음악 수업〉에서 완벽하게 원근법을 소화해 냈다.

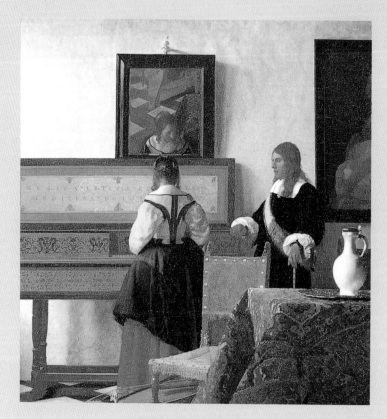

그림 24 〈음악 수업〉의 부분

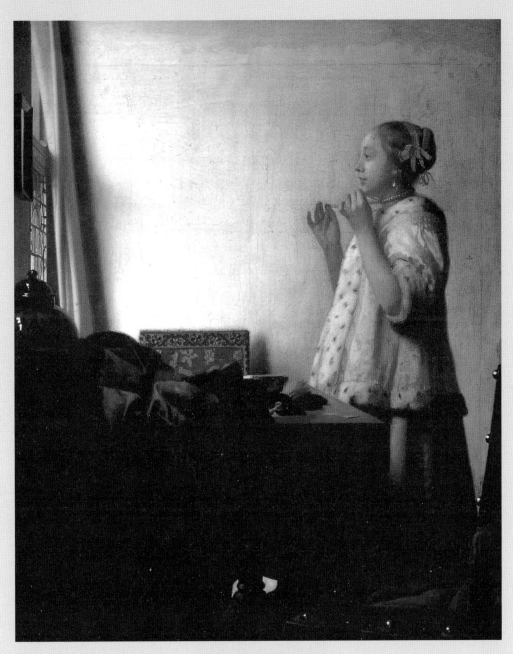

그림 25 진주 목걸이를 한 여인
1662-1665년, 캔버스에 유채, 51,2×45cm
베를린, 국립미술관

거울 속에 비친 화가가 그림을 그리고 있는 위치는 그림을 바라보는 관객의 위치에 인접해 있다. 화가의 시선과 감상자의 시선도 한 방향을 향하고 있다. 거울 속 그림과 수직을 이루는 젊은 여인은 원근법의 중심이 되는 소실점이 된다. 감상자의 눈이 젊은 여인과 동일 선상에서 바라보고 있다고 가정한다면, 거울을 통해서 추측할 수 있는 화가의 시선과 감상자의 시선이 서로 겹친다고 생각할 수 있다. 하지만 베르메르는 화가의 시선이 거울 속에 직접적으로 나타나지 않게 구성함으로써, 화가의 시선과 감상자의 시선을 분리시켰다. 화가가 작품 앞에 앉아 있을 것이라는 사실을 증명할 만한 어떠한 요소도 나타나 있지 않은 것이다. 이젤 위에 올려진 캔버스가 그곳에 화가가 있다는 사실을 증명할 수 없을 뿐더러, 이 작품이 작가를 작품 안에 그려 넣는 전통을 단순하게 변형시킨 것이 아니라는 사실을 확인시켜 준다. 좀 더 이론적이고, 좀 더 깊이 있는 또 다른 의미가 담겨 있다.

소실점의 높이로 볼 때, 감상자의 시선은 여인을 향해 있다. 거울은 여인을 바라보는 감상자의 시선과 거울을 바라보는 화가의 시선이 완벽하게 일치하지는 않는다는 것을 증명하는 역할을 한다. 소실점은 거울 속에 나타난 화가의 이젤과 수직이 되는 좀 더 낮은 곳에 위치한다. 따라서 감상자와 화가의 시선은 한 방향을 향하고 있지만, 시선의 위치가 다르다고 할 수 있다. 창틀의 아랫부분과 수평을 이룬 소실점은 작품에 표현된 공간 안에서 상당히 낮은 곳에 맞춰져 있다. 언뜻 보아 낮은 소실점의 위치는 화가가 앉아 있음을 암시한다. 중간쯤 위치한 파란 의자의 높이를 감안하면 화가의 시선은 이보다 높았겠지만, 선 자세로 공간을 바라보고 있다고 생각되지는 않는다. 〈음악 수업〉의 정교한 원근법을 이용한 화면 구성은 〈회화의 알레고리〉에서도 찾아볼 수 있다. 화가는 여기서 앉은 자세이며, 시선은 작품의 안쪽을 향하고 있다. 그런데 기하학적으로 살펴보면, 소실점은 화가의 시선보다 낮은 곳에 표현되어 있다. 젊은 여인의 옆, 화가의 팔꿈치가 그려진

그 높이에 소실점을 맞추었다. 〈음악 수업〉 안에서 감상자는 화가와 가까운 곳에서 공간을 바라보고 있다. 하지만 〈회화의 알레고리〉 안에서 화가는 자신의 시선을 감상자와 공유하지 않은 채, 화가의 시선을 작품 속에서 미묘하게 배제시킨다.

베르메르는 화면을 구성하는 데 있어서 그만의 독특한 공간 배치 방식을 가지고 있었다. 〈음악 수업〉의 등장인물들은 멀리 떨어져 있고, 화면은 상당히 깊은 공간감을 갖는다. 그런데도 화면은 매우 꽉 찬 느낌을 준다. 화면 안쪽의 천장은 창의 중간쯤까지 내려와 있고, 오른쪽 면에는 〈로마인의 자비〉가 부분적으로만 그려져 있다. 왼쪽 면의 중앙부는 독특한 창살로 장식된 창문과 벽이 앞으로 계속 진행되는 느낌을 준다. 검고 흰 타일이 교차된 바닥은 공간감을 강조하는 역할을 한다. 이와 같이 꽉 찬 화면 구성을 통해서 베르메르는 '공간의 근접성과 등장인물의 멀어짐'이라는 이중의 모순적인 효과를 얻을 수 있게 했다. 바닥을 장식하고 있는 타일은 이 역설적인 효과가 얼마나 치밀하게 계산되었는지 확인시켜준다. 바닥의 타일은 화면 안에서 공간감을 나타내는 동시에, 서로 다른 세 공간을 완전히 분리시킨다.

— 천장이 보이는 부분은 버지널과 두 인물이 차지하고 있는 공간과 연결된다.
— 벽이 보이는 부분은 의자와 옛 첼로의 일종인 비올라 다 감바가 놓인 공간과 연결된다.
— 화면 앞쪽으로는 카펫으로 덮인 테이블이 놓여 있다. 이 방식은 베르메르가 흔히 사용하던 방식으로 감상자와 화면 속의 공간을 분리하는 역할을 한다. 이 부분에 대해서는 4장에서 좀 더 심도 있게 다룰 것이다.

벽에 걸린 거울처럼, 한쪽으로 기울어진 화면 구성은 기하학적으로 한 치의 오

차도 없이 표현된 바닥의 효과를 강조한다. 동시에 기하학적으로 치밀하게 표현된 바닥은 공간 속 장식물들을 강조하는 역할을 한다. 예를 들어, 오른쪽 아랫부분에 그려진 카펫에 덮인 테이블은 공간의 계속성을 방해하는 요소가 된다.그림26 이와 같은 공간 구성은 등장인물과 감상자 사이의 거리를 더 멀게 느끼도록 하는 장치이다. 의자와 비올라 다 감바를 가리고 있는 테이블이 감상자와 등장인물 사이를 갈라놓는 장애물일 뿐 아니라, 카펫이 주는 부피감, 모티프의 크기, 항아리의 크기로 등장인물들의 왜소함을 강조하여 거리감을 더욱 강화하는 역할을 한다. 거울은 이러한 거리감을 더욱 심화시킨다. 만약 거울이 감상자과 등장인물 사이의 공간이 동일한 공간이 아니라는 것을 암시한다면, 이것은 거울 속에서 보이는 공간이 작품 안에서는 표현되어 있지 않기 때문이다. 감상자의 눈에는 보이지 않는 화가가 작품 속의 공간 안에 존재하고 있다는 사실은 〈음악 수업〉 속 공간이 감상자가 접근할 수 없는 공간인 것처럼 느끼게 한다. 이처럼 거울은 등장인물과 소재의 또 다른 면을 보여주는 것 이상의 역할을 하고 있다. 거울은 감상자에게 작품 안으로 접근할 수 없다는 사실을 확인시켜준다. 거울은 우리가 볼 수 있다고 생각하지만 보지 못하는 것, 작품 안에서의 화가의 존재감을 보여준다. 화가의 존재감은 화가가 그리고 있는 거울에 의해서 추정되고, 결국은 '과거'와 '부재'의 이야기로 되돌아간다. 작품 안에서 화가와 공존하는 것은 감상자에게는 금지된 일이다. 왜냐하면 화가가 그림을 그리는 순간은 감상자에게는 과거일 뿐이며, 작품을 바라보는 순간에는 화가가 존재하지 않기 때문이다. 거울은 그림을 그리고 있는 화가와 그림을 바라보고 있는 감상자 간에 무한히 작지만 극복할 수 없는 격차를 만든다. 화가와 감상자 간의 격차는 작품 속에 존재할 수 없는, 바라보는 순간의 '현재'에 대해 생각하게 만든다.

거울 안에 화가의 모습을 그리지 않는 방법으로, 베르메르는 〈음악 수업〉에 순

수한 이론적인 가치를 부여한 것이다. 무엇보다, 베르메르는 〈음악 수업〉 안에서 작품의 제작과정을 보여주었다. 감상자를 화가의 자리 가장 가까운 곳, 무슨 일인가 일어나고 있는 바로 그곳으로 유도했다. 화가는 지금 그곳에 없지만 말이다.

여기서 한 가지 주목할 점이 있다. 베르메르가 원근법을 통해 보여주고자 했던 효과는 도상학적으로 의미를 갖는 것이 아니다. 원근법에 의해 나타나는 효과는 작품 속에서 암시적으로 드러나며, 감상자들에게 즉각적으로 인식되지 않는다. 의미를 만들어 내는 것은 바로 작품의 구성이다. 원근법은 작품의 구성과 함께 의미를 만들어낸다. 이 두 요소의 조합을 통해, 〈음악 수업〉은 베르메르의 작품 중에서도 특별한 의미를 갖는 작품으로 인정받고 있다.

베르메르는 〈여자 뚜쟁이〉, 〈식탁에서 잠이 든 젊은 여인〉, 〈열린 창가에서 편지를 읽는 젊은 여인〉 등을 통해 이미 화면의 앞쪽으로 탁자를 다양하게 배치하면서 공간을 구분하는 방법에 대해 연구하고 있었다. 하지만 〈음악 수업〉에 나타난 반사된 거울은 탁자가 만들어낸 독특한 공간 구성만큼이나 남다른 의미를 가지고 있다고 할 수 있다. 화가가 작업하고 있는 작품의 존재를 거울 속에 반사시킴으로써, 이 작품은 베르메르의 예술관에 대한 상징으로 해석되며 그 의미에 대해 생각하게 만든다.

만약 〈음악 수업〉의 화면 구성에 대해 좀 더 정확한 분석을 할 수 있다면, 또 화면 구성이 깊은 사색 끝에 이뤄진 것이라고 이야기할 수 있다면, 이는 바로 베르메르가 화면을 구성하는 자신만의 방식을 고스란히 드러내고 있기 때문이다. 왼쪽 면의 벽과 바닥, 그리고 천정이 그 표시물이다. 게다가 베르메르가 그린 실내 풍경화 중에서 천정과 바닥, 그리고 빛이 들어오는 왼쪽 벽이 동시에 표현된 작품

그림 26 음악수업

1662년, 캔버스에 유채, 54×64.5cm
런던, 영국 왕실 소장

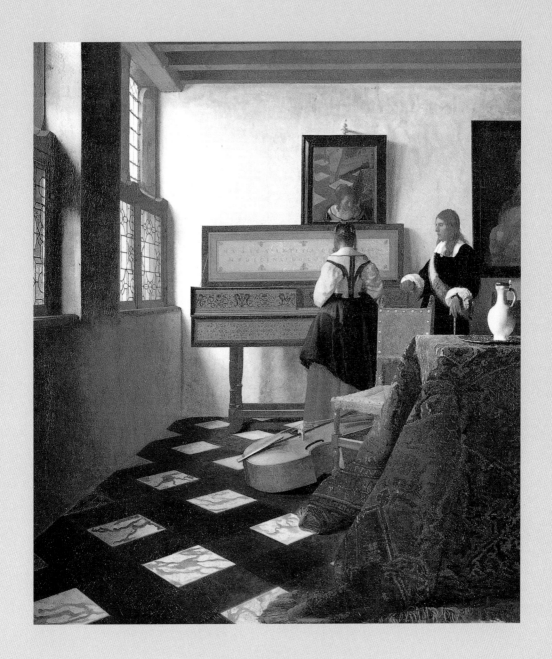

은 〈회화의 알레고리〉와 〈신앙의 알레고리〉 두 작품뿐이다. 다른 우의화들과 같은 구성을 지녔다고 해서 〈음악 수업〉이 또 다른 하나의 우의화일 것이라고 단정 짓기는 힘들다. 그러나 버지널 위에 쓰인 문구는 〈음악 수업〉을 우의화로 생각할 수 있도록 유도한다. 〈음악 수업〉 속의 버지널은 베르메르가 그린 모든 종류의 건반 악기 중에서, 뚜껑 위에 그림이 아닌 텍스트를 새긴 유일한 예이다. '음악, 기쁨의 동반자, 고통의 치료제' 라는 문구는 음악에 대한 알레고리를 표현하고 있다. 이 텍스트는 베네딕트 니콜슨이 1624년과 1640년 안드리 루커스가 제작한 두 악기 위에서 찾아낸 것과 동일하다. 1640년 카렐 반 슬라베르트가 그린 〈젊은 여인의 초상〉에 그려진 버지널 위에도 이 글귀가 들어 있다. 음악을 나타내는 우의로서 자주 사용되었던 텍스트라고 할 수 있다.

버지널 앞에 앉은 한 여인과 그것을 지켜보는 한 남자가 등장하는, 사랑을 주제로 한 그림 역시 흔히 찾아볼 수 있었다. 그렇지만 베르메르의 섬세한 표현과 구성을 메추의 작품과 비교해 본다면, 〈음악 수업〉이 가지는 독창성을 쉽게 인식할 수 있을 것이다. 메추의 〈이중창〉^{그림27}에서도 종교적인 글귀 하나가 버지널 위에 쓰여 있다. 구약성서에서 인용된 이 글귀는 등장인물의 태도와 정 반대되는 의미를 가지고 있다. 반대로, 등장인물 위에 걸린 '그림 속의 그림'[*]은 두 등장인물의 행동에서 유추할 수 있는 '쾌락'의 이미지와 연결되어 있다. 우의적인 의미는 잘 드러나 있지만, 한편 흐릿하다고도 할 수 있다. 에로틱한 행동과 구약의 글귀가 만들어내는 분명한 대조가 우의적인 의미를 잘 드러내 준다고 한다면, 버지널 위의 글귀가 작품을 확실하게 풀어내는 열쇠가 되지 못한다는 점에서 모호하다고 할 수 있다. 스베트라나 앨퍼스의 관찰처럼, 버지널 위에 쓰인 텍스트는 작품의 일부를 구성하

* 한 점의 풍경화와 '왕들의 축제' 를 주제로 한 작품.

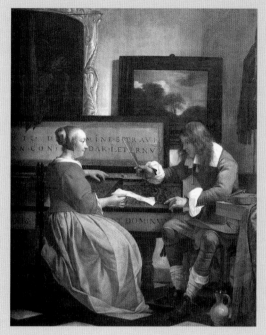

그림 27 메추, 이중창
1665년경, 패널에 유채, 38.4×32.2cm
런던, 내셔널 갤러리

는 한 요소일 뿐이며, 이 역시 우열관계나 질서와 상관없이 요소 하나하나가 복잡하게 얽혀 있을 뿐이다.

〈음악 수업〉의 우의적인 의미는 메추의 〈이중창〉과 완전히 다른 방식으로 만들어진다. 〈음악 수업〉에서 베르메르가 말하고자 했던 이야기의 의미는 잘 드러나 있지 않지만, 분명하게 전달된다. 의미를 드러내기에는 텍스트와 등장인물들의 행동이 매우 소극적이다. 분명한 교훈적인 의미를 이끌어내기에는 텍스트의 의미가 너무 일반적이며, 등장인물의 행동은 충분히 설명적이지 못하다. 그러나 각각의 요소가 하나의 질서 아래 체계가 잡혀 있고, 각 요소들 간의 연결 고리를 찾아내는 순간 그 의미는 분명해진다.

고윙은 철저한 분석으로 가장 설득력 있는 해석을 내놓았다. '그림 속의 그림'은 〈로마인의 자비〉에서 해석이 시작되며, 이는 작품 속 우의적인 주제로 '속박'과 '치유'를 암시한다. 고윙은 로마인의 자비 이야기[*]의 근원은 '사랑'으로, 베르메르가 〈음악 수업〉을 통해 이야기했던 바와 크게 다르지 않다고 덧붙였다. 그는 〈로마인의 자비〉에 등장하는 '시몬'이 원근법을 만들어낸 그리스 화가의 이름이기도 하다고 이야기한다. 이러한 점에서 생각해 보면, 눈앞에 있는 여인에게 사로잡힌 〈음악 수업〉 속의 남자와 자신의 작품에 몰입해 있는 화가 사이에는 개인적인 유사함이 존재할 수 있다고 할 수 있겠다. 여전히 불완전한 점도 남아 있지만, 고윙은 아주 명석하게 자신의 이론을 진행시키고 있다.

어떤 미술사학자들은 〈음악 수업〉 속 남자의 얼굴이 베르메르의 자화상이라고 주장하기도 한다. 이 가설은 그럴듯해 보인다. 하지만 이 이론에 많은 페이지를 할애하지는 않겠다. 왜냐하면 이 가설은 베르메르에 대한 전반적인 이해보다는 화가의 생애를 바탕으로 한 단순한 흥밋거리를 찾기 때문이다. 작가와 등장인물 간의 유사점을 찾는 하나의 방법일 뿐이다.

구도를 살펴보자. 젊은 남자의 시선은 거울을 통해 젊은 여인을 향한 화가의 시선과 연결된다. 젊은 여인을 바라보는 젊은 남자의 시선은 작품을 바라보는 화가의 시선으로 생각될 수 있다. 다시 말하자면, 젊은 남자로부터 거울을 지나 화가에 이르기까지 베르메르는 이론적으로 탐구될 만한 가치가 있는 복잡한 시선 관

* 헬레니즘 시대의 로마 작가 발레리우스 막시무스의 저서 『기념할 만한 언행들』 제 5권에 나오는 부모와 형제, 조국에 대한 사랑을 주제로 한 이야기 중 하나로써 많은 화가들의 사랑을 받았다. 제 아비에게 젖을 물리는 행위가 아버지를 향한 딸의 최고의 애정과 자기 희생으로 상징화되면서 '카리타스 로마나' 라는 이름으로 불리게 되었으며, 15세기에서 18세기 사이 많은 화가들이 작품의 주제로 사용했다.

계를 만들어 냈다고 할 수 있다. 〈연주회〉혹은 〈이중창〉과 같은 작품에서 알 수 있듯이, 17세기 당시 음악은 사랑을 상징하는 것으로 여겨졌다. 옆모습으로 그려진 남자의 눈빛은 사랑의 눈빛이다. 남자의 시선과 이어진 화가의 시선 역시 사랑의 눈빛이다. 하지만 여성을 향한 사랑이라기보다 작품 자체를 향한 사랑이라고 해야 하겠다. 예술에 대한 사랑을 가득 담아 그림을 그릴 때, 화가는 예술적으로 가장 가치 있는 작품을 그리게 된다. 아리스토텔레스의 '윤리학' 에서 화가의 작품을 향한 사랑을 처음 소개한 이후, 작품을 향한 사랑을 다룬 주제는 계속 사랑받아왔고, 르네상스와 함께 널리 퍼지게 되었다. 그리고 베르메르가 〈음악 수업〉을 그릴 당시 홀란드에서는 이 주제가 크게 유행하고 있었다. 젊은 커플이 악기 주변에 모여 있는 장면을 주제로 한 풍속화와 함께, '그림 속의 그림' 은 사랑에 대해 이중의 우의적인 해석을 가능하게 만들었다. 가장 분명하고 대중적인 해석은 기쁨의 동반자이자 고통의 진통제인 음악에 관한 것이며, 반대로 가장 암시적인 해석은 사고에 대한 사랑인 회화에 관한 것이다. 베르메르는 겉으로 평범해 보이는 음악을 주제로 한 그림을 통해 회화가 가지는 내면적인 의미를 덧붙여 냈다.

〈음악 수업〉에 대해 마지막으로 덧붙이고 싶은 이야기는 〈회화의 알레고리〉와의 연관에 관한 것이다. 베르메르 작품 연대기에 관해 어떠한 이론가의 자문을 구한다 하더라도, 모두 〈음악 수업〉이 〈회화의 알레고리〉를 제외한 베르메르의 마지막 작품이라고 이야기할 것이다. 남자와 여자가 함께 있으며, 남자의 옆모습이 보이는 이 작품은 전문가들의 의견처럼 마지막 작품일 것으로 추정된다. 그림을 그리느라 자신의 시선과 얼굴을 숨긴 채 등을 돌리고 있는 화가처럼, 〈회화의 알레고리〉는 보이는 것들의 관계를 완전히 뒤집는다. 〈음악 수업〉은 화가가 보이는 것에 대해 다시 생각하게 만드는 '거울' 이라는 소재를 연구하기 시작했다는 점에서, 베르메르에게 전환점이 되는 작품이다. 몇 년 후 〈회화의 알레고리〉 속에서 화가

의 시선이 가지는 의미는 어느 때보다 강조되어 그려졌다. 이전의 풍속화와 달리, 베르메르는 〈음악 수업〉을 시작으로 거울이 보여주는 부재하는 화가의 시선, 여인, 실내 풍경 등에 열중하게 된 것이다. 베르메르는 부차적이고 쓸데없이 덧붙여진 도상학적 의미들을 제거했다. 예술의 거울에 비춰진 음악적 주제를 통해서, 베르메르는 '정신적인 것'이라 믿고 있는 예술에 대한 자신의 생각들을 분명하게 표현했다.

PART 03

회화의 알레고리

〈회화의 알레고리〉^{그림28}는 많은 전문가들에 의해 다양하게 해석되고 있지만, 한 가지 공통적으로 인정하는 사실은 〈회화의 알레고리〉가 상징적인 의미를 담고 있는 우의화[*]라는 사실이다. 이들의 해석에서와 같이 베르메르는 이 작품에 '회화의 개념'을 상징하는 소재들을 그려 넣었다. 베르메르가 표현하고자 했던 '회화의 개념'이 가지는 의미에 대해서는 다양한 의견들이 오가고 있지만, 현재까지 정설로 인정되는 것은 없다. 모델에게 주어진 월계수 왕관, 트럼펫, 책과 같은 상징물들은 페매_{그리스 신화의 소문과 여론의 여신} 혹은 클리오_{역사의 여신}를 나타낼 때 사용되던 것들이다. 작품 속의 다양한 오브제가 담고 있는 의미를 둘러싼 논쟁 역시 계속되고 있다. 특히 탁자 위에 그려진 오브제에 관한 의문은 풀리지 않는 수수께끼로 남아 있다. 이 오브제들은 때로는 클리오의 자매인 뮤즈_{그리스 신화 속 학예의 여신}의 상징물로, 때로는 회화와 건축, 조각의 상징물로 해석되기도 하면서, '우의'라는 정의가 딱 들어맞을 만큼 모호한 의미만을 전달할 뿐이다.

그동안 발표된 많은 전문가들의 해석에 대해서도 어느 것 하나 더 나은 것이라고 단정 지을 수 없다. 무엇이 틀렸다고 할 수도 없고, 또 무엇이 맞았다라고 할 수도 없다. 다양한 가능성을 바탕으로 작품을 해석하게 만드는 전형적인 베르메르 스타일의 작품은 내포하고 있는 의미에 대해 곰곰이 생각하게 만든다. 따라서 대상하나하나를 떼어내 의미를 따지고 드는 어리석은 분석은 그만두자.

그럼에도 불구하고 작품 분석을 시작하게 된다면, 이제까지 〈회화의 알레고리〉에 대한 다양한 해석이 지닌 약점을 파악하게 될 것이다. 이미지 속의 각각의 요

* 우의란 자신이 말하고자 하는 바를 다른 사물에 빗대어 표현하는 것으로, 미술에서는 각각의 소재가 가지고 있는 고유의 의미를 조합해 겉으로 직접적이게 드러나지 않는 새로운 의미를 만들어내는 회화를 일컫는다.

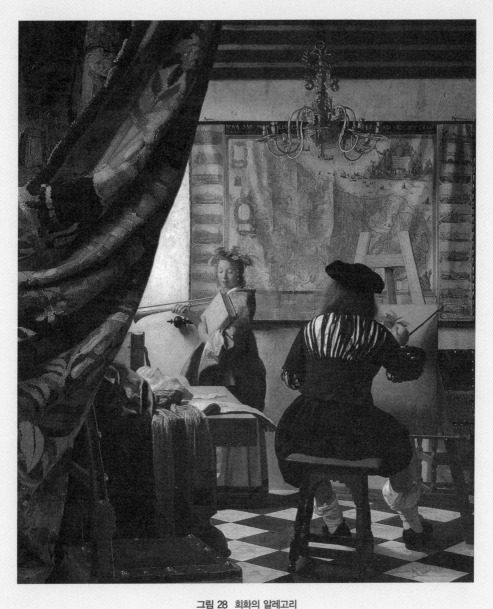

그림 28 회화의 알레고리
1666–1667년, 캔버스에 유채, 120×100cm
빈, 미술사박물관

베르메르의 대표작으로 손꼽히는 이 작품은 베르메르 스스로 작품의 내용을 구성하고 죽을 때까지 보관하며 애착을 보였다. 베르메르 사후 미망인에 의해 팔려나갔던 이 작품은 제 2차 세계대전이 끝난 후 빈 미술사박물관으로 반환되었다. 화가의 일상을 담아내는 단순한 작품이라기보다, 의미를 담고 있는 다양한 소재들을 조합해 숭고한 분위기를 만들어 낸다.

소를 떼어내 고유의 의미를 지닌 하나의 독립된 모티프로 이해하면, 그 의미들을 모아 작품의 내용을 이야기하는 하나의 문장으로 완성할 수 있다. 이러한 방법은 마치 단어 속의 알파벳을 하나하나 발음하는 것과 같이 작품이 가진 의미보다는 작품의 요소를 따로따로 인식하게 한다. 이와 같은 전형적인 도상학적 접근은 17세기 세자르 리파가 쓴 『도상학』을 근본으로 한 상징 법칙을 그대로 따르고 있다. 『도상학』에서 리파는 알레고리 속의 각각의 요소에 대해 분명한 의미를 가진 각각의 고유한 상징물을 부여했다. 독립체인 요소가 모여 하나의 작품을 이루게 되면서 작품 속의 의미를 만들어 낼 수 있다. 이 방법은 〈회화의 알레고리〉를 해석하는데 있어서도 그리 실망스러운 방법은 아니다. 하지만 매우 창의적으로 그려진 그림을 아주 일반적인 의미로 해석하는 오류를 범할 수도 있다.

의미를 가진 각각의 요소들을 조합하여 일반적인 의미로 해석하는 우를 범하지 않기 위해서는 작품 속 각 요소들이 가지는 의미를 따로따로 인식해서는 안 된다. 이미 알려진 요소를 어떻게 조합해 내었는가에 대해 진지하게 고민해 보아야 한다. 〈회화의 알레고리〉 안에는 그림을 그리고 있는 화가가 등장한다. 화가의 작업실 안의 요소들이 가지고 있는 각각의 의미를 파악하기보다는 이 요소들을 조합해 내는 것이 더 중요하며, 이 조합을 통해서 화가가 의도한 의미를 도출해 낼 수 있다. 또한 회화에 대한 우의화가 어떻게 표현되는지, 알레고리가 비유하는 의미는 어떻게 다루어지고 있는지, 각 요소가 모여 어떻게 도상학적으로 특별한 의미를 만들어 내는지에 대해 생각해 보아야만 한다.

개인적인 우의

〈회화의 알레고리〉는 독창적이고 개인적인 성향이 강한 작품으로, 베르메르의 작

품 중 손꼽히는 작품이라는 사실 하나만은 확실하다. 100cm가 훌쩍 넘는 크기만으로도 기존의 작품들과 차별화되는 이 작품은 베르메르의 작품 중 가장 큰 작품에 해당된다. 그의 초기작 〈마리아와 마르타의 집에 있는 예수〉, 〈여자 뚜쟁이〉 두 작품만이 〈회화의 알레고리〉보다 크다. 베르메르가 흔히 사용하지 않던 큰 크기를 선택한 것은 종교, 신화 등을 주제로 했던 초기 작품과 유사한 주제였기 때문이며, 〈회화의 알레고리〉에서 보여주고자 했던 거대한 야망의 표현이라고 할 수 있다. 우의화의 경우 장대한 규모를 통해 의미를 강조할 수 있다.

〈신앙의 알레고리〉와 비교해보자. 〈신앙의 알레고리〉가 주문을 받아 제작된 것이라면, 〈회화의 알레고리〉는 베르메르 스스로의 의지로 그리기 시작했다는 점이 가장 큰 차이점이라 할 수 있다. 베르메르가 〈회화의 알레고리〉를 그리기 시작한 1665년은 성 루가 길드의 대표로 임명되어 베르메르의 명성이 최고조에 달해 있던 시기이다. 당시의 상황으로 미루어 생각해보면, 성 루가 길드에 헌정하기 위해 그려졌다고 추측할 수도 있다. 하지만 당시의 자료들을 살펴보면 〈회화의 알레고리〉는 베르메르가 사망할 때까지 베르메르의 집에 보관되어 있었다고 한다. 길드가 작품을 소장하는 것을 거부했다고 생각하기는 어려우므로, 베르메르가 작품을 중요하게 생각했고, 소장하고자 했던 의지가 컸던 것으로 보인다. 베르메르가 빚에 몰려 작품을 팔아야 하는 상황에서도 〈회화의 알레고리〉만은 법적인 한계점에 도달할 때까지 소장했다는 일화는 작품에 대한 베르메르의 특별한 애착을 보여준다.

이러한 상황들을 분석해보면, '우의' 라는 장르가 아무런 의미 없이 선택된 것이 아니라는 것을 알 수 있다. 작가의 의도를 드러내는 '회화의 알레고리' 라는 제목 역시 베르메르가 직접 선택한 것이다. 베르메르 사후 1675년부터 1677년까지

이뤄진 거래에서 베르메르의 장모와 부인이 '회화의 알레고리'라는 제목을 사용했다는 사실은 베르메르가 이 작품을 소장하고 있는 동안 이 이름을 사용했다는 증거이기도 하다. 몇몇 미술사학자들은 이 작품을 '아틀리에'라고 부르는 것이 옳다고 주장한다. 이 작품을 '아틀리에'라고 부르는 것은 베르메르의 의도와는 상관없이 작품이 가지고 있는 핵심적인 의미, 즉 상징과 우의에 대한 의미를 배제한 채, 편의에 의해 선택한 것이라고 할 수 있겠다. 많은 연구와 고민 끝에 그려낸 숨겨진 의미들이 〈회화의 알레고리〉 속에 들어 있다. 〈회화의 알레고리〉는 당시 화가들이 그린 같은 주제의 그림과 비교해보면, 상당히 개인적이다. '회화의 알레고리'와 '아틀리에'는 17세기 홀란드에서 매우 잘 알려진 주제였으며, 두 주제는 각각 구별되었다. '알레고리'가 일련의 상징에 의한 규칙으로 만들어진다면, '아틀리에'는 화가가 일하고 있는 현실적인 모습을 표현한다. 두 장르에 대한 기존의 구분에서 벗어나 두 장르를 조합함으로써, 베르메르는 독창적인 작품을 완성할 수 있었다.

역사를 상징하는 여신 클리오그림29는 이 작품 속에서 아폴론과 함께 학예를 관장했던 여신의 모습으로 표현되어 있지 않다. 현실 속에서 만날 수 있는 사실적인 여인이며, 영광과 역사를 표현하기 위해 베르메르가 포즈를 취하게 한 모델이다. 반대로 화가와 그의 아틀리에는 사실적으로 묘사되어 있지 않다. 당시의 아틀리에를 그린 그림들과 비교해보면, 〈회화의 알레고리〉에 나타난 아틀리에는 비현실적인 모습이다. 더 정확하게 말해서 우의적인 의미를 지니고 있다. 그림 앞쪽으로 그려진 천은 〈신앙의 알레고리〉와 비견될 수 있을 만큼 뛰어나게 표현되어 있으며, 검은 대리석을 이용해 표현한 화려한 십자 무늬 바닥은 매우 고급스럽게 그려져 있다. 멋진 옷을 입고서 등을 보이고 앉은 화가는 그가 그리고 있는 작품과 팔레트, 물감 등 작품의 재료조차 보여주지 않는다. 오직 털조차 구별할 수 없는 붓

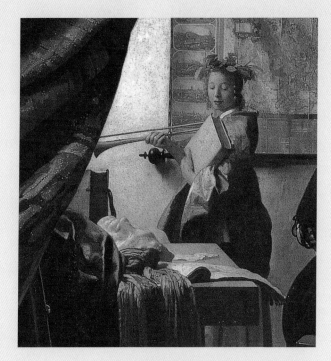

그림 29 〈회화의 알레고리〉의 부분

한 자루만이 자신의 존재를 드러내 보일 뿐이다.

잘 살펴보면, 베르메르는 이중의 놀이를 즐기고 있다. 베르메르는 화가를 비현실적으로 표현하며 상징화했으나, 세밀하게 묘사된 그의 아틀리에는 등장인물이 가지고 있는 우의를 현실적으로 풀어내준다. 이런 점에서 〈회화의 알레고리〉를 '현실적인 우의'라고 표현해 볼 법하며, 이러한 새로운 시도는 쿠르베에게 영향을 주어 〈화가의 아틀리에〉^{그림30}의 모태가 되었다. 〈회화의 알레고리〉가 사실적인 우의라고는 하지만, 그 의미는 쿠르베가 이야기했던 사실주의와 아무 관계가 없다. 실제로 두 작품의 닮은 점은 하나도 없다. 두 작품은 17세기 당시 이미 계급화되어 있던 회화의 장르에서 벗어나기 위해 심사숙고한 결과물이라는 점에서 유사점을 찾을 수 있다. 하지만 쿠르베의 작품을 제도에서의 사회적 이탈 과정으로 이해해야 한다면, 베르메르의 작품은 이탈이 아닌 회화 시장과 전문적인 상업 활동을 관장하는 장르 간의 우열관계에 대해 거리를 두기 위한 개인적인 과정으로 이해해야 하겠다.

최근 한 미술사학자는 흥미로운 가정을 제시했다. 화가를 둘러싼 오브제들이 성 루가 길드와 연관된 화가라는 직업 자체를 상징하는 것이라고 해석했던 것이다. 따라서 〈회화의 알레고리〉는 예술과 화가라는 직업에 대한 알레고리가 된다. 베르메르가 작업했던 당시의 구체적인 상황과 밀접한 연관을 갖기는 하지만, 그리 만족스럽지 못한 해석이다. 이러한 해석은 이 작품이 성 루가 길드를 위해 그려졌다는 가정 하에서 작품을 해석하고 있을 뿐 아니라, 우의가 가지고 있는 많은 의미들을 축소했다는 점에서 옳지 못하다.

이 작품은 회화와 역사, 더 나아가 시와 연관 지으려 했다. 베르메르가 개인적

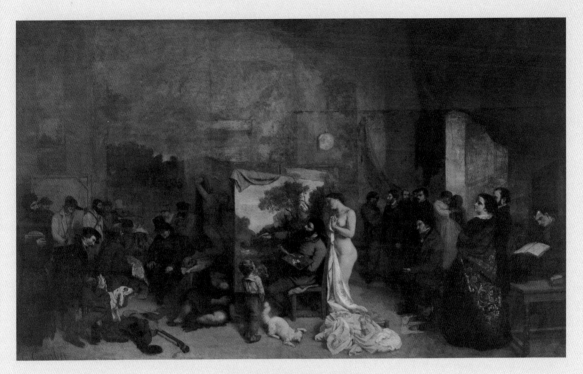

그림 30 쿠르베, 화가의 아틀리에

1854–1855년, 캔버스에 유채, 361×598cm

파리, 오르세 미술관

쿠르베가 이 그림에 붙인 원제목은 '화가의 아틀리에 : 7년간의 예술 생애의 추이를 결정한 현실적 우화'이다. 이 그림은 화가의 상상력을 통해, 하나의 화폭에 자신을 둘러싼 현실을 담으려 한 작품이다. 화면 오른쪽에는 쿠르베에게 정신적으로 영향을 준 사람들을, 화면 왼쪽에는 가난한 여인과 목사, 창부 등 현실 속 인물들을 사실적으로 나타내고 있다. 쿠르베는 왼쪽에 있는 이들은 '죽음을 먹고 사는 사람들'이고, 오른쪽에 있는 이들은 '생명을 먹고 사는 사람들'이라며, '나의 대의에 공감하고, 나의 애상을 지지하며, 나의 행동을 지원하는 모든 사람들'을 그린 것이라고 이야기하였다. 작가 자신과 그 주변 세계와의 대조를 강조하기 위해, 중심부의 인물은 밝고 선명한 햇빛의 조명을 받고 배경과 측면에 있는 인물들은 중간 톤의 어두운 빛에 싸여 있도록 제작한 것이 특징이다.

으로 장르 간의 우열관계가 가지는 추상적인 개념을 받아들이지 않았다면, 베르메르는 '고급 예술'로 분류되던 우의화를 통해 수공계 장인으로서의 화가가 아닌 전문적이고 자유로운 화가로 변화하고자 했음이 틀림없다. 게다가 베르메르는 1661년 델프트 길드의 전통 수구적 태도에 대해 공식적으로 반대되는 태도를 보이기도 했다.

어쨌거나 우의를 둘러싼 미술사적인 해석은 두 가지 결론으로 압축된다.

첫째, 베르메르는 길드를 통한 '직업 행위'로써의 회화보다는 개인적인 예술 활동 자체로써의 회화를 더욱 중요시 여겼다. 화가의 도구들, 화가의 직업을 상징하는 상징물들을 표현하면서도 그것들을 자신의 예술을 위한 하위 개념으로 인식했다. 이러한 격차를 통해 베르메르는 회화의 비교될 수 없는 특권을 나타내고자 했다.

둘째, 베르메르는 함축적이고 개인적인 것을 선호했다. 성 루가 길드의 대표로 임명되었을 때, 베르메르는 회화에 대한 자신의 야망을 한 작품에 쏟아놓았고, 이 작품은 대중들에게 공개되지 않았다. '화가'와 '회화'가 그 자체로 목적이 되는 상징물로써, 베르메르는 자신의 집에 〈회화의 알레고리〉를 소장하고 있었던 것이다.

이중의 시선

부차적인 소재들이 가진 도상학적 가치가 무엇이건 간에, 〈회화의 알레고리〉는 젊은 여인으로부터, 또 지도로부터 만들어진 화가를 향한 두 가지 시선을 담고 있다. 베르메르 회화의 정교함과 명성은 바로 시선 사이의 미묘한 관계에서 만들어

진다. 젊은 여인은 화가의 모델이다. 화가는 모델을 향해 시선을 던지고 있고, 클리오의 모습으로 그려가고 있는 중이다. 〈신앙의 알레고리〉에 나오는 〈십자가에 못 박힌 예수〉가 그랬던 것처럼, 지도의 크기와 화면 속에서 차지하는 위치가 의미를 생성한다. 게다가 지도는 아주 정확하게 화가의 시선 위에 걸쳐 있다. 가운데 부분에 위치한 순수한 의미의 지도와 아래쪽 테두리 사이에는 내부 테두리가 하나 그어져 있다. 베르메르는 화가의 시선 경로를 보여주는 이 테두리 위(클리오의 바로 옆)에 자신의 서명을 남겼다.^{그림31} 이 서명은 두 가지 면에서 놀라운 일이다. 먼저, 베르메르가 자신의 작품 위에 아주 드물게 서명을 했기 때문이며, 더불어 이 작품은 베르메르의 개인 소장품으로 서명할 이유가 없었기 때문이다. 그곳에 서명을 하면서 베르메르는 회화가 자신의 목적임을 밝히고, 모델의 어깨 위에 둘러진 어두운 파란 망토 안으로 묻혀 들어간 테두리를 통해 젊은 여인과 지도를 긴밀하게 연결시킨다.

역사의 여신 클리오를 상징하는 것으로 젊은 여인의 우의적인 의미가 밝혀졌다고 한다면, 지도가 가지는 의미에 대해서는 아직까지 많은 논쟁이 계속되고 있다. 베르메르의 의중을 알아내기 위해서 지도의 역할과 의미를 풀어내는 일은 매우 중요한 과정이다.

베르메르가 모방한 지도의 원작은 얼마 전에 비로소 확인되었다. 이 지도는 1648년 베스트팔렌 조약* 체결 이후 그려진 것으로, 북쪽 지방을 7개의 개신교 지역으로 분리하고 남쪽 지방을 스페인 합스부르크 가의 통치 하에 있는 10개의 가

* 가톨릭과 개신교의 분쟁을 극단적으로 보여준 30년 전쟁 이후, 베스트팔렌 조약을 통해 개인의 신앙의 자유를 인정받을 수 있었다.

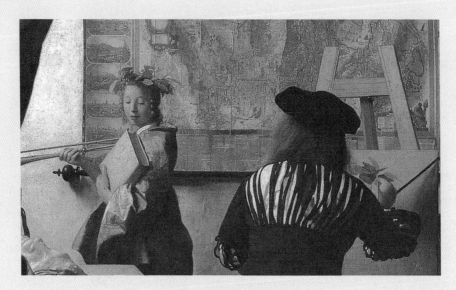

그림 31 〈회화의 알레고리〉의 부분

가운데 부분에 위치한 순수한 의미의 지도와 아래쪽 테두리 사이에는 내부 테두리가 하나 그어져 있다. 베르메르는 화가의 시선 경로를 보여주는 이 테두리 위(클리오의 바로 옆)에 자신의 서명을 남겼다.

톨릭 지역으로 구분했다. 이 지도는 클라스 얀손 비르헤르에 의해 만들어졌고, 그가 죽은 후 그의 아들에 의해 1652년경 발표된 것으로 추정된다. 아틀리에의 기품 있는 이미지를 나타내기 위해, 베르메르는 테두리가 둘러진 고급스런 지도*를 그려 넣었다. 지도는 당시 홀란드 회화 안에서 흔히 사용되던 소재였다. 이러한 상대적인 일반성은 오히려 베르메르의 작품을 해석하기 쉽지 않게 만든다. 베르메르가 살았던 당시의 정치적, 역사적 지식과 베르메르가 사용했던 상징물에 대한 어떠한 지식도 없다면 지도를 올바르게 해석할 수 없을 것이다. 가톨릭과 개신교가 다시 합쳐진 역사적 사건을 바탕으로 살펴보면, 베르메르가 이 지도를 그릴 당시 이미 비르헤르의 지도는 유효하지 못한 것이었다. 지도가 이미 유효하지 못한 것처럼, 〈회화의 알레고리〉에 나타난 화가의 의상과 화면을 지배하고 있는 샹들리에의 형태도 작품이 그려진 1665년에는 이미 유행이 지난 것들이다. 합스부르크 가를 상징하는 머리가 둘 달린 독수리 장식을 단 샹들리에는 당시 홀란드의 혼란스러운 상황을 암시하는 듯하다. 따라서 지도와 화가의 의상, 샹들리에를 통해 베르메르가 작품을 회고적인 성격으로 구성하고자 했을 것으로 결론 내릴 수 있으며, 수명이 다한 지도 앞에 그려진 역사의 여신 클리오의 모습은 이와 같은 결론에 힘을 실어준다. 또한 〈회화의 알레고리〉에서 클리오는 소문과 여론을 상징하는 여신 페매의 상징물인 트럼펫을 들고 있다. 이를 통해 베르메르는 종교개혁 이후 사라져 가던 가톨릭에 대한 향수와 개신교도들이 득세하기 전 회화가 누렸던 영광에 대한 향수를 담고 있다. 가톨릭 신자였던 베르메르의 종교관과 화가로서의 사회적, 경제적 야망이 아닌 '고귀한 예술'을 향한 베르메르의 야망을 동시에 설명할 수 있다는 점에서 상당히 매력적인 학설이다. 하지만 베르메르가 선택한 소

* 17세기에 지도는 소유자의 사회적 신분과 문화적 수준을 드러내는 도구로 자주 사용되었다. 지도는 비싼 가격으로 팔리고 있었고, 지도를 해석하기 위해서는 어느 정도의 지식을 가지고 있어야 했기 때문이다.

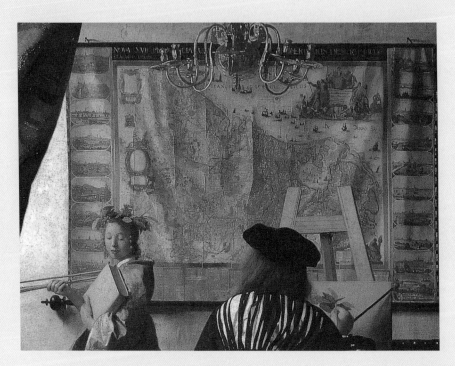

그림 32 ⟨회화의 알레고리⟩의 부분

이 지도는 1648년 베스트팔렌 조약 체결 이후 그려진 것으로, 북쪽 지방을 7곳의 개신교 지역으로 분리하고 남쪽지방을 스페인 합스부르크 가의 통치 하에 있는 10곳의 가톨릭 지역으로 구분했다. 이 지도는 클라스 얀손 비르헤르에 의해 만들어졌고, 그가 죽은 후 그의 아들에 의해 1652년경 발표된 것으로 추정된다.

재들이 모두 철이 지난 것이라고 설명하기에는 뭔가 부족해 보이는 것이 사실이다. 한 미술사학자의 말처럼 독수리가 장식된 샹들리에의 존재만으로 합스부르크가를 암시하고 있다고 확신하는 것은 무리가 있다. 또 화가가 입고 있는 웃옷의 형태가 비록 작품이 그려진 1665년의 스타일이 아닌 철 지난 형태이기는 하지만, 당시 플랑드르 화가의 작품에서 쉽게 찾아볼 수 있는 형태이기도 했다.

정치적으로 이미 유효기간이 지난 17곳의 지역으로 구분된 이 지도^{그림32}는 베스트팔렌 조약이 정식으로 체결된 이후에도 얼마간 계속해서 제작되었다고 한다. 정확하지 않은 정보를 가진 과거의 지도에 담긴 '향수' 혹은 '과거 회귀'라는 이미지 위에서 우의적인 내용을 찾아내는 것은 불가능하다. 더 나아가 네덜란드 역사와 관련지어 지도를 해석하는 것은 정확한 도상학적 해석에서 벗어나 과잉 해석을 불러일으킬 가능성이 높다. 화가의 어깨 위에서 수직으로 나 있는 지도의 균열이 가지는 의미를 예로 들어보자. 베르메르가 의도적으로 표현한 것으로 보이는 이 균열은 '우연의 산물'이었다. 하지만 몇몇 미술사학자들은 이 균열이 종교에 의해 분열된 네덜란드의 상황을 상징하고 있다며 의미를 부여하기 시작했다. 균열이 나타난 위치가 가톨릭과 개신교 사이의 경계선과 일치하지 않지만, 이 균열은 네덜란드 분열을 이끈 종교 전쟁의 중심지이며, 분열의 상징이기도 했던 브레다를 관통한다. 이와 같은 과잉 해석이 학계에서 받아들여지지 않은 것은 다행스런 일이다. 실제로 지도 위의 균열은 홀란드와 프로방스 지방의 경계선을 강조한다. 균열이라는 장치를 통해 베르메르는 프로방스 지방이 가지는 역사적인 중요성을 표현하고 있는 것이다.

지도 해석의 과정을 거치면서, 베르메르가 의도적으로 지도를 배치했다는 사실과 도상학적 의미가 통용되지 못하는 상태로 작품을 구성했다는 점을 확인했다.

따라서 알레고리라는 형식으로 표현된 회화 작품 안에서 중요한 위치를 차지하고 있는 지도, 그 위에 화가가 서명을 남기기로 결정한 이 지도는 생각해 볼 법한 정신적인 의미를 가지게 된다. 조형적인 해석이나 도상학적으로 그 내용을 풀어내기보다는 17세기 홀란드 지방에서 통용되던 지도와 관련된 정신적인 의미를 우선적으로 생각해 보아야 한다. 당시 지도와 관련된 사회적 인식을 살펴보는 것은 〈회화의 알레고리〉 안에 그려진 지도가 왜 존재하는지, 왜 그렇게 표현되었는지에 대한 해답을 줄 수 있을 것이다.

당시 홀란드에서는 오래전부터 측량사와 화가가 함께 협력하여 지도를 만들어 내고 있었다. 정교하게 만들어진 지도는 정치적, 사회적으로도 실질적인 역할을 수행하고 있었다. 개인적 혹은 집단적인 영토의 소유권을 표시하고, 발생할 수 있는 소유권 분쟁을 법적으로 방지할 수 있는 중요한 자료였다. 그러기 위해서는 지도를 '감상'하는 것이 아니라 지도를 읽고 '해석'하는 방법을 알아야만 했다. 따라서 지도는 지식의 상징처럼 인식되기 시작했다. '묘사*'의 대상이 되는 영토는 과학적 지식 체계 아래 표현된 현실의 공간이며, 마치 회화와 같은 재현의 효과를 지녔다. 17세기의 지도 속에서 잘 알려지지 않은 멀리 떨어진 곳을 어떻게 눈앞에서 바라보듯이 그려낼 수 있었는지에 대한 논의는 계속되어 왔다. 먼저, 지도에 대한 지식과 그 지식을 실질적으로 보여주는 방식은 회화의 방식과 밀접히 연관되어 있었다. 이것은 회화와 지리학 사이의 관계가 이미 체계적으로 형식화되어 있는 이론적인 방법론이라 할 수 있다. 지리학이 알려진 영토의 회화적인 모방이라는 생각에 대해, 프톨로메는 '지리학'이라는 저서를 통해 수학과 기하학에 기초를 두고 전체로써의 세계를 다루는 지리학과 특정 지역의 디테일한 사항에 대해 연구하는

* '묘사'라는 단어는 〈회화의 알레고리〉 속 지도의 제목으로 사용되기도 했다.

지방지지학으로 나누어 설명했다. 베르메르가 스무 가지 지방의 모습을 지도 옆에 그려 넣은 것은 우연이 아니다. 지리학과 지방지지학이 맞물려 작용하는 가운데, 회화의 모방인 것처럼 지리적인 지식을 보여주는 방법을 찾았던 것이다.

또한 당시 지도는 역사와 관련되어 있었다. 요안 블라외는 1663년 루이 14세에게 헌정한 『아틀라스』라는 저서를 통해 '지리학은 역사의 빛이며 역사의 눈이다'라는 말로 역사와 관련된 당시 지도의 특징을 정의하고 있다. 스베트라나 앨퍼스가 강조한 것처럼, 지리학이 역사의 이야기를 담고 있다는 생각은 새로운 것이 아니었다. 지도가 역사와 긴밀한 관계를 맺고 있다는 믿음은 16세기부터 나타나기 시작했고, 17세기 당시에는 널리 퍼져 있었다. 이와 같은 맥락에서 베르메르가 클리오를 거대한 이 지도 앞에 그려 넣은 것은 의미가 있다. 정신적으로 또한 상징적으로 이 지도는 네덜란드 역사와 연관되어 있다. 네덜란드의 역사를 눈앞에 그려낸 것이다. 베르메르는 왼쪽 기둥 아래, 영광의 트럼펫과 역사의 책 사이에 홀란드 지방청의 모습을 그려 넣었다. 홀란드 지방을 대표하는 이 건물은 오른쪽에 그려진 플랑드르 지방의 상징물인 브라반트의 집과 연결된다. 베르메르가 원래 지도에 그려져 있었던 것을 직접 보고 그린 것인지 혹은 베르메르 스스로 지도 위에 덧붙인 것인지 알 수는 없지만 정치적으로 대비되는 의미를 갖는 두 집을 작품 안에서 균형을 맞춰 그려 넣은 것은 우연이 아닐 것이다. 지도를 정치적으로 해석하지 않는다고 가정하더라도, 지도는 가톨릭과 개신교로 나뉜 네덜란드의 역사에 대한 증거가 된다. 이러한 방식으로 베르메르는 자신의 작품 안에 네덜란드의 역사를 흡수시킨다.

〈회화의 알레고리〉 속에서 클리오와 지도는 역사적, 지리적, 지방지지학적 형식 아래서 증명된 지식을 상징한다고 할 수 있다. 베르메르는 가장 고급스러운 방

식으로 정교하게 회화에 대한 알레고리를 만들어 냈다.

새로운 묘사

이쯤에서 우리는 작품 안에서 아주 평범하게 묘사된 일상의 소재에 대해 과장된 의미를 부여하고 있지는 않은지 자문할 필요가 있다. 현재까지 베르메르가 배경으로 사용한 4장의 지도에 대해서 그 원본을 찾아냈다. 지도를 직접 보고 그렸을 것으로 생각하게 하는 표현상의 정교함은 사실주의에 대한 논쟁을 불러일으키기도 했다. 그렇지만 〈회화의 알레고리〉가 소재 하나하나에 의미를 부여한 우의화라는 사실을 잊지 말아야 하겠다. 베르메르 작품에 나타난 회화적인 조형성은 지나친 의미의 일반화를 방지한다. 지도를 표현한 섬세한 방식은 순간적인 면을 포착해 빠르게 그려낸 다른 소재들의 표현 방식과 분명하게 구별된다. 베르메르에게 있어서, 지도는 묘사의 사실성뿐만이 아닌 회화적인 효과라는 측면에서도 중요성을 가지고 있었다. 따라서 우리는 작품 안에 나타난 대상들을 두 번 이상 바라보며, 그 의미에 대해 고민하게 된다.

　〈군인과 미소 짓는 여인〉^{그림33}, 〈편지를 읽는 푸른 옷의 여인〉^{그림34} 안에 그려진 지도는 요안 블라외가 소개한 홀란드 지도라는 사실을 한눈에 구별할 수 있다. 작품들의 색조와 크기는 상당히 대조적이다. 베르메르가 이 지도를 처음 사용한 것은 〈군인과 미소 짓는 여인〉이며, 이 그림 속의 지도는 베르메르에 의해 확연하게 수정되어 있다. 원작과는 달리 육지는 파란색으로 표현되었고, 바다는 지도가 인쇄되었을 종이의 색을 그대로 유지하고 있다. 이와 같은 색 표현은 베르메르가 기존의 지도를 단순하게 복사한 것이 아니라는 사실을 말해준다. 베르메르가 표현한 지도는 '지도 자체의 이미지'이며, 작품의 구성과 의미를 위해 특별히 고안된

것이다. 고윙이 베르메르의 '그림 속의 그림'이 가지는 의미를 설명했던 것과 같이, 지도 또한 내용을 보여주기 위한 개념적인 재현물이 아닌 시각적 효과를 극대화하기 위한 장치인 것이다.

그러나 지도는 회화가 아니다. 지도는 지식의 재현물이다. 회화에 비해 저급한 것으로 취급되는 이유가 바로 그것이다. 즉, 회화와 달리 알려진 것을 시각화한 것이 지도이기 때문이다. 알레고리 안에서 지도는 화가가 아는 것과 보는 것을 연결시켜 주는 매개체 역할을 한다. 분명히 회화 안에서 지도는 지식을 있는 그대로 옮겨내 '읽혀지기' 위해 그려진 것이 아니라 '보여지기' 위해 그려진 것이다. 그럼에도 불구하고 베르메르는 단순히 보여지는 것을 목적으로 했다고 보기 어려울 정도로 섬세하게 지도를 표현했다. 당시의 화가들과 비교해 볼 때, 베르메르는 지도의 조형적인 측면에 관심을 기울인 유일한 화가라고 할 수 있다. 베르메르의 지도는 있는 그대로 묘사된 것이 아니라 섬세하게 재구성된 것이다. 베르메르는 지도가 작품 안에서 잘 보일 수 있게 하는 조건들에 대해 연구했다. 지도 자체가 평범하지 않아서 눈에 더 잘 띄는 지도라 할지라도, 지도는 회화 속의 지도일 뿐이다. 따라서 작품 속에서 지도가 갖는 의미는 회화적인 의미이며, 시각적인 의미이다.

〈회화의 알레고리〉 속 지도의 표면에 나타난 현상들을 표현한 베르메르 특유의 섬세함은 중요한 의미를 지닌다. 벽에 걸린 물체의 무게로 인해 나타난 부풀어 오른 표면과 사선으로 나타난 주름은 빛의 방향에 의해 어두운 부분을 만든다. 빛과 주름에 의해 만들어진 밝은 면과 어두운 면은 화가의 어깨 위에서 수직으로 나타난 지도 표면의 균열을 강조하는 역할을 한다. 균열에 과도한 도상학적 의미와 정치적 의미를 부여하여 해석하게 되면서, 균열 자체는 굉장히 섬세하게 표현되어

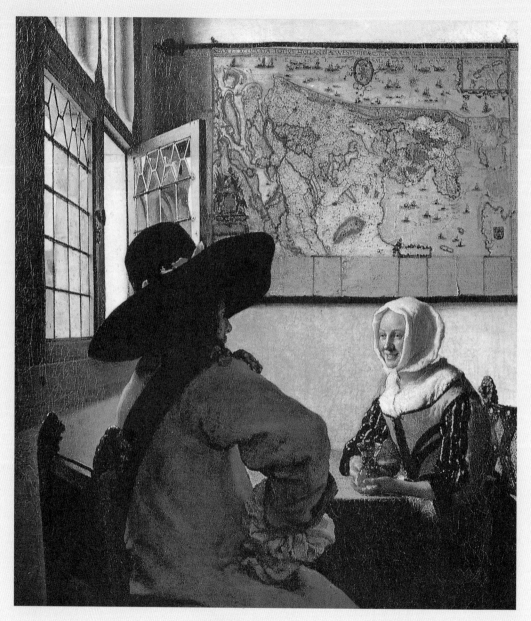

그림 33 군인과 미소 짓는 여인
1658–1659년, 캔버스에 유채, 50.5×46cm
뉴욕, 더 프릭 컬렉션

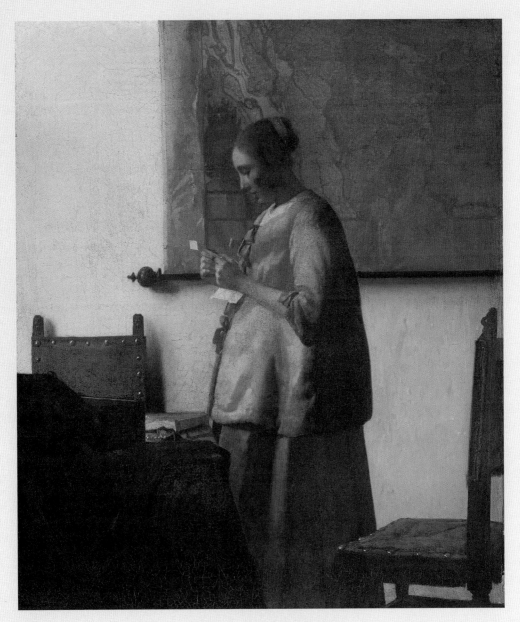

그림 34 편지를 읽는 푸른 옷의 여인

1662–1665년, 캔버스에 유채, 46.6×39cm
암스테르담, 국립미술관

있으나, 반대로 균열이 멈춘 부분은 흐릿하게 표현되어 있다는 점을 오랫동안 간과하고 있었다. 정확함과 불분명함이 만들어내는 대비는 베르메르가 오랫동안 연구해 왔던 부분이다. 〈군인과 미소 짓는 여인〉과 〈물병을 쥔 젊은 여인〉^{그림35} 안에 그려진 지도의 표면은 완벽하게 편평하다. 어떤 주름도, 어떤 균열도, 어떤 부풀어 오름도 나타나 있지 않다. 〈회화의 알레고리〉 전에 그려진 두 작품 〈편지를 읽는 푸른 옷의 여인〉과 〈창가에서 류트를 연주하는 여인〉^{그림36} 안의 지도 표면에는 균열과 주름 등이 나타나 있기는 하지만, 우연적이고 대략적으로 표현되어 있다. 주름이나 부풀어 오른 표면을 정확하게 그렸다기보다는 단순히 음영 효과를 주듯이 표현했다. 표면의 주름, 균열 등은 〈회화의 알레고리〉에서 유일하게 표현되었고, 이와 동시에 지도는 묘사의 대상이 되었다.

〈회화의 알레고리〉가 우의화라는 점을 고려한다면, 베르메르가 지도의 표면에 균열과 주름을 만들어 정성스레 표현하면서 이야기하고자 했던 의미들을 무시해서는 안 될 것이다. 이렇듯 지도에 나타난 지식은 지도 안의 역사적인 내용이 아니라, 바로 지도의 표면에 나타난 빛의 효과나 다양한 표현법이다. 베르메르가 〈회화의 알레고리〉를 완성하고 몇 년 후 그린 〈지리학자〉^{그림37}는 표면에 나타난 다양한 빛의 효과에 대한 베르메르의 열정을 확인시켜 준다. 작품 안의 가장 강한 빛은 탁자 위의 지도와 바닥의 지도 위로 쏟아지고, 그 빛 때문에 지도의 내용은 읽어낼 수 없다. 바닥의 지도는 말려 있고, 지리학자가 응시하고 있는 탁자 위의 지도는 넓게 펼쳐져 있다. 빛에 의해 지도는 확실하게 보이지만, 그 내용은 해석할 수 없다. 작품 속의 지도가 17세기 홀란드 회화의 가장 큰 특징이라고 평한 스베트라나 앨퍼스의 의견을 따르자면, 〈회화의 알레고리〉는 그 특징을 보여주는 대표적인 작품이다. 베르메르는 다시 한 번 시대의 유행을 따르는 일반성을 보여준다. 하지만 작품 속에 지도가 그려져 있다는 사실보다는 섬세한 빛의 효과를 나타

그림 35 물병을 쥔 젊은 여인

1662-1665년, 캔버스에 유채, 45.7×40.6cm
뉴욕, 메트로폴리탄 미술관

그림 36 창가에서 류트를 연주하는 여인

1662-1665년, 캔버스에 유채, 51.4×45.7cm

뉴욕, 메트로폴리탄 미술관

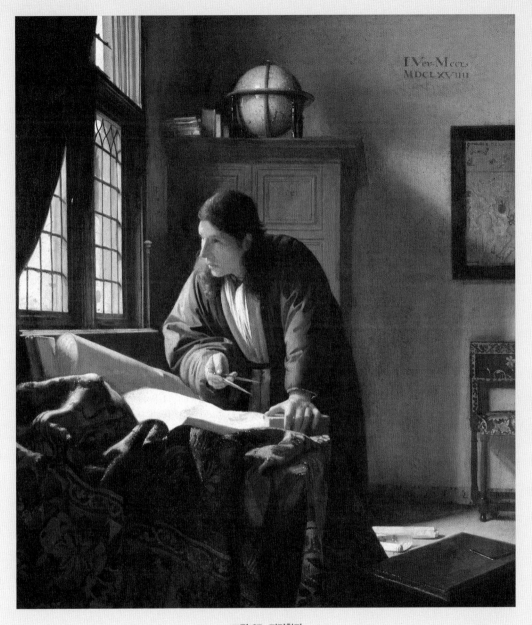

그림 37 지리학자

1669년, 캔버스에 유채, 53×46.6cm

프랑크푸르트 암 마인, 미술연구소

작품 안의 가장 강한 빛은 탁자 위의 지도와 바닥의 지도 위로 쏟아지고 있고, 그 빛 때문에 지도의 내용은 읽어낼 수 없다. 바닥의 지도는 말려 있고, 지리학자가 응시하고 있는 탁자 위의 지도는 넓게 펼쳐져 있다. 빛에 의해 지도는 확실하게 보이지만, 그 내용은 해석할 수 없다.

낼 수 있는 효과를 연구했다는 점에서 베르메르의 독창성을 알 수 있다. 베르메르는 묘사적인 대상인 지도를 그대로 옮겨낸 것이 아니라, 빛의 효과 안에서 지도의 굴곡·균열 등을 표현했다. 〈우유 따르는 여인〉에서도 확인할 수 있듯이 베르메르가 그린 지도들은 빛에 휩싸여 있다.

베르메르를 연구하는 학자들이 이야기한 것처럼 18세기부터 베르메르는 '빛의 화가'라고 불리고 있었다. 빛의 묘사와 빛을 받고 있는 대상에 표현된 효과들은 감상자의 시선을 집중시키고, 그것이 가지는 의미와 상호작용을 한다. 물체 위에 나타난 빛의 효과를 연구하는 동시에 베르메르는 묘사에 대한 과거의 관습을 모두 버린다. 과거의 관습을 버리면서 베르메르는 자신만의 고유한 특징을 완성시켜갔다. 베르메르는 눈에 보이는 것에만 관심을 두었고, 관습적으로 그려내던 과거의 모든 회화 기술을 거부했다.

고윙은 〈회화의 알레고리〉가 다음의 두 가지 이유로 인해 상당히 중요한 의미를 갖는다고 설명했다. 첫째, 지도 표면의 굴곡을 표현하는 섬세하고 정확한 묘사와 지도 내용 자체를 나타내는 흐릿한 표현이 주는 대비는 과거 관습에 대한 거부라는 점이다. 이것은 눈에 보이는 것을 잡아내려는 노력이며, 지도는 눈에 보이는 것과 눈에 보이지 않는 지식을 연결하는 좋은 매개체가 된다. 둘째, 〈회화의 알레고리〉에 나타난 모든 문장 중에서 베르메르는 두 단어, 'Nova(새로운)'… 'Descriptio(묘사)'를 특히 강조했다는 점이다. 이 두 단어는 마치 회화에 대한 새로운 정의를 요약하는 작품의 부제처럼 들린다. 화가는 물체를 알아보도록 그리기보다, 빛 안에서 존재하고 있다는 사실을 묘사한다. 지도가 빛에 의해 주름지고, 찢어진 상태를 그대로 드러낸 것처럼, 회화는 빛의 효과 안에서 대상의 의미를 나타나게 한다.

〈회화의 알레고리〉 속 지도는 잃어버린 과거의 영광스런 사실을 기념하게 한다. 하지만 이것은 종교나 정치에 관한 것이 아니다. 역사와 지식을 시각화한 단순한 지도를 넘어서 화가가 알고 있는 사실을 '회화적' 으로 표현하여 '역사적' 으로 보여주는 역할을 한다. 과거의 사실을 떠올리게 하는 것은 단순한 향수가 아니다. 베르메르가 구성한 것처럼, 알레고리는 과거의 것 위에 덧붙여진 새로운 지식이다. 존재하는 것을 나타내는 새로운 묘사 방식은 회화에 새로운 시대를 열어준다. 누군가 베르메르를 '델프트의 불사조' 라고 표현했던 것처럼, 과거에서 다시 태어나 새로운 것을 만든 것이다.

회화 스스로 작품 속의 소재가 된 이 작품에서 작품 속의 화가는 베르메르가 그리는 장면을 그리지 않는다. 베르메르는 실내의 풍경을 그리고 있지만, 작품 속의 화가는 우의적인 인물을 그리는 데 몰두해 있다. 즉 화가가 그리는 것은 클리오의 모습인 데 반해, 베르메르는 화가의 아틀리에를 그리고 있다. 그림을 그리는 기법 또한 베르메르와 동일하지 않다. 다시 말하자면, 화가의 예술관을 상징하는 작품 속의 방식은 베르메르의 것과 서로 다르다. 베르메르는 이제 막 작품을 시작해 한창 열중하고 있는 화가를 선택했다. 화가의 오른팔 아래쪽에서 데생을 통해 모델의 형태를 잡았다는 것을 확인할 수 있다. 베르메르는 화가의 화법이 자신의 화법과 같지 않다는 사실을 아랫부분을 드러내 보여주면서 조심스럽게 혹은 비밀스럽게 이야기한다. 방사선을 이용한 연구에서 확인한 것처럼, 베르메르는 스케치를 따로 하지 않고 작품을 그렸기 때문에 명암을 넣어 곧바로 채색하곤 했다. 작품 속의 화가가 사용한 화법과 베르메르가 사용하던 화법 사이의 차이점은 화가의 손에 의해 교묘하게 절충된다. 손 받침대 위에 놓인 화가의 손은 화가가 바라보는 시선과 동일 선상에 위치한다는 점에서 의미가 있다. 손은 그림을 그리는 방법을 상징하며, 작품 속에서 베르메르 자신이 그림 그리는 방식을 보여주는 유일한 요

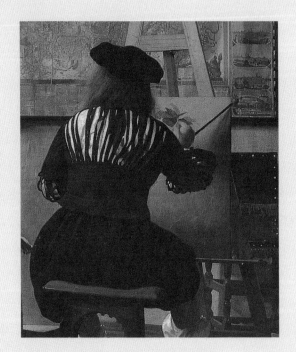

그림 38 〈회화의 알레고리〉의 부분

소이다. 그림38

한편 〈회화의 알레고리〉에서 영광의 트럼펫을 들고 있는 역사의 여신 클리오와 지식을 보여주는 재현의 방식으로써 지도가 그려져 있다는 사실을 볼 때, 베르메르가 과거의 대가들이 사용했던 원근법과 같은 화법 위에 자신이 찾아낸 새로운 화법을 접목시켰다는 사실을 알 수 있다. 주문에 의해 만들어진 것이 아니라 베르메르 자신의 의지로 이 작품을 구상했다는 사실, 미술 시장에 내어놓지 않고 자신의 집 안에 소장하고 있었다는 사실, 자신의 이름을 정확히 써넣었다는 사실은 베르메르가 이 작품을 통해 개인적으로 자신의 입장을 표명하고자 했음을 알 수 있다. 다시 말하자면, 회화에 대한 야망과 예술을 통해 얻고자 했던 영광, 정신적인 것으로써의 예술 활동에 대한 열정을 표현하고 있다고 할 수 있다.

그러나 회화에 대한 베르메르의 야망은 이 작품 속에서 흔히 '베르메르식 구성'으로 불리는 예상치 못한 역설적인 방식으로 표현되어 있다. 확연하게 드러나는 화폭 위의 스케치와 지도에 의해 베르메르는 회화의 토대는 바로 데생이라고 이야기한다. 비록 베르메르가 데생을 하지 않았지만 말이다. 이론적인 원칙을 보여주고자 했던 〈회화의 알레고리〉에서 베르메르는 자신의 화법과는 거리가 있는 데생의 중요성을 이야기한다. 따라서 회화의 알레고리는 순수하게 이론적인 의미를 가진다고 할 수 있다.

베르메르의 작품은 소재의 가시성을 높이는 것과 빛에 의해 다르게 나타날 수 있는 여러 시각적 효과를 보여주는 것을 목표로 하고 있다. 모든 미술사학자들은 시각적인 외형을 묘사하기 위한 베르메르의 노력의 결과가 가지는 중요성과 우수성을 인정했다. 그러나 베르메르는 보이는 것이 아니라 알고 있는 것을 그리는 고

전적인 회화의 이론에 맞춰가면서도, 밑그림 없이 채색을 하는 자신의 화법을 연관시켜 보이는 것 그대로 그리는 것이 회화라고 말한다. 〈회화의 알레고리〉를 통해서 베르메르가 이야기하고자 했던 것은 바로 그려진 소재가 무엇인지 그 내용을 정확히 알지 못하는 상황이라 할지라도, 그 물체가 어떠한 상태인지는 시각적으로 확인할 수 있다는 사실이다.

미묘한 뉘앙스의 차이가 엄청난 차이를 초래한다. 고전적인 회화의 관점에서 〈회화의 알레고리〉는 재현의 조건에 대해 고민하게 하는 비판적인 작품이다. 여기서 〈회화의 알레고리〉가 얼마나 고전적인 회화의 방식에서 벗어나고 있는지 확인하기 위해 푸생*이 이야기한 '대상을 바라보는 두 가지 방법'에 대해 알아보자.

"화가는 대상을 바라보는 두 가지 방법을 알고 있어야만 한다. 하나는 단순히 대상을 바라보는 것이고, 또 다른 하나는 주의를 기울여 대상을 관찰하는 것이다. 단순히 바라보는 것은 눈에 비친 형태와 유사성을 인식하는 것이다. 그러나 주의를 기울여 대상을 관찰하는 것은 특별한 방식으로 대상을 알아가는 것이다. 대상이 보이는 것은 자연적인 현상의 하나이지만, 대상을 조망하는 것은 이성에 의한 활동이다."

푸생이 이야기에서처럼, 베르메르는 화가의 이성 활동을 단순화하면서 보이는 것이 아니라 아는 것을 그렸던 고전적인 회화의 법칙을 뒤흔든다. 고전적인 회화의 법칙을 뒤흔든 베르메르의 새로운 시도는 근대성의 뿌리가 되어 19세기 후반

* 고전주의 미술의 대가로서, 프랑스 미술의 아버지라 불릴 만큼 화가와 미술 이론가로서 명망이 높았다. 신화와 고대사, 성서에서 찾아낸 주제를 이상향적인 풍경 속에 그려넣었다. 대표작으로 〈아르카디아의 목자〉, 〈성가족〉 등이 있다.

인상주의자들에 의해 새롭게 부각된다. 그렇지만 베르메르의 작품을 근대적인 혹은 현대적인 범주 안에서만 해석하는 것은 베르메르의 예술관을 제대로 이해할 수 있는 방법이 아니다. 베르메르 작품 속에 나타난 그만의 풍부함과 강력함, 독특함은 당시 홀란드에서 유행하던 일반적인 주제를 차용하면서도 과거 회화의 범주를 벗어나 '묘사' 라는 새로운 장을 열었다는 것에서 찾을 수 있다.

화가의 자세

그림을 그리고 있는 화가는 등을 보이고 돌아앉았다. 그의 얼굴은 보이지 않는다. 화가의 자세는 많은 고민 끝에 고안된 것이라는 사실을 예상할 수 있다. 알레고리를 담고 있는 이 작품은 베르메르의 예술관을 담고 있는 상징물이라 할 수 있을 정도로 가장 개인적인 창조물이다.

그림을 그리는 화가를 표현한 작품들 중에서 화가가 등을 보이는 자세를 취하고 등장한 것이 처음은 아니다. 당시의 일반적인 표현법이라고 말하는 미술사가도 있다. 그렇지만 화가가 화폭을 향해 돌아앉아 등이 보이게 그려진 많은 작품들에서도 화가의 옆모습이라도 확인할 수 있다. 등을 보인 채 얼굴마저 드러내지 않은 화가는 상당히 독창적인 구성이어서 〈회화의 알레고리〉를 모델로 미카엘 반 뮈헤르가 1690년경 그린 〈화가의 아틀리에〉그림39에서조차 사용되지 않았다.

일하는 화가의 뒷모습은 마치 화가의 자화상을 마주하고 있는 것과 같은 강한 인상을 남긴다. 화가의 옷차림과 베레모, 머리 모양이 〈여자 뚜쟁이〉그림40 안에 그려진 베르메르의 자화상그림41을 연상시킨다. 일반적으로 아틀리에에서 작업하는 화가의 모습은 자화상으로 그려졌다고 한다. 하지만 베르메르는 화가의 얼굴을

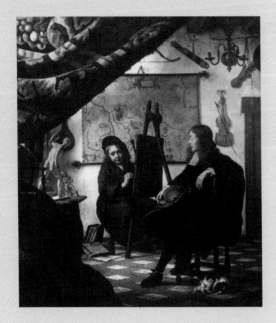

그림 39 반 뮈헤르, 화가의 아틀리에
1690년, 캔버스에 유채
개인 소장

베르메르의 작품을 원작으로 하고 있지만, 반 뮈헤르의 작품은 베르메르의 구도와 대비된다. 감상자를 향해 얼굴을 드러낸 화가의 모습은 베르메르의 작품이 가지고 있는 상징적인 의미를 제거하며, 당시 유행하던 화가의 아틀리에를 주제로 한 작품으로 변화시킨다.

그려 넣지 않았고, 우리는 그 뒷모습이 베르메르 자신의 것이라고 생각할 뿐이다. 어떻게 베르메르가 자신의 뒷모습을 그릴 수 있는지 연구해 온 미술사학자들은 베르메르가 거울을 이용해 뒷모습을 바라볼 수 있었을 것이라고 말한다. 베르메르가 모델에게 자신의 옷을 입혀 원하는 자세를 잡게 한 후 그렸을 수도 있다. 모델을 이용한 경우라면 독특한 설정이라 할 수 있다. 왜냐하면 진짜 베르메르가 아닌 베르메르의 외형을 본뜬 가짜 자화상이기 때문이다. 작품 속의 화가가 베르메르의 화법을 사용하지 않는다는 점과 연관시켜 본다면 가짜 자화상에 대한 가정이 좀 더 매력적이다.

이와 같은 옷차림을 한 인물을 밝혀내는 것은 사실 부차적인 문제이다. 중요한 것은 화가의 얼굴을 없앤 베르메르의 결정이다. 현재 우피치 미술관에 소장되어

있는 요하네스 검프가 20년 일찍 완성한 등 돌린 〈자화상〉^{그림42}과는 그 양상이 다르다. 검프는 화가의 얼굴을 왼쪽의 거울과 오른쪽에 그려지고 있는 자화상을 통해 이중으로 드러내고 있다. 베르메르는 검프와는 다른 방식을 택했고, 그 효과는 더 강하다. 인물에 대한 의문을 가질 것이라는 사실은 이미 계산되어 있었고, 이러한 의도된 불확실성은 의미를 만든다.

베르메르는 작품 속의 화가를 표현하는 데 있어서 도상학적인 불확실성을 표현하는 데 집중했다. 등 돌린 자세는 화가 개인적인 차원으로 축소하려는 의도를 표현한 것이지만, 일반화하려는 의도나 불특정 화가를 나타내려는 의도는 아니다. 화가의 개인적인 신상이 불분명한 것으로 남아 있는 이상 베르메르의 자화상이라고 속단하는 것은 옳지 않다. 오히려 이 불확실성이 작품에서 가지는 역할에 대해 고민해 보아야 한다.

이 화가는 '베르메르'이지만, 동시에 베르메르가 아닌 '한 화가'이다. 게다가 화가의 아틀리에 안에 그려진 모든 소재들이 베르메르의 다른 작품에서는 사용되지 않았다는 점이 눈길을 끈다. 베르메르와 작품 속의 화가는 일종의 '투사' 관계라 할 수 있다. 한 미술사학자는 캔버스 앞의 화가는 실제로 캔버스 앞에 앉아 그림을 그리던 베르메르의 '투사'일 것이라고 말한다. '동일시'와 '투사'를 혼동하지 말아야 하는데 베르메르는 작품 속 화가와 자신을 '동일시'하지 않았다.

작품 속에서 화가가 그리고 있는 우의는 베르메르의 이론적인 야망을 확인시켜 준다. 화가는 베르메르처럼 그리지도, 베르메르와 같은 것을 그리지도 않는다. 이러한 측면에서 작품의 수평선과 동일 선상에 있는 붓을 들고 있는 둥근 모양의 손은 중요한 의미를 가진다. 그림을 그리고 있는 손의 독특한 표현법은 우연에 의한

그림 40 여자 뚜쟁이

1656년, 캔버스에 유채, 143×130cm
드레스덴, 국립미술관

그림 41 〈여자 뚜쟁이〉의 부분

베르메르의 자화상으로 추정

그림 42 검프, 자화상
1646년, 캔버스에 유채, 88.5×89cm
피렌체, 우피치 미술관

것이 아니다. 데생을 하지 않는 베르메르와 달리 데생을 하고 있는 화가의 손은 베르메르의 복잡한 예술적 시각을 다시 한 번 상징적으로 보여준다.

베르메르는 작품 속의 화가와 닮았지만 동일하지는 않다. 앞에서 이야기한 것처럼 얼굴을 가린 것은 다양한 일련의 의미작용을 불러온다. 베르메르는 흔히 자화상이 그려지는 상황에서 화가의 시선을 감추는 독특한 구성을 선택했다. 작품을 바라보는 관람자와 마주보는 시선을 가진 초상화는 흔히 '작가 스스로에 의해 그려진 화가의 초상'으로 생각된다. 화면과 직각으로 만나는 직접적인 시선은 거울 안에 비춰진 화가의 내면적인 시선에 대한 기록이고 증언이며, 작품을 바라보는 관람자의 시선과 교차된다. '공개된 내면'이라 불리는 이 시선은 모든 자화상에서처럼 작가 스스로를 드러내는 통로가 된다. 베르메르는 모델을 바라보는 화가의 시선마저 표현하지 않으면서, 이와 같은 자화상의 법칙을 의도적으로 피하고자 했다. 베르메르는 스스로 작품 속의 화가로 표현되길 거부했으며, 등을 보이며 시선을 거두고 있는 화가의 자세에서 사회적인 관계를 거부하는 자신의 생각

을 그대로 드러내고 있다.

　〈회화의 알레고리〉 안에서 화가의 시선이 대중적으로 드러나 있지는 않지만, 베르메르는 좀 더 복잡하고 우회적인 방식으로 화가의 시선을 표현했다. 우선 〈회화의 알레고리〉 안에는 보이지 않는 시선이 나타나 있다. 등을 돌리고 앉은 화가의 자세는 화가의 시선을 감상자의 시야 안에서 벗어나도록 만든다. 그러나 지도 안쪽의 경계선은 화폭 위에 그려질 모델을 향한 화가의 시선을 암시하는 역할을 한다. 게다가 의도적으로 자신의 서명을 이 선 위에 써넣음으로써, 베르메르는 이 선이 자신의 시선이라고 말하고 있는 것이다. 화가와 베르메르의 시선이 겹쳐지는 시선의 중복이라고 할 수 있지만, 베르메르의 시선이 작품 속 화가의 시선과 동일하지 않다는 점에서 베르메르의 시선을 대체하는 역할을 한다고 할 수 있다. 지도 내부 경계선이 만들어내는 완전한 수평선은 원근법 상의 수평선일 뿐 아니라, 알레고리의 내용을 만들어 내는 정신적 중심선이 된다. 베르메르는 자신이 만들어낸 이 정신적인 중심선 위에 자신의 작품임을 알리는 서명을 남겼고, 작품 안의 소실점은 그보다 조금 낮은 작품 속 화가의 시선 위에 존재한다. 이러한 미묘한 차이점이 작품 바깥에 존재하는 베르메르와 작품 속 화가를 차별화시켜 주는 결정적 역할을 한다.

　뿐만 아니라, 화가의 시선은 시선의 방향이 고정되어 있지 않다는 점에서 보이지 않는 시선 이외의 의미도 함축하고 있다고 할 수 있다. 첫째, 지도 안쪽의 경계선은 시선의 방향과 정확히 일치하지 않는다. 화가는 모델의 월계관을 그리고 있는데, 그러기 위해서 시선은 약간 기울어진 각도로 좀 더 높은 곳을 향해야 한다. 둘째, 화가의 얼굴은 모델 쪽을 향해 약간 돌아가 있는데, 동시에 붓은 계속해서 그림을 그리고 있다. 모델을 바라보면서 그림을 그리는 것은 절대로 동시에 일어

날 수 없는 일이다. 어떠한 작가도 모델을 바라보는 일과 그림을 그리는 일을 동시에 할 수 없다. 작품이 만들어지는 내적인 과정에 관심을 갖게 되면, 데생의 규범처럼 전해지는 문장을 떠올리게 된다. 셋째, 화가는 어떠한 것을 그리더라도 기억을 그릴 수밖에 없다. 화가가 대상을 보고 그대로 그린다고 해도, 그리는 동안 종이를 바라봐야 하기 때문에 대상을 볼 수 없다. 그것은 머릿속에 잡아둔 고정된 이미지이다. 1759년 프랑스 머큐리지에를 통해 자크 기에름은 '대상을 형상화하는 작업은 기억을 되살리는 일'이라고 이야기했다. 좌우로 그려진 홀란드 지방청과 브라반트의 집을 이어주는 경계선의 이중 방향성과 팔 받침대는 네덜란드의 복잡한 역사를 암시하는 화가의 시선이라고 생각할 수 있다. 네덜란드의 역사는 작품 속에서 모델과 화폭 사이에 머무르는 화가의 시선에 의해 현재의 의미로 재해석된다. 화가에게 그림을 그리는 순간이 가장 내면적인 순간이라고 한다면, 화가가 현재 정확히 무엇을 하고 있는지 안다는 것은 감상자로서 불가능하다.

따라서 〈회화의 알레고리〉 안에서 베르메르가 표현한 것들은 모두 확신할 수 없고, 확정되지 않은 것들이다. 베르메르가 작품 안에서 표현하고자 했던 것은 바로 '정신적인 활동의 형상화'이며, 그림은 그 기억의 표현방식인 것이다. 정신적인 활동과 형상화의 관계는 베르메르가 남긴 서명에 의해 구체화된다. 조형적으로 서명은 작품 속 정신적인 중심선 위에 존재하며, 영광의 여신을 그리고 있는 둥근 화가의 손과 동일선상에 위치한다. 화가의 자세는 작품 속의 화가가 베르메르인지 확인할 수 없게 하지만, 베르메르는 바라보는 시선이나 그림을 그리는 손과 같은 다양한 상징물을 통해 그림 속에 나타나 있다. 작품 속의 화가는 베르메르를 닮았지만 그가 베르메르인지, 베르메르의 옷을 입은 모델인지는 여전히 알 수 없다.

실내의 모습을 그린 베르메르의 작품들을 분석하기 위해서는 이처럼 의도된 불

확실성이 의미하는 것과 화가가 심사숙고하여 만들어낸 포착할 수 없는 존재감이 무엇인지에 대해 생각해 보아야 한다. 베르메르의 작품 가운데, 〈회화의 알레고리〉는 베르메르의 다른 작품을 이해하는 데 있어 이론적인 기준이 된다. 〈회화의 알레고리〉는 화가의 '생각'을 볼 수 있게 해주며, 인간의 모습으로 정교하게 그려내었다. 하지만 푸생이 이야기한 것처럼 바라보는 사람은 온갖 주의를 기울여 대상을 바라보지만, 그것을 제대로 파악할 수는 없다.

PART 04

베르메르의 자리

〈회화의 알레고리〉에서 베르메르의 시선은 역사의 여신 클리오의 옆, 소실점 위에 있다. 따라서 베르메르는 다른 두 등장인물의 시선보다 낮은 곳에 있다. 관람자의 시선이 머무는 소실점은 아래에서 위를 바라보는 불안정한 상황을 만든다. 아주 미묘한 설정이지만, 효과는 명백하다. 아래에서 위를 바라보는 시선은 작품속의 등장인물들을 미세하나마 과장하여 나타낸다. 이미지의 우의적인 의미를 강조하기 위해 고안된 원근법은 은밀하게 등장인물들을 과장하여 나타내는 역할을 한다.

〈회화의 알레고리〉에 사용된 원근법을 이처럼 전략적인 측면으로만 해석하는 것은 옳지 못할 수도 있다. 사실 아래에서 위를 바라보는 화면 구성은 베르메르 작품의 전형적인 구성방식이기도 하다. 우의화라는 특성을 배제한다 하더라도 여러 가지 주제를 표현하기 위해 베르메르는 위를 바라보는 시선으로 화면을 구성하였으며, 이러한 화면 구성은 내용적인 측면에서도 영향력을 발휘했다. 베르메르는 아래에서 위를 바라보는 화면 구성 이외에도 여러 다른 요소들을 혼합하여 작품의 구조를 만들어냈다. 이제 여러 가지 요소들이 상호작용하면서 베르메르 특유의 독창성이 어떻게 만들어지는지 화면 구성의 특징을 알아보자.

공간과 평면

기하학적으로 공간을 재구성해 볼 수 있는 24점의 실내 풍경을 담은 작품 중에서 20점의 작품이 작품 속 등장인물에 비해 감상자의 시선이 약간 내려가 위를 바라보는 각도로 그려져 있다. 의미를 갖지 않는다고 말하기엔 너무나 잘 구성된 이와 같은 화면 구성에 대해, 지금까지 발표된 이론은 무언가를 빼먹은 듯이 어딘가 부족한 느낌이다.

아래쪽에 위치한 소실점은 작품을 그리던 베르메르의 시선을 반영한 것이라고 생각해 왔다. 자신의 작업실을 그렸던 당시의 화가들처럼, 〈회화의 알레고리〉에 그려진 화가처럼 베르메르는 분명히 앉은 자세로 그림을 그렸을 것이다. 하지만 이 설명은 주인공이 연단 위에 앉은 〈신앙의 알레고리〉와 의자에서 몸을 일으키긴 했지만 주인공이 의자에 앉은 자세로 표현된 〈천문학자〉, 일하는 데 열중한 여인이 그려진 〈레이스 짜는 여인〉, 그리고 화가가 앉아 있는 〈회화의 알레고리〉에서처럼, 아래에서 위를 바라보는 시선이 주인공 스스로 앉은 자세를 취하고 있는 작품에서도 찾을 수 있다는 점에서 설득력을 갖지 못한다.

한결같이 소실점이 낮춰져 있는 구성에 대해, 샤를 세이무르는 눈높이가 바닥에서부터 20cm 정도 되는 탁자 위에 놓인 카메라 옵스쿠라를 사용했을 것이라고 주장한다. 하지만 이 주장은 그다지 설득력을 갖지 못한다. 우선 아서 휠록이 이야기한 것처럼 카메라 옵스쿠라는 실내의 모습을 그려내기에는 적절하지 못하다. 조작이 복잡한 카메라 옵스쿠라는 깊이감이 있는 공간에서 각각 다른 곳에 위치한 대상을 잡아내기에는 그리 적절한 장치가 아니다. 게다가 베르메르가 카메라 옵스쿠라를 사용했다 할지라도 베르메르는 카메라 옵스쿠라에 비쳐진 모습을 그대로 옮겨내지 않았을 것이다. 카메라 옵스쿠라 속의 소실점이 관람객의 시선과 맞지 않았다고 판단했다면, 베르메르는 카메라를 좀 더 높이 설치해 소실점을 맞추었을 것이다. 하지만 베르메르의 작품 속 소실점이 전체적으로 낮춰진 것은 베르메르가 의도적으로 화면에 두 소실점을 두어 관람객에게 또 다른 효과를 전달하고자 했음을 말해준다.

베르메르는 1656년과 1661년 사이에 이 구도를 발전시켰다. 〈식탁에서 잠이 든 젊은 여인〉의 경우와 같은 초기작에서 작가의 시선은 매우 높은 곳에 위치하며, 소

실점은 후경으로 보이는 거울의 틀보다 약간 위쪽 문 위에서 찾을 수 있다. 이와 같은 위에서 아래를 내려다보는 공간 구성은 졸고 있는 여인의 모습을 효과적으로 강조해 준다. 하지만 위에서 아래를 내려다보는 공간 구성은 더 이상 사용되지 않았다. 〈열린 창가에서 편지를 읽는 여인〉에서 소실점은 서 있는 젊은 여인의 시선보다 약간 위쪽으로 표현되었다. 그 후 소실점은 점점 아래쪽으로 내려와 그려진다. 〈귀족 남성과 포도주를 마시는 여인〉그림43에서 소실점은 앉아 있는 젊은 여인보다 약간 높지만, 서 있는 남자보다는 낮은 곳에 위치하고 있다. 〈군인과 미소 짓는 여인〉과 〈중단된 음악 수업〉에서 소실점은 남자의 시선보다 낮은 곳에 위치하며, 앉아 있는 여인의 시선과 거의 동일 선상에 있다. 〈포도주 잔을 든 여인〉그림44 안에서 소실점은 앉아 있는 여인의 것보다도 낮아져 여인을 향해 몸을 기울이고 있는 남자의 시선과 같은 높이가 되었다. 이와 같은 변화는 우연적으로 얻어진 것이 아니다.

사실 소실점(기하학적 수평선)이 낮아지는 것은 작품 구성에 중요한 역할을 하는 다른 한 요소와 연관되어 있다. 공간을 재구성해 볼 수 있는 24점의 작품 중 14점의 작품에서, 소실점은 화폭을 둘로 나눴을 때 윗부분에서 나타난다. 따라서 베르메르는 등장인물에 대한 '아래서 위를 바라보는 시선'과 화면 위에서의 '수평선의 상승'을 조합하려고 했던 것으로 보인다. 이와 같은 역설적인 화면 구성은 한 가지 흥미로운 점이 있다. 등장인물을 효과적으로 과장하기 위해서 사용되는 아래에서 위를 향한 시선은 일반적으로 평면 위에서의 낮은 소실점과 연관되어 있다. 베르메르 역시 이 구성을 사용하였는데, 화면의 중심보다 낮은 곳에 위치한 〈버지널 앞에 선 여인〉의 소실점은 등장인물의 중요성을 한껏 강조해 준다.

아래쪽의 시선에서 보이는 등장인물의 중요성은 강조되지만, 이에 따라 기하학

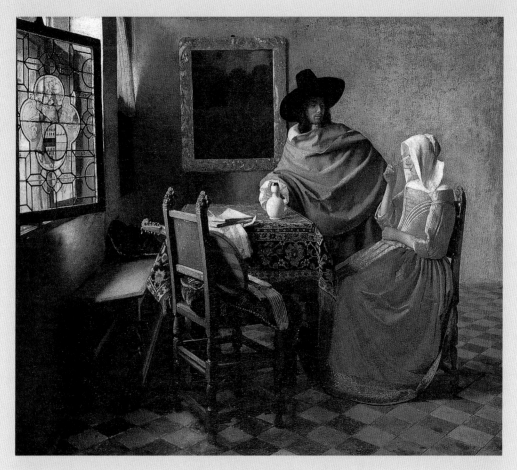

그림 43 귀족 남성과 포도주를 마시는 여인
1658~1659년, 캔버스에 유채, 65×77cm
베를린 국립미술관

거의 흡사한 구도로 그려진 두 작품(그림 43, 44)이지만, 한눈에 소실점의 변화를 알아챌 수 있다. 1660년대에 들어서면서 베르메르는 '베르메르식 구성'이라 불릴 만큼 안정적인 구도를 완성시켰으며, 섬세한 변화만으로 다양한 작품을 만들어내게 되었다.

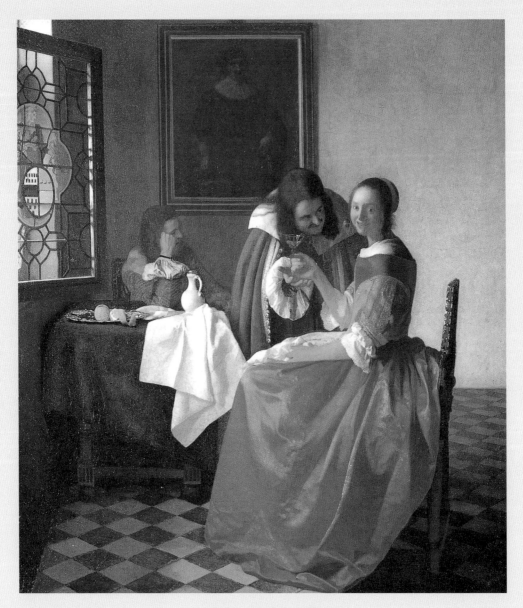

그림 44 포도주 잔을 든 여인
1660-1661년, 캔버스에 유채, 77.5×66.7cm
안톤 울리히 공 미술관

적 수평선은 상승한다. 화면 위의 등장인물에 비해 소실점을 낮추면서, 베르메르는 특별한 효과를 얻고자 했다. 우선 감상자의 이론적인 시선, 즉 소실점이 낮아질수록 등장인물의 시점은 덜 지배적이다. 소실점과 등장인물의 시선 사이의 차이가 적을수록 등장인물이 강조되어 나타나는 효과는 덜하다. 또한 소실점을 높이면서, 베르메르는 동시에 바닥도 높이게 되었고, 배경이 되는 벽에 시각적으로 접근하기 시작하였다. 이처럼 소실점과 바닥, 벽, 등장인물 상호간의 작용은 베르메르의 회화적인 공간을 규정짓는 중요한 요소이다. 아래에서 바라보는 시선으로 등장인물을 약간 과장하면서, 베르메르는 작품 속의 인물들을 감상자에게 다가가게 만든다. 베르메르는 감상자를 작품 속 사적인 공간 속으로 초대한다. 〈우유 따르는 여인〉은 이와 같은 작품 구성이 작용하는 초기의 대표작이다. 소실점은 화면 윗부분에 있지만 여인의 얼굴보다는 확연히 낮은 곳에서 찾을 수 있다. 베르메르는 소실점의 위치를 고안하기 위해 심사숙고했을 것이다. 젊은 여인의 주먹과 정확하게 수직이 되도록 항아리에서 쏟아져 나오는 우유를 그려 넣었으며, 이곳에 젊은 여인의 시선이 집중되어 있다. 〈편지를 쓰는 여인〉에서 역시 소실점은 화면 윗부분에 있지만, 서 있는 하녀의 얼굴보다는 확실히 낮은 곳에서 나타난다. 소실점은 편지를 쓰고 있는 여인의 얼굴과 같은 높이에서 표현되어 있으며, 여인의 왼쪽 눈과 일치된다. 하지만 편지를 쓰고 있는 여인의 시선은 감상자를 향해 있지 않다. 〈열린 창가에서 편지를 읽는 젊은 여인〉과 〈레이스 짜는 여인〉은 작품 속 인물의 사적인 생활을 엿보듯 세심하게 화면을 구성한 예이다.

베르메르가 사용한 화면 구성 안에서, 벽은 베르메르가 표현하고자 했던 내용을 나타내기 위한 중요한 역할을 한다. 작품 속의 공간을 관람객에게 좀 더 가까이 다가오게 만든다. 이처럼 베르메르는 당시 다른 화가들보다 정확하게 화면의 시각적인 효과를 나타낼 줄 알았다. 〈우유 따르는 여인〉은 다시 한 번 좋은 예가

된다. 베르메르가 이 작품의 벽 위에 지도로 생각되는 것을 그렸었다고 이야기한 바 있다. 결국은 벽에 걸렸던 자국만을 정교하게 그려 넣은 채 아무것도 걸려 있지 않은 벽으로 남겨놓으면서 베르메르는 모든 특별한 정보들을 작품에서 배제시켰다. 탁자 위에 놓은 정물들이 빛을 받고 있는 모습과 균형을 맞추기 위해, 마치 회화의 화면과 같은 역할을 하는 벽의 표면을 그대로 그려냈다.

또한 벽면은 작품 속에 내재된 의미를 표현하는 정교한 기하학적 구상의 도구로 사용될 수 있다. 〈저울질하는 여인〉은 좋은 예가 된다. 화면 위쪽으로, 등장인물의 시선보다는 아래쪽으로, 정확하게는 저울 축의 높이에 있는 소실점은 감상자의 시선을 고정시킨다. 이와 같은 화면 구성은 화면 속의 여인에게 정신적인 의미를 부여한다. 화면 정 중앙부의 저울은 공중에 떠 있는 소실점이 된다. 동시에 여인을 둘러싸고 있는 〈최후의 심판〉의 왼쪽 아래 부분을 대각선으로 가로지르는, 여인의 시선을 고정시키는 구심점이 된다. 베르메르는 원근법과 등장인물의 배치, 화면의 기하학적 구성을 하나로 조합해낸다. 이와 같은 구도는 작품에 종교적인 의미를 부여한다. 화면의 요소들이 모두 완벽하게 균형을 이루고, 빈 저울은 화면의 대칭점이 된다. 중앙의 한 점에 집중되는 구도는 개신교의 종교관과 다른 종교적인 의미를 나타낸다. 미술사학자 살로몬은 저울의 균형이 칼빈파의 예정설을 거부한 천주교의 교리를 반영한 것이라고 주장하지만, 천주교에서만 나타난 것이 아니기 때문에 이 주장은 설득력을 갖지 못한다. 그렇지만 '그림 속의 그림'으로 그려진 〈최후의 심판〉은 정신적, 종교적 의미를 부여하며, 기하학적인 화면 구성과 함께 의미를 만드는 데 큰 역할을 하고 있다는 점에서 〈저울질하는 여인〉을 특별하게 만든다. 원근법에 따라 구성된 벽과 그 위에 그려진 〈최후의 심판〉은 도상학적인 영역을 벗어난 의미 작용을 한다는 점에서 벽이 가지는 중요성을 강조하며, 평면 위에서 나타나는 효과는 좀 더 심오한 의미를 갖는다고 할 수 있다.

배경이 되는 벽에 창을 하나도 내지 않음으로써, 베르메르는 화면 위의 깊이감을 줄이는 효과를 얻었다. 따라서 감상자의 시선은 여인에게 집중된다. 부차적인 공간 속에서 시선이 분산되는 것을 막아 여인 주변의 세부적인 요소들을 관찰할 수 있도록 하는 것이다. 베르메르의 벽은 이야깃거리를 담고 있지 않다. 다시 말하면, 작품의 주제를 발전시킬 수 있는 요소나 도상학적인 의미를 가지고 있는 요소들을 가지고 있지 않다. 그러나 작품 속의 벽들은 베르메르의 시선이 어디에 위치하는지, 실내 풍경을 담고 있는 이 작품들을 통해 베르메르가 하고자 하는 이야기가 무엇인지 알려주는 역할을 한다. 화면 위에서의 효과와 작품 속의 공간이 주는 효과를 통해, 베르메르가 만든 벽은 당시 다른 화가들의 작품과 달리 특별한 의미를 가지게 되는 것이다. 이것을 '닫혀 있는 사적인 공간'이라고 부른다.

이제 베르메르의 시선이 위치하는 곳이 어딘지 알아보자.

인물과 위치

등장인물의 뒤쪽으로 또 다른 공간이 그려져 깊이감이 표현된 〈식탁에서 잠이 든 젊은 여인〉에서부터 버지널 앞의 두 여인을 그린 작품을 포함한 베르메르의 마지막 작품들까지 살펴보면, 주인공인 젊은 여인은 점점 더 갇힌 공간 안에 혼자 표현되어 있다는 사실을 알 수 있다. 이것은 일상적으로 사용하던 베르메르의 특징 중의 하나이다.

당시 다른 화가들과는 다르게, 베르메르는 자신의 작품 안에서 외부의 세계를 완벽하게 차단시켰다. 또 하나의 독립된 장르로서 외부의 풍경이지만, 특유의 닫힌 공간으로 표현된 〈델프트 거리〉를 제외한 베르메르의 작품들은 자연을 직접적

으로 표현한 것이 하나도 존재하지 않는다. 대신 시선을 향해 밝은 빛이 쏟아져 들어오는 창이 그려져 있다. 베르메르 작품 속의 창들은 열려 있는 상태로 자주 표현되었지만, 그 창을 통해 창밖의 도시나 자연의 풍경을 바라볼 수는 없다. 창문은 외부의 세계와 단절시키는, 마치 빛으로 이루어진 벽과 같은 역할을 한다. 어떠한 열린 구조도 나타나 있지 않아 평면과 같은 역할을 하는 벽과 함께 작품 속의 공간은 개인적인 공간으로 제한되어 나타난다. 닫힌 개인적인 공간 안에서, 베르메르는 점차적으로 등장인물의 수를 줄여나가 결국은 그 공간 속에 짝을 이룬 두 여인 혹은 한 여인만을 남겨놓는다. 베르메르가 표현한 여인들에 대해서 많은 학설이 있었지만, 정작 작품 속 등장인물의 수가 줄어드는 현상과 남성의 부재가 의미하는 것에 대해서는 간과하고 있다. 고윙은 작품 속의 남성은 도상학적으로 '침입한 인물'로 해석되고 있었다고 이야기한다. 〈군인과 미소 짓는 여인〉, 〈포도주 잔을 든 여인〉, 〈중단된 음악 수업〉, 〈귀족 남성과 포도주를 마시는 여인〉과 같은 작품 속에 등장하는 남성들은 에로틱한 의미를 만들어내는 이중의 모티프이다. 다시 말하면, 작품 속의 남성들은 술을 권하는 (혹은 술을 받아 마시는) 호색가이거나 연주를 중단시키는 인물로 표현되어 있다. 일반적인 주제라고 생각되는 위의 작품들 속에서 남성의 존재는 매춘에 대한 암시가 된다. 당시의 사람이라면 쉽게 알아차릴 수 있는 매춘에 대한 암시는 작품 속에서 비밀스럽게 드러나 있다. '침입한 인물'이 만들어내는 에로틱한 암시는 간혹 확신할 수 없을 정도로 비밀스럽게 표현되어 있다.

남성을 작품 속에서 배제시킨 베르메르는 작품 바깥에 존재할 남성의 흔적을 작품 속에 표현함으로써 작품 속 여성의 관심을 끌고 있는 남성의 존재를 상기시키기도 했다. 〈기타 치는 여인〉^{그림45}에서처럼 여인과 같은 공간 안에 있지만 작품 밖에 있는 남성의 존재, 혹은 〈물병을 쥔 젊은 여인〉이나 〈창가에서 류트를 연주

하는 여인〉에서처럼 창 밖에 있는 남성의 존재를 가정해 볼 수 있다.

베르메르 작품의 특징인 사적인 공간을 나타내는 화면 구성은 테르 보르흐의 작품과 구별된다. 테르 보르흐의 작품에서 실내 공간은 외부의 공간과 차단되어 있다. 미술사학자 게르마인 바진이 이야기한 것처럼, 테르 보르흐의 작품 속에는 창문이 표현되어 있지 않으며, 실내 장식 또한 나타나 있지 않다. 작품 속 주인공은 희미한 미광에 둘러싸인 채 항상 혼자이다. 반대로 베르메르의 작품의 경우, 사적인 공간은 작품 속에 표현되어 있지 않은 외부의 세계와 연결되어 있다. 좀 더 구체적으로 살펴보자. 베르메르의 경우, 외부의 세계와 시각적으로는 나타나 있지 않은 '침입한 인물'이 지도나 편지 등의 형태로 바뀌어 사회적·자연적 세계를 나타내는 '상징적인 요소'로서 화면 속에 암시되어 있다. 편지나 지도를 이용해 의미를 창출하는 과정은 베르메르가 새롭게 도입한 것이 아니다. 지도와 편지는 당시 홀란드 회화에서 자주 사용되는 모티프 중 하나였다. 이미 앞에서 살펴본 것처럼 지도는 다양한 의미를 내포하고 있다. 스베트라나 앨퍼스는 편지가 어떻게 실내 공간 안에서 접근할 수 없는 개인적이고 사적인 의미를 불러일으킬 수 있는지 보여주었다. 주인공의 주의를 집중시키는 편지는 따라서 작품의 내용에 집중할 수 있도록 유도한다. 편지의 내용은 알 수가 없다. 화가 역시 편지의 내용을 인식할 수 있는 동작을 표현하지 않았다. 하지만 주변의 부차적인 요소들에 의해 도상학적으로 해석이 가능한 경우도 있다. 편지는 시각적인 주의를 집중시키는 역할을 하지만, 감상자들에게 편지가 만들어내는 의미는 가려져 있고, 따라서 작품의 중심점은 비어 있는 셈이다. 앨퍼스는 '편지는 눈에 보이지 않는 정신적인 상태를 암시한다'고 결론지었다. 편지를 소재로 사용하던 당시의 유행을 따르면서도, 베르메르는 작품 속 등장인물의 수를 줄이고 외부 세계를 나타내는 직접적인 요소들을 제거하면서 편지의 의미를 강화시켰다. 즉, 편지의 내용이 상징하는

그림 45 기타 치는 어인

1673-1674년, 캔버스에 유채, 53×46.3cm

켄우드 하우스

사적인 관계에 집중하는 것이다. 〈열린 창가에서 편지를 읽는 젊은 여인〉 속에서 여인의 얼굴을 비추는 창은 좋은 예가 된다. 젊은 남성이 열린 창문 옆에서 편지를 쓰고 있는 작품 중 가브리엘 메추는 지구의를 유리창 사이로 보이도록 그려 넣었다. 거꾸로 베르메르는 창틀의 격자무늬 사이로 비치는 여인의 얼굴을 통해 편지 위로 시선을 되돌린다. 편지로 되돌아오는 창에 비친 시선은 외부 세계로부터 전해진 편지가 가지는 사적인 의미를 강조한다.

외부 세계를 배제시킨 암시적인 형태가 다시 사적인 공간 안으로 되돌아오는 베르메르 특유의 구성 속에는 외부의 세계와 연결시켜 주는 창문, 지도, 편지와 같은 세 개의 매개체가 절대로 동시에 존재하지 않는다. 〈군인과 미소 짓는 여인〉의 경우 지도와 창문, 〈편지를 읽는 푸른 옷의 여인〉과 〈연애편지〉의 경우 지도와 편지, 〈열린 창가에서 편지를 읽는 젊은 여인〉과 〈편지를 쓰는 여인〉의 경우 편지와 창문이 짝을 이루고 있다. 매개체의 조합은 베르메르가 작품을 통해 이야기하고자 하는 주제와 연관된다. 좀 더 명확하게 말하자면, 감상자의 인식 작용과 연관되어 선택된다. 점진적으로 작품 속에서 남성을 배제시키고 외부 세계와 이어 주는 매개체와 연관된 암시의 폭을 제한하면서, 베르메르는 부차적인 세부사항을 없애 나간다. 이와 같은 과정 속에서 주인공의 행동이 가지는 의미는 덜 드러나게 되며, 실내 공간 안의 여인은 사적인 의미가 소통되지 않도록 내면화한다.

사적인 의미로 파고드는 이와 같은 태도는 감상자를 향해 막혀 있는 공간에 의해 분명해진다. 베르메르는 창문을 빛으로 막아 벽과 같은 효과를 내는 것과 주인공 뒤로 공간을 만들지 않는 것에 만족하지 않았다. 베르메르는 감상자가 작품 속 주인공의 사적인 공간 안으로 유입되는 것을 차단하기 위한 시각적인 장애물을 화면 앞쪽으로 배치했다. 26점의 실내 풍경을 담은 작품 중에서 세 작품만이 모델

과 감상자를 가르는 가상의 공간을 비워두었다. 5점의 다른 작품에서 모델과 감상자 사이의 공간은 장애물로 혼잡하다. 8점의 또 다른 작품들 속에 표현된 공간 안에는 거대한 장애물로 소통이 차단되어 있다. 나머지 10점의 작품 속에는 마치 성곽과 같이 육장한 장애물들이 감상자와 모델 사이의 공간을 차단하고 있다. 가벼운 혹은 무거운 커튼, 카펫으로 덮여 있는 탁자 외에도 정물화의 재료들, 의자, 악기 등으로 감상자와 주인공 사이의 공간은 분리되어 있다. 베르메르식 화면 구성을 특징짓는 하나의 요소는 바로 작품 속 공간 안으로 다가서는 것을 방해하는 것이며, 전면에 장애물들을 늘어놓음으로써 감상자의 시선이 자유롭게 작품 속 공간을 살펴보는 것을 곤란하게 만드는 것이다.

이 방식 역시 17세기 당시 상당히 널리 사용되고 있었다. 그러나 베르메르는 거듭된 연구를 통해서 자신만의 독특한 방식으로 발전시켰다. 〈여자 뚜쟁이〉와 〈식탁에서 잠이 든 젊은 여인〉과 같이 초기 작품에서부터 사용되기 시작한 장애물을 화면 앞쪽으로 배치하는 방식은 좀 더 유연한 방식으로 변화하였고, 다양한 방식으로 발전하였다. 다양한 시도를 통해서 등장인물은 감상자와 가까운 곳에 있지만, 감상자의 공간과 분리된 작품 속의 닫힌 공간 안에서 직접적인 소통이 일어나는 것은 불가능하다. 〈열린 창가에서 편지를 읽는 젊은 여인〉과 〈레이스 짜는 여인〉은 이와 같은 공간 분리가 얼마나 다양한 방식으로 이루어졌는지 보여주는 대조적인 예이다.

〈열린 창가에서 편지를 읽는 젊은 여인〉의 화면 앞쪽에 있는 기다란 탁자는 화면 전체를 관통하고 있다. 탁자는 심하게 접혀 있는 카펫으로 덮여 있고, 주인공의 옆모습과 수직을 이루는 탁자의 편평한 부분에는 과일이 놓여 있다. 오른쪽에는 화면의 3분의 1가량을 차지하는 커튼이 그려져 있다. X-선 촬영을 통해 이 커튼은

그림 46 다우, 자화상

1650년, 패널에 유채, 48×37cm
암스테르담, 국립미술관

나중에 덧그려진 것이며, 이 커튼이 있던 곳에는 원래 커다란 유리병이 그려져 있었다는 사실을 확인할 수 있었다. 커튼은 당시 유행하던 소재였으며, 특히 1640년 다우가 그린 〈자화상〉^{그림46}의 커튼 주름과 아주 유사한 점으로 미루어 보아 헤라르트 다우의 영향을 받았을 것으로 생각된다. 따라서 이와 같은 화면 구성이 특별히 새로운 것은 아니라는 사실을 알 수 있다. 베르메르가 일반적인 소재를 그대로 표현하는 것에 만족했을 리 없다. 좀 더 복잡한 장애물을 만들어내기 시작했다.

커튼을 이용해 유리병을 가리는 동시에, 베르메르는 자신의 작품 속에서 세 번이나 인용되었던 '그림 속의 그림'에 나타난 큐피드의 흔적을 모두 지워버렸다. 사랑의 신 큐피드는 창가에서 편지를 읽고 있는 여인을 설명해주는 단서가 된다. 따라서 작품 속의 편지는 일반적으로 연애편지를 의미했을 것이다. 큐피드를 지워버리기는 했지만, 베르메르가 사랑이라는 주제를 완전히 없앤 것은 아니다. 큐피드를 지움으로 해서 베르메르 작품의 특징이라 할 수 있는 불분명한 암시와 좀 더 비밀스런 효과를 얻어낼 수 있다. 커튼은 큐피드를 대체했다. '그림 속의 그림'을 지우는 것은 편지 속의 내용을 밝히지 않겠다는 작가의 의도와 감상자가 작품 속 공간을 속속들이 들여다보는 것을 막으려는 의도가 숨어 있다. 감상자의 입장에서 커튼은 작품 속 공간을 살펴보는 것을 방해하는 걸림돌이 된다. 이 커튼을 추가할 때, 베르메르는 이론적으로 감상자의 시선이 집중되는 소실점까지 고려하였다. 작품의 공간적이고 기하학적인 구조 안에서 소실점은 일부분을 드러내면서 동시에 일부분을 가리는 시각적인 모순의 의미를 갖는다. 사실 커튼을 걷는 순간 편지를 읽는 여인의 모습은 감상자 눈앞에 드러나지만, 이 커튼을 통해 감상자는 볼 수 없는 무언가가 있다는 사실을 인식하게 된다. 따라서 베르메르가 의도적으로 보이지 않는 영역을 감상자에게 제공했다고 이야기할 수 있겠다. 커튼은 무언가 보여주는 순간의 의미를 강조한다.

실내 풍경을 부분적으로 은폐하는 것은 외부세계와 실내의 공간을 분리하려는 의도를 나타내는 또 다른 방식이다. 〈열린 창가에서 편지를 읽는 젊은 여인〉을 통해서 베르메르는 순수한 의미의 실내 공간을 구성하기 시작했다. 베르메르는 분리된 '실내 속의 실내'를 만들어내었고, 지식의 영역에서 공유될 수 없는 사적인 내면세계로서 '사적인 공간 안의 사적인 세계'를 표현하기 시작했다.

〈레이스 짜는 여인〉^{그림47}을 통해 베르메르는 화면 안에서 단순한 요소들만으로 분리된 공간 안의 사적인 세계를 만들어내는 자신만의 방식을 완성시켰다. 레이스를 짜는 여인의 모습은 17세기 홀란드에서는 흔히 사용되었던 주제였으며, 베르메르 작품 속의 여인은 니콜라스 마스가 1660년 그린 데생^{그림48}에서 사용된 여인의 자세와 상당히 유사하게 표현되어 있다. 그러나 그는 다시 한 번, 같은 주제를 표현한 당시의 작가들과 차별화되는 특징을 만들어 냈다. 베르메르는 감상자가 여인이 짜고 있는 레이스를 전혀 볼 수 없도록 모든 요소들을 조합했다. 마스의 그림과는 다르게, 베르메르는 자신의 작품 속에서 흔히 사용되었던 경사진 구도를 선택했다. 정면을 바라보지 않고 옆으로 약간 돌아앉은 여인의 오른손은 자신이 열중하고 있는 일을 감추는 역할을 한다. 다른 화가들에 의해 일반적으로 사용되는 위에서 아래를 바라보는 시선이 아닌 아래에서 위를 바라보는 구도를 택함으로써, 여인이 하고 있는 작업의 내용은 보이지 않는 영역으로 남게 된다. 의도적으로 선택된 이와 같은 구도는 17세기 홀란드 화가들과 베르메르를 구별짓는 요소가 된다. 베르메르는 동시에 일반적으로 무릎 위에서 레이스를 짜는 여인들과는 다르게 탁자 위에서 레이스를 짜는 여인의 모습을 선택했다. 베르메르는 여인의 옆으로 카펫으로 덮인 탁자를 배치하고, 그 위에는 책으로 보이는 물건과 바느질할 때 쓰이는 쿠션을 늘어놓았다. 감상자의 시선과 아주 가깝게 그려진 주인공과 그 주변의 오브제들은 여전히 장애물에 의해 감상자와 차단되어 있다. 쿠션

그림 47 레이스 짜는 여인

1669~1670년, 캔버스에 유채, 24×21cm

파리, 루브르 박물관

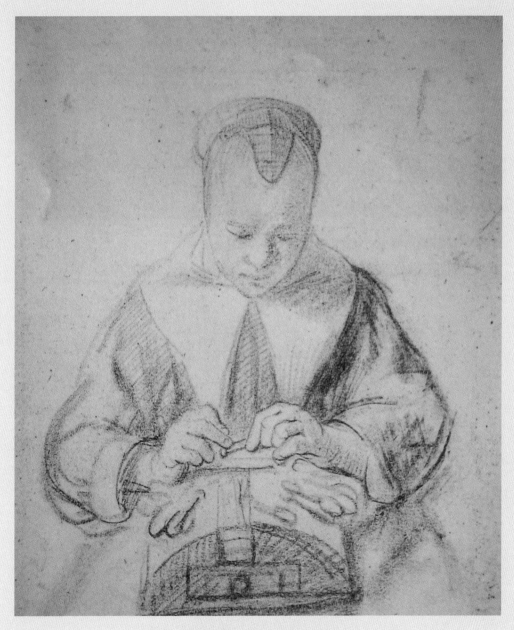

그림 48 니콜라스 마스, 레이스 뜨는 여인
로테르담, 보이만스 반 뵈닝겐 미술관

과 카펫은 감상자가 바라보는 공간에서 작품 속의 공간으로 다가가는 것을 방해하는 걸림돌이 된다.

작품 안에서 시선의 움직임은 베르메르가 의도했던 차단된 공간 구성을 강조하는 역할을 한다. 베르메르는 감상자가 레이스를 짜는 여인의 시선을 공유하면서 그녀가 집중하고 있는 일에 정신적으로 참여할 수 있기를 원했지만, 동시에 레이스를 드러내 보이지 않으면서 여인의 시선을 공유할 수 없도록 차단했다.

레이스를 짜는 흰색 실은 쿠션에서 빠져나온 빨간색 실과 흰색 실을 표현할 때 사용한 표현법과는 완벽한 대조를 이루는 아주 섬세한 선으로 그려져 있다.^{그림49} 〈레이스 짜는 여인〉에서 가장 주목할 만한 요소는 쿠션에서 빠져나온 실이 아니라, 바로 섬세하게 표현된 레이스를 짜는 흰색 실이다. 선택된 주제가 주제이니만큼 베르메르는 레이스를 짜는 실을 정교하게 표현했을 것이다. 레이스를 짜는 실을 실처럼 그리지 않고서 어떻게 레이스를 짜는 여인을 표현할 수 있겠는가? 그러나 거칠게 표현된 실과 정교하게 그려진 실을 통해서 베르메르는 자신만의 공간 구성 원칙을 만들어낸다. 레이스를 짜는 흰 실에서 쿠션을 통해 빠져나온 실 뭉치로 시선을 옮기면서 감상자는 레이스를 짜는 일에 몰두한 채, 주변의 공간에는 무관심한 작품 속 젊은 여인의 시선을 공유하게 된다. 그럼에도 불구하고 감상자는 레이스를 짜는 여인과 동일한 것을 볼 수는 없다. 그녀가 바라보는 것을 감상자는 볼 수 없으며, 감상자가 바라보는 것을 여인은 볼 수 없다. 쿠션에서 빠져나온 빨간색 실과 흰색 실은 감상자만이 볼 수 있다. 레이스를 짜는 흰색 실과 실 뭉치를 구별 짓는 시각적인 차이는 집중한 곳 이외의 공간에는 무관심한 여인이 바라보는 세상을 상징하는 장치라 할 수 있겠다. 실 뭉치를 통해 여인이 보는 세상을 공유하고 있다고 느끼게 되지만, 여인의 시선은 내려 감은 눈꺼풀에 의해 가

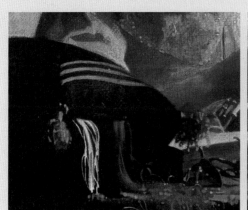

그림 49 〈레이스 짜는 여인〉의 부분

려져 있어 일에 집중하는 그녀의 시선을 마주할 수는 없다.

〈열린 창가에서 편지를 읽는 젊은 여인〉에서 사용된 커튼과 유사한 방식이지만, 베르메르는 커튼이 만들어주는 작품 속 공간과 감상자의 공간 사이에 중간적인 공간을 만들지 않고서도 좀 더 미묘한 방식으로 보이는 것 속에 숨겨진 것, 드러나 있지만 알 수 없는 '공간 속의 공간'을 만들어내었다.

섬세함과 흐릿함

〈레이스 짜는 여인〉은 베르메르의 것으로 확인된 작품 중 가장 작은 작품이다.[*] 작품의 크기가 만들어내는 내밀함은 베르메르식 구조가 가진 세심함을 더욱 강조한다. 집약된 형태의 화면은 작품을 지배하는 또 하나의 의미를 만들어내며, 베르메르의 독창성을 확인시켜 주는 역할을 한다.

베르메르는 대상을 감싸는 윤곽선 없이 흐릿하게 그린다. 〈회화의 알레고리〉에서 이 화법이 가지는 이론적인 중요성에 대해 설명한 바 있다. 또 〈레이스 짜는 여인〉 속의 쿠션에서 빠져나온 실 뭉치와 섬세하게 표현된 흰 실의 대비 효과에 대해서도 이야기했다. 베르메르는 이 작품에서 젊은 여인의 실루엣을 만들기 위한 데생을 하지 않았다. 형태를 만드는 선의 필요성을 무시한 채, 빛의 효과로 만들어지는 명암법으로 그려낸 것이다. 어두움과 빛의 대비로 그려진 그림에서는 선적인 구조를 찾아보기 힘들다. 레이스를 짜는 실이 선으로 그려진 사실과 실이 끝

[*] 베르메르의 것으로 추정되는 〈붉은 모자를 쓴 여인〉은 23×18cm로 가장 작지만, 진위 여부를 둘러싼 논쟁이 계속되고 있으므로 제외한다(부록 II 참조).

나는 엄지와 손의 묘사적인 데생 없이 그려진 사실을 비교해보면, 여인의 왼손은 묘사의 정교함과 회화의 흐릿함 사이의 대비를 잘 표현하고 있다고 할 수 있다.

고윙은 〈레이스 짜는 여인〉과 〈기타 치는 여인〉, 베이트 컬렉션에 소장된 〈편지를 쓰는 여인〉을 예로 들면서 섬세함과 흐릿함의 대비를 설명한다. 고윙의 해석에 따르면, 그림자 부분에서 선을 이용한 데생을 하지 않은 것은 베르메르의 특징을 가장 잘 드러내는 화법으로 당시에는 예외적으로 사용되던 것이라고 한다. 이 화법은 베르메르가 미술사적으로 완성도 높은 작품으로 명성을 얻은 '세밀화가'로 인식되고 있다는 점에서 주목할 만하다. 〈레이스 짜는 여인〉처럼 작은 화폭 위에 그림을 그리는 일 자체가 섬세한 행위이다. 그로 인해 섬세한 행위가 정교한 표현과 동일시되어 왔다고 할 수 있다.

사진 기술을 연구한 학자들은 이 흐릿한 효과가 불안정한 상태의 초점이 잘 맞지 않는 카메라 옵스쿠라를 이용했기 때문에 나타난다고 주장하기도 한다. 베르메르의 시선과 관련하여 작품 구성을 설명할 때, 이미 이 이론이 가진 한계점에 대해 이야기한 바 있다. 하지만 이번에는 초점이 맞지 않은 카메라 옵스쿠라가 부정확한 데생을 야기했다는 측면에서가 아니라, 점묘법을 야기했다는 측면에서 분석해 보기로 하자. 베르메르는 소재 위에 나타난 빛의 효과를 표현하기 위해 몇몇 작품 속에서 점묘법을 사용했다. 색 점은 또한 초점이 맞지 않은 카메라 옵스쿠라를 사용할 때 생기는 혼란스런 빛의 파장들과 유사하다. 그렇다면 베르메르가 카메라 옵스쿠라에 비친 혼란스런 상황을 그대로 옮긴 것일까? 그것보다 베르메르 작품의 의미와 화법과 연관시켜 생각해 보아야 할 것이다.

베르메르가 카메라 옵스쿠라를 사용했다는 사실은 그리 놀라운 일이 아니다. 당

157

시의 다른 화가들처럼, 베르메르는 카메라 옵스쿠라를 알고 있었고, 작품을 그리는데 이용했을 것이다. 베르메르가 얼마나 숙달된 솜씨로 카메라 옵스쿠라를 사용했는지가 문제가 된다. 베르메르가 17세기 홀란드에서 소재 위에 빛의 효과를 나타내기 위해 카메라 옵스쿠라에 나타난 색 점을 표현한 최초의, 유일한 화가는 아니다. 그러나 〈여자 뚜쟁이〉에서 처음 사용한 이후, 〈우유 따르는 여인〉의 빵 위에 찍힌 빛의 효과, 〈회화의 알레고리〉와 〈신앙의 알레고리〉 속 천 위에 나타난 색 점들처럼, 다른 화가들보다 더 섬세한 방식으로 발전시켜 나갔다. 베르메르가 사용한 방식은 독창적이면서도 모순적이다. 우선 베르메르는 카메라 옵스쿠라 속에 나타나는 흐릿한 효과를 얻기 위해 카메라 옵스쿠라를 사용했을 것이다. 휠록은 〈레이스 짜는 여인〉에서 얻어지는 시각적 효과는 잘 맞춰지지 않은 카메라 옵스쿠라를 사용했을 때의 것과 유사하다고 평가하면서도, 베르메르가 조정이 불가능한 장치를 사용했을 것이라는 세이무르의 가정은 설득력이 떨어진다고 확신했다. 왜냐하면 이 가정은 베르메르의 '사실주의'에 대한 오해를 바탕으로 하고 있기 때문이다. 베르메르는 빛의 반사가 나타나지 않는 대상의 표면 위에 빛의 방울들을 떨어뜨렸다. 빛이 반사되면서 생기는 빛의 방울들은 일반적으로 반짝거리거나 물에 젖은 표면 위나 빛을 강하게 받은 금속면 위에서 나타나는데, 베르메르 작품 속의 소재들은 그렇지 않다. 〈델프트 전경〉은 좋은 예이다. 베르메르는 분명 작품을 준비하는 과정에서 카메라 옵스쿠라를 사용했을 것이다. 카메라 옵스쿠라는 주로 풍경이나 외부의 모습을 그릴 때 사용되었고, 화폭 위에는 여러 곳에 색 점이 나타나게 된다. 그러나 색 점이 나타난 위치는 베르메르가 사용한 카메라 옵스쿠라의 효과가 현실을 있는 그대로 반영하고 있지 않다는 사실을 알려준다. 화면 오른쪽에 있는 배의 측면과 수로 변에 있는 집 위에 색 점을 그려 넣었다. 나타날 수 없는 곳이지만 베르메르는 단호히 그곳에 색 점들을 표현해 주었다. 휠록이 강조한 것처럼, 〈델프트 전경〉은 카메라 옵스쿠라를 통해 본 것을 정확하게 시각적으로 옮겨놓은

것이 아니다. 따라서, 점묘법은 카메라 옵스쿠라를 바탕으로 하고 있지만, 베르메르에 의해 변형된 이미지라 할 수 있다. 〈레이스 짜는 여인〉 안에서 실과 얼굴이 흐릿하게 표현된 것은 카메라 옵스쿠라와 연관지어 설명할 수 있다. 하지만 카펫이나 옷깃 위의 빛 방울은 카메라 옵스쿠라에서 나타나지 않는 현상이다. 베르메르는 초점이 맞지 않은 카메라 옵스쿠라에 나타난 이미지를 그대로 옮기는 것이 아니라, 카메라 옵스쿠라에 나타난 효과를 현실적인 시점에서 임의적으로 변형시켜 사용했다. 분명히 장치 속의 정확하지 않은 영상은 회화의 효과를 찾고 있던 화가를 만족시켰을 것이다. 실제 현상에서 카메라 옵스쿠라 속의 현상으로 옮겨가는 것은 베르메르의 예술적 선택의 일부분이라 할 수 있다.

레오나르도 다 빈치, 제롬 카르당 등 다양한 인물들이 관심을 갖기 시작한 16세기 이래, 카메라 옵스쿠라는 외부 세계를 재현하기 위한 편리한 기계장치 이상의 의미를 갖게 되었다. 카메라 옵스쿠라는 자연적 현상을 과학적으로 관찰할 수 있는 장치로 인식되면서 그 인기가 더 높아졌다. 객관적인 기계장치는 자연법칙과 내부적인 원리에 따라 무엇인가를 보게 하고 또 기록한다. 카메라 옵스쿠라에 비친 이미지를 바라보는 사람은 바로 맨눈으로는 볼 수 없는 자연의 신비, 즉 숨겨진 자연적 진실에 대한 감상자이고 증인이 된다. 1622년 4월 13일 자신의 부모에게 쓴 편지에서 콘스탄틴 휘긴스는 카메라 옵스쿠라 속에 비친 회화적인 효과에 대한 자신의 열정을 표현했다. 말로 표현할 수 없을 만큼 카메라 옵스쿠라에 대한 열정이 강했던 휘긴스는 '회화가 죽었다'고까지 말했을 정도였다. 이에 비해 화가들은 카메라 옵스쿠라를 사용했다고 밝히는 것을 꺼려하기도 했다. 1629년과 1631년 사이 쓴 자신의 전기에서 휘긴스는 화가들이 카메라 옵스쿠라에 대해 잘 알지 못한 채, 부차적인 것으로 여기는 것을 안타까워했다. 휘긴스는 잘못 생각하고 있었다. 화가들은 카메라 옵스쿠라를 잘 알고 있었지만, 겉으로 이야기하지 않

앉을 뿐이다. 비밀스럽게 지켜져 내려오는 장인 정신의 전통을 지키는 것처럼 보이기 위해, 당시 홀란드의 화가들은 비교할 수 없을 정도의 현실성을 얻게 해주는 카메라를 이용한 새로운 방법에 대해 밝히지 않았다. 화가들이 새로운 기술에 대해 침묵하게 된 것에는 또 다른 이유가 있었다. 1620년 베이컨에게 보낸 편지에서 영국의 대표 시인 토머스 워튼은 천문학자 케플러가 카메라 옵스쿠라를 이용해 그린 그림은 회화적이라기보다는 수학에 가까운 것이라고 하면서, 카메라 옵스쿠라의 사용은 화가답지 못한 행동이라고 이야기했다. 워튼은 어떠한 화가도 카메라 옵스쿠라보다 정확하게 현실의 모습을 담아낼 수 없지만, 그런 점에서 이 장치는 지도를 제작하기 위한 도구일 뿐 화가의 감성을 담아내는 회화로서의 풍경화를 그리기 위한 것은 아니라고 주장했다. 화가들이 카메라 옵스쿠라를 사용하는 것을 숨긴 것에는 또 하나, 보다 단순한 이유가 있다. 그림 그리는 것을 처음 배우는 이들에게 카메라 옵스쿠라는 매우 유용한 도구이지만, 이미 그림이 손에 익은 화가들에게는 전혀 필요하지 않은 장치처럼 여겨졌기 때문이다. 사뮤엘 반 후그스트라텐은 비엔나와 런던에 카메라 옵스쿠라를 각각 한 대씩 설치하여 소유하고 있었다. 그럼에도 불구하고 1678년 출판된 저서에서 반 후그스트라텐은 초보자에게나 유용한 카메라 옵스쿠라를 화가에게 권장하는 것은 삼가야 한다고 이야기했다. 후그스트라텐은 어둠 속에 비친 이미지는 젊은 화가들에게 자연스러운 그림을 그릴 수 있도록 자연에 대한 깨우침을 주고, 자연스런 표현법에 관한 지식을 줄 수 있다고 말했다. 또한 유리나 거울을 통해서도 형태의 왜곡 없이 색과 조화의 원리를 확인할 수 있다고 덧붙였다. 이는 비밀스런 화가들의 태도가 장인 기술의 비밀을 지키기 위한 것인지, 감성을 자유롭게 표현하는 화가로서의 영광스런 자리를 지키기 위한 것인지, 아니면 이러한 도구가 더 이상 필요하지 않은 전문적인 화가로서 인정받고자 하는 것인지 알 수 없다.

베르메르의 이야기로 돌아오자. 베르메르는 당시의 다른 어떤 화가들보다 더 확실하게, 카메라 옵스쿠라 안에서만 볼 수 있는 효과를 그려 상대적으로 그 효과를 드러내 표현했다. 베르메르의 과시적인 태도는 맨눈으로는 확인할 수 없는 자연적인 현상을 관찰하는 과학적 도구로써, 마치 자연의 비밀을 밝혀내기 위해서 사용했다는 점에 기인한다. 그렇지만 카메라 옵스쿠라 안의 이미지를 화폭에 옮기는 순간 개인의 감성을 바탕으로 표현함으로써, 순수하게 과학적인 용도로 사용되는 것에는 관심이 없다는 것을 확인시켜준다. 베르메르가 화가로서 카메라 옵스쿠라 안에 나타난 기계적인 현상을 이용했다면, 그것은 화가로서의 감성을 나타내고 예술적인 연구를 수행하는 도구로 사용했기 때문이다. 따라서 베르메르는 보이는 것 속의 보이지 않는 것을 과학적으로 인식하고, 회화적으로 드러내는 회화의 효과를 강조했다.

베르메르가 흐릿하게 그리는 것을 선호했다는 사실은 대상의 윤곽을 처리하는 방식에서 매우 단적으로 드러난다. 섬세한 표현 속에서도 베르메르는 부분적으로 흐릿하게 표현하고, 대상을 정확하게 파악할 수 없도록 윤곽선을 그리지 않았다. 이러한 방식은 소재의 외형을 변형시키기도 하고, 심한 경우 낯선 느낌까지 가져온다. 고윙의 표현을 빌리자면, 대상과 기이하게도 닮지 않은 상태이다. 베르메르의 방식은 바로 일반적으로 알고 있는 것, 혹은 개념적으로 파악된 것이 아닌 순수하게 눈에 보이는 대로 대상을 표현하는 것이었다.

〈진주 귀고리 소녀〉*그림50과 〈젊은 여인의 얼굴〉, 〈여인과 하녀〉그림51는 베르메르

* 〈터번을 쓴 젊은 여인〉으로 불리기도 한다.

그림 50 진주 귀고리 소녀

1665–1666년, 캔버스에 유채, 44.5×39cm

헤이그, 마우리츠호이스 왕립미술관

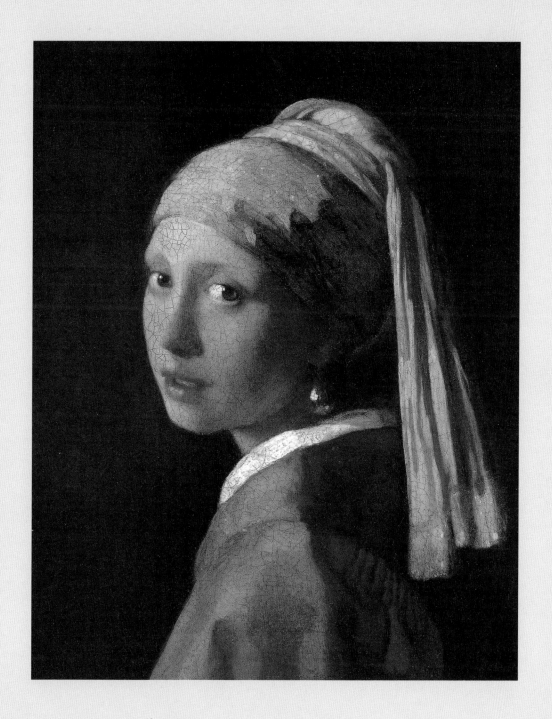

그림 51 여인과 하녀
1667-1668년, 캔버스에 유채, 90×79cm
뉴욕, 더 프릭 컬렉션

화법의 이론적, 예술적 목적을 구체화한 좋은 예이다. 이 세 작품은 공통적으로 균일한 톤의 어두운 색상을 배경으로 주인공이 그려져 있다. 따라서 베르메르는 배경과 주인공을 분리하기 위해서 강하게 명암을 대비시켰다. 또 하나의 공통점은 바로 윤곽선이 완전하게 제거되어 있다는 사실이다. 결과적으로 배경과 대상은 부분적으로 경계 없이 서로 침투하게 된다. 그 특징은 외곽선이 드러나야 하는 곳에서 눈에 띄게 나타나는데, 베르메르는 배경이 대상을 파고들기도 하고, 대상이 배경을 파고들기도 한다. 〈진주 귀고리 소녀〉의 오른쪽 눈썹은 피부 속에 묻혀 보이지 않는다. 〈여인과 하녀〉 속 여인의 옆모습에서는 해부학적으로 설명할 수 없는 한 점이 그려져 있다.

가장 독특한 특징은 바로 대상과 배경 사이의 연결 부분이다. 대상과 배경 사이에서 만들어진 그림자는 윤곽선을 흐릿하게 하며, 레오나르도 다 빈치가 사용했던 스푸마토 기법*을 개인적으로 발전시킨 것이라 할 수 있다. 회화에서 윤곽선보다 그림자가 더 중요한 위치를 차지하게 만들면서, 레오나르도 다 빈치는 그림자를 '경계의 인식할 수 없는 특성'으로 정의하면서, 화가들이 가장 중요하게 여겨야 할 요소임을 강조했다. 앙드레 카스텔은 다 빈치의 스푸마토 기법은 윤곽선을 지우면서 오히려 형태적인 명확함을 만들어낸다고 규정했다. 베르메르 작품 속 인물들의 얼굴을 묘사하는 것은 불가능한 일일지도 모른다. 레오나르도 다 빈치의 텍스트는 베르메르에게 이론적 배경이 되었다. 윤곽선의 문제는 회화가 현실과 유사한 외형을 그리고자 했던 그 순간부터 화가들에게는 가장 풀기 어려운 숙제가 되었다.

* '연기처럼 사라지다'라는 뜻의 'sfumare'에서 유래했다. 회화·소묘에서 매우 섬세하고 부드러운 색의 변화를 표현할 때 쓰는 음영법이다. 물체의 윤곽선을 마치 안개에 싸인 것처럼 사라지게 하는 기법이다. 전체적인 정경은 독특한 분위기에 온화하고 친밀한 느낌을 준다.

레오나르도 다 빈치는 사실 1435년부터 알베르티원근법의 창시자가 함축적으로 이야기하고 있던 것을 구체화하여 발표한 것에 지나지 않는다. 그 내용을 살펴보자. 첫째, 형태의 윤곽선은 지나치게 눈에 띄는 선으로 그려져서는 안 된다. 둘째, 윤곽선은 면의 경계를 나타내는 것이 아니라 마치 작은 균열이 생긴 것과 같이 나타내야 한다. 셋째, 윤곽선은 대상의 경계 영역 안에서 나타나야 한다. 그러나 알베르티 역시 플리니우스고대 로마의 정치가 · 군인 · 학자가 박물지에서 소개한 이론을 형식화한 것뿐이다. 플리니우스는 윤곽선 그리기야말로 극도의 섬세함이 요구되는 활동이라고 정의했다. 또한 그는 제욱시스가 커튼을 들춰보려고 할 정도로 현실과 흡사하게 그린 파르하시오스*를 최고의 화가라고 생각했다. 16세기 중반, 바사리**는 '아름다움의 가장 핵심적인 요소는 보이는 것과 보이지 않는 것 사이를 우아하게 표현해낸 것'이라는 말로 정리한다. 바사리가 여기서 다 빈치의 스푸마토 기법을 특별히 염두하고 이야기한 것은 아니지만, 이야기하고자 하는 것은 같다. 살아 있는 존재감은 회화가 회화 뒤에 숨어 있는 것과 눈에 보이지 않는 것을 나타나게 만들 때 생겨난다.

우의적으로 〈회화의 알레고리〉는 보이는 것과 보이지 않는 것 사이에서 어떻게 형태에 대한 고전적인 관념을 깨고 새로운 예술을 만들어 가는지 보여준다. 베르메르에게 회화는 대상을 지식적으로 파악하게 만드는 것이 아니라, 현재의 증인으로서 대상을 바라보는 시선을 나타내는 것이다. 이것이 베르메르가 계속해서

* 제욱시스와 파르하시오스의 일화 : 하루는 제욱시스가 포도송이를 그리니 새가 진짜인 줄 알고 그림에 날아 앉았다. 득의양양한 제욱시스는 파르하시오스의 그림을 보자고 앞에 있는 커튼을 걷으라고 하였다. 그러나 그 커튼은 바로 파르하시오스의 그림이었다. 제욱시스는 자기는 새를 속였지만, 파르하시오스는 화가인 자기의 눈을 속였으니 파르하시오스가 더 훌륭한 화가라고 인정했다.
** 이탈리아의 화가 · 건축가로 많은 화가들의 일대기를 기록한 첫 번째 미술사학자.

연구했던 회화의 목적이었다. 베르메르식 화법은 독특한 효과를 만들었다. 그는 작품 내용에 우위를 두고 개념적으로 풀어 해석하는 것을 인정하지 않았고, 보이는 그대로 화폭에 담았다. 베르메르의 작품은 보이는 것과 보이지 않는 것 사이의 가상적인 삶, 존재의 효과에 대해 이야기한다. 접근할 수 없는 것처럼 느껴지는 베르메르의 작품 속의 현실은 감상자의 시선 속에 존재하며, 작품 속의 현실이 이해할 수 없는 것처럼 느껴지는 바로 그 순간에 작품 속의 세계는 감상자와 가까운 곳으로 다가온다. 보이는 것은 비밀은 아니지만, 미스테리로 남겨진다.

알로이즈 리글은 홀란드 회화의 가장 큰 특징은 바로 '내면성을 예술을 통해 표출하고자 하는 특유의 예술의욕'이라고 정의 내렸다. 리글은 1902년 발표한 '그룹 초상화'에 대한 논문을 통해, 감상자를 향해 돌아선 인물들에게 집중된 화가의 시선이 바로 내면적인 삶에 대한 가장 주관적인 표현방식이라고 이야기한다. 이러한 방식을 통해 감상자에게 겉으로는 알 수 없는 등장인물의 성격을 느끼게 하는 것이다. 렘브란트의 〈직물 길드의 평의원들〉^{그림52}은 16세기 초부터 생겨나기 시작한 그룹 초상화라는 장르를 완성시킨 예이다. 왜냐하면 감상자와 마주보고 있는 인물들은 극적인 화면 구성을 이루고 있는데, 이는 감상자가 작품 속의 정신적인 내용에 대해 자신의 주관적인 판단을 이끌어내기 위해 반드시 요구되는 미적 요소이기 때문이다.

또한 북유럽의 회화에서만 찾아볼 수 있는 내면을 바라보는 시선은 작품 속에는 보이지 않는 무언가를 찾아내기 위한 노력으로 해석되기도 하였다. 조세프 코어너는 홀란드 그룹 초상화를 주제로 한 논문에서 미적, 도덕적 질서를 찾기 위해 노력했다. 하지만 이 논문은 그리 인정받지 못했다. 사실, 코어너는 미학적 시각이 아닌 작품 속 시선이 가지는 의미의 변화에 주목하면서 현대 미술사적 시각으로 감상자와 작품 사이의 관계를 모색했다.

다시, 베르메르의 작품 속에 나타난 감상자와 작품 사이의 반향에 대한 리글의 해석을 좀 더 분석해보자. 리글은 가깝지만 접근할 수 없는 등장인물들의 내면성과 보이는 것 속에 숨은 보이지 않는 무언가가 있다고 이야기한다. 리글은 홀란드 회화의 특수성 중 하나는 바로 '장면의 객관성과 표면적인 일관성이 감상자의 내면경험과 마주치면서 스스로 변화하는 것'이라고 말한다.

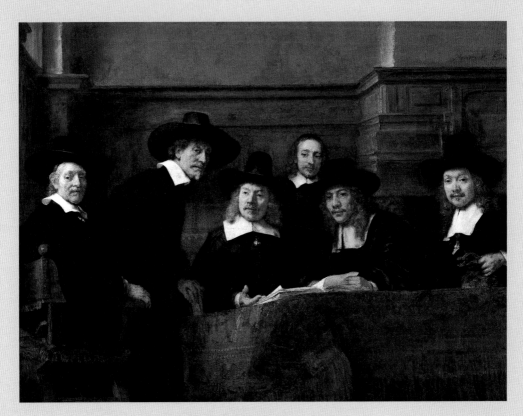

그림 52 렘브란트, 직물 길드의 평의원들
1662년, 캔버스에 유채, 191.5×279cm
암스테르담, 국립미술관

이와 같은 변화는 〈델프트 전경〉 앞에 선 베르고트의 이야기*에서 잘 드러난다. 베르고트에게 있어서 베르메르의 독창성은 외형적인 것일 뿐이다. 고윙이 잡아낼 수 없는 작품과 감상자 간의 미묘한 관계는 당시 홀란드 화가들이 공통적으로 추구하고자 했던 목표였으며, 오랫동안 계속되어 온 화가들의 작품 욕구 중 하나였다. 베르메르식 구성이라 불리는 베르메르만의 독창적인 특징을 알게 되었다고 믿게 되는 순간, 리글의 해석은 이 구성이 렘브란트를 비롯한 17세기 홀란드 화가들이 일반적으로 사용하던 특징이었다는 사실을 밝혀준다. 그렇다고 하더라도 베르메르의 작품에 대한 리글의 해석은 모순적이다. 베르메르는 그룹 초상화를 한 장도 그리지 않았으며, 베르메르의 작품은 그룹 초상화의 규칙을 따르지 않는다. 베르메르와 렘브란트 두 거장이 같은 홀란드 출신이라고 할지라도 두 거장의 작품에는 유사성보다는 더 큰 의미의 차이점들이 존재한다. 사실, 리글의 해석은 새로운 영역에 대한 베르메르의 독창성에 대해 의문점을 제시하도록 유도한다. 이미 플리니우스가 이야기했던 것처럼 보이지 않는 것을 보이게 만드는 회화의 정교함에 대해 질문을 던져보자.

* 마르셀 프루스트의 『잃어버린 시간을 찾아서』에 등장하는 작가 베르고트는 베르메르의 〈델프트의 풍경〉 앞에서 넋을 잃는다.

본문 요약: 네덜란드 미술 전람회에 전시된 베르메르의 〈델프트의 풍경〉에 대해. 모 비평가는 '〈델프트의 풍경〉 속에 황색의 작은 벽이 참 잘 그려져, 그것만 따로 보아도 귀중한 중국의 미술품처럼 알찬 아름다움을 갖추고 있다'라고 극찬했다. 이 기사를 본 베르고트는 〈델프트의 풍경〉 속 '황색의 작은 벽'이 생각나지 않아, 그림을 보기 위해 전시회를 찾는다. '황색의 작은 벽'을 발견한 그의 눈길은 어린 아이가 노란 나비를 붙잡으려고 할 때처럼, 이 값진 작은 벽면에 끌리고 있었다. "나도 이처럼 글을 썼어야 옳았지. (…) 이 황색의 작은 벽면처럼 채색감을 거듭 덧칠해서 문장 자체를 값진 것으로 했어야 옳았어." 베르메르의 작품에서 구현되는 섬세함과 집요함을 바라보며, 베르고트는 자신이 이루고자 했던 예술의 이상과 본질을 깨닫는다. 그러는 동안, 그의 현기증은 점점 심해지고 있었다. 그의 뇌리에 하늘의 저울이 나타나, 한쪽 쟁반에는 자기 목숨이 또 한쪽 쟁반에는 황색으로 훌륭히 그려진 작은 벽면이 담겨 있는게 보였다. '차양 달린 황색의 작은 벽면, 황색의 작은 벽면' 그는 마음속으로 이렇게 되풀이하면서 베르메르의 작품 앞에 쓰러져 숨을 거둔다.

다비드 스미스는 홀란드의 실내 풍경과 초상화의 발전을 주제로 쓴 논문에서, 자기성찰과 개인적인 삶에 대한 존중이 어떻게 우아함에 대한 열정으로 나타나게 되었는지 이야기한다. 자기성찰과 개인적인 삶에 대한 존중은 귀족 사회에서나 사용되던 예의가 당시 점진적으로 대중들에게 퍼져나가고 있던 상황을 바탕으로 설명할 수 있다. 스테파노 구아초가 발표한 『시민 화술론』은 1603년 플랑드르 언어로 번역되어 출간되었고, 신사적인 풍모를 가지기 위해 애쓰던 홀란드 중산층의 관심을 끌게 되었다. 또한 1662년 발다사레 카스틸리오네의 『궁정인』이 번역되면서, 프랑스어나 이탈리아어를 알지 못하는 수많은 대중들이 읽고 그 규범을 따르게 되었다. 이 책은 귀족이 아닌 다양한 계층의 사람들에게 좀 더 우아한 것, 무사태평한 듯 꾸며진 예의범절을 가르쳤다. 더 나아가 이탈리아어로 '경멸하다', '거만하게 굴다' 라는 뜻의 '스프레차투라' 는 르네상스기를 거치면서 '힘든 일을 쉽고 세련되게 하는 천재의 방식' 을 지칭하는 말로 진화해 대중들에게 자연스러운 듯 보이면서 자신의 내면을 숨기는 방식으로 인기를 끌었다. 그러나 자신의 속내를 감추는 예의범절은 감추는 것과 보이도록 드러내는 것 사이의 대비를 유발했다. 궁정이라는 제한된 공간에서 사용되던 규칙이 사회적으로 널리 퍼져나가면서 변화하게 되었고, 이는 외부세계와 내부세계, 개인적인 것과 대중적인 것, 사회적인 역할과 개인적인 주관 사이에서 변증법적으로 발전되어 근대적인 주관성을 이루는 바탕이 되기도 했다.

사회적인 상황과 예술적인 변화가 맞물려 일어나는 당시의 시대상은 베르메르의 독창성을 좀 더 구체적으로 살펴볼 수 있는 실마리가 된다. 베르메르의 회화는 렘브란트의 회화뿐 아니라 다른 홀란드 화가들의 작품과도 완전히 다른 양상을 띠고 있다. 우아한 사회상의 표현, 소재의 다양한 변화, 개인적인 영역과 대중적인 영역 사이의 예민한 조합 등 초상화와 실내 풍경화를 통해 독창적인 구성을 만

들어가게 된다.

 윤곽선을 표현하는 전통적인 방식을 대상과 배경의 경계를 흐릿하게 표현하는 방식으로 풀어나가는 베르메르만의 정교한 화법에 대해서는 이미 이야기한 바 있다. 1635년 11월 17일 당시 유명한 화상이던 르블롱은 친구에게 보낸 편지에 '화가 토렌티우스의 작품은 전체적인 화면 구성 안에서 시작과 끝을 구분할 수 없으며, 물감의 어떠한 굴곡도 찾아볼 수 없을 정도로 정교하다'며 칭찬을 했다. 이와 같은 칭찬은 베르메르에게도 역시 적용될 수 있을 것이다. 하지만 베르메르의 정교함은 토렌티우스의 것과 다른 차이점을 가지고 있다. 토렌티우스나 다우와 같이 매우 정교한 붓놀림을 사용하는 작가들의 경우, 완벽하다고 할 수 있는 회화적인 기교가 화면 안에서 작업의 흔적을 모두 없애 물질성이 사라진 회화적인 느낌만을 남긴다. 따라서 윤곽선을 사용한 데생은 작업의 결과를 결정짓는 모든 작업의 기초가 된다. 플리니우스의 설화처럼 고대에서부터 전해져 내려오는 정교함을 가장 중요하게 생각하는 회화적인 전통을 확인할 수 있다. 베르메르의 정교함은 대상의 보이는 것과 보이지 않는 경계, 시작과 끝을 알 수 없는 윤곽 위에서 탄생한다. 하지만 베르메르가 만들어낸 보이지 않는 경계선은 앞의 화가들과는 다른 특징을 가지고 있다. 윤곽선은 보이지 않는 것이 아니라, 아예 쓰이지 않았다. 신체나 얼굴의 경계를 한정할 수 없다면, 그것은 식별할 수 없는 경계라기보다는 오히려 배경과 대상이 서로 교차하면서 만들어지는 불분명한 영역이기 때문이다. 세밀화법을 쓰는 다른 화가들이 완벽한 데생을 목표로 하고 있었다면, 베르메르는 빛의 효과를 이용한 색을 바탕으로 하고 있었다는 점에서 구별된다.

 렘브란트나 데 호흐의 작품에서, '내면성'은 초상화 작품 속 현관 혹은 문턱 등의 경계를 나타내는 모티프를 통해 드러난다. 베르메르는 초상화를 그리지 않았

고, 그의 작품에는 개인적인 세계와 외부적인 세계를 이어주는 매개체로써의 현관을 경계선으로 그려 넣지 않았다. 건물 안쪽을 전혀 들여다 볼 수 없는 현관이 그려진 〈델프트 거리〉를 제외하면, 현관이 그려진 유일한 작품은 바로 〈연애편지〉이다. 그렇지만 이 작품에서 역시 현관은 사적인 영역 안에 포함된 내부 공간일 뿐이다. 〈신앙의 알레고리〉와 〈회화의 알레고리〉에서는 화면 앞쪽에 그려진 카펫이 현관과 같은 역할을 하지만, 두 작품에서 역시 카펫은 사적인 공간 속 내부 공간을 이루는 요소로 나타나 있다. 걷힌 카펫은 감상자의 주의를 끌기 위해 실내의 모습을 드러내는 역할을 한다. 두 알레고리화는 베르메르가 실내 풍경을 그릴 때, 화면의 앞쪽에 배치시킨 장애물에 대한 이론적인 원칙을 종합하여 보여준다. 베르메르에게 작품은 바로 내면성을 상징하는 실내 공간이며, 감상자와 작품 사이에 존재하는 공간이 바로 내면으로 들어가는 현관문인 셈이다. 따라서 공적인 세계와 사적인 세계 사이의 경계는 베르메르의 작품 속에 나타나 있지 않다. 다른 화가들에게 두 세계 사이의 경계가 사적인 세계를 구분 짓는 데 반드시 필요한 요소처럼 인식되었다면, 베르메르에게 개인적인 세계는 이미 얻어진 것으로 우리 눈에 보이는 객관적인 내부 공간 속에 내재되어 있는 주관적인 내면을 표현한다. 테르 보르흐는 작품 속에 창문을 전혀 그려 넣지 않았고, 현관문 역시 소재로 사용된 적이 거의 없다. 이러한 측면에서 베르메르는 테르 보르흐와 유사하다고 할 수 있다. 하지만 두 화가 사이에도 차이점은 있다. 동시대의 다른 작가들은 테르 보르흐의 전형적인 인물상을 자주 인용하곤 했다. 테르 보르흐의 여인은 등을 보인 채 돌아서 있고, 그 의미는 해석될 수 없다. 이 간단한 자세에 의해, 인물의 내면성은 마치 작품의 비밀처럼 전달된다. 반대로 베르메르의 여인들은 어떠한 비밀도 없이 감상자를 향하고 있다. 빛을 받은 여인들은 보이지 않는 신비감으로 다가온다.

175

베르메르의 독창성은 작품과 감상자 사이에서 창출되는 개념과 표현 방식에서 찾아볼 수 있다. 작품의 주제가 무엇이던 간에, 주제가 겉으로 잘 드러나지 않는다 해도 베르메르의 작품은 다시 생각해 볼 가치가 있다. 따라서 베르메르가 말하고자 하는 것으로 되돌아와야만 한다. 단순하게 표현된 대상들은 빛 속에서 자신의 실체를 그대로 드러내지 않는다. 대상들을 제대로 파악하는 것은 불가능하며, 결국 베르메르가 보여주고자 하는 빛의 의미를 찾아야만 한다.

〈군인과 미소 짓는 여인〉 속에 나타난 강한 빛의 효과에 대해, 미술사학자 토레-뷔르거는 '빛은 작품 자체에서 발산되는 것처럼 보인다'고 말했다. 18세기부터 베르메르의 몇몇 작품은 이미 독특한 빛의 표현으로 인해 인정받고 있었다. 토레-뷔르거는 빛이 표현된 방식이 베르메르의 가장 특출한 능력이라고 평가했다. 베르메르는 의자의 뒷면, 창문 옆에 붙은 탁자 등 작품 속 곳곳에 빛을 그려 넣었다. 각각의 오브제 위에는 미광이 비추고, 공간의 분위기를 형성하는 빛의 반사광이 섞여 나타난다. 토레-뷔르거는 베르메르가 색의 조화를 이룰 수 있었던 것은 바로 빛에 대한 완벽한 표현 덕분이었다고 말했다. 베르메르는 렘브란트의 경우처럼 인위적인 것이 아닌, 자연에서와 같은 자연스럽고 정확한 빛의 효과를 얻어냈다. 자연스러움을 추구한 베르메르의 사실주의는 후세 비평가들의 좋은 평가를 이끌어냈다. 하지만 베르메르가 표현하고자 했던 극적인 의미를 부여하지 않은 자연스러운 빛은 17세기 당시 크게 인정받지 못했다. 한 세기가 흐르고 18세기가 되어서야 베르메르의 독특한 빛의 표현법이 가진 탁월성을 인정받게 된다. 한 비평가는 베르메르에게 이 빛은 종교적인 계시이며, 베르메르가 빛을 통해 이야기하고자 하였던 것은 종교적 진실과 소통하는 것이라고 주장하기도 했다.

이와 같은 학설은 작품이 그려진 해에 일어난 역사적 사실과 연관되어 있다. 이

주장은 베르메르의 작품을 이해하는 데 적당하지 못한 지나친 도상학적 의미를 담고 있지만, 타당성이 없는 해석은 아니다. 왜냐하면 빛을 '신의 상징' 혹은 '신의 형상'으로 믿어왔던 유럽의 오랜 전통을 무시해서는 안 되기 때문이다. 네덜란드 회화는 15세기부터 사실주의적이라고 간주되었지만, 17세기부터 종교적이고 신비스런 의미를 담기 시작했다는 당시의 흐름을 염두에 두어야 한다. 빛은 종교적인 상징뿐만 아니라, 역사적인 흐름 속에서 더욱 중요한 의미를 담기 시작했다. 17세기 최고의 천문학자 케플러는 자신의 과학적 연구와 병행하여 빛의 진정한 형이상학적 의미를 연구했다. 다비드 린드버그가 강조한 것처럼 케플러의 연구는 종교적이고 철학적인 다양한 의미를 고찰하고 있다. 케플러는 빛은 신의 이미지만을 상징하는 것은 아니며, 영혼의 근원으로써 정신적인 세계와 물질적인 세계를 이어주는 매개체로 자연의 법칙을 비추는 거울과 같은 존재라고 이야기했다. 따라서 신에 의해 무에서부터 창조된 빛은 신의 이미지를 모방한 상징이 된 것이다.

이쯤에서 케플러의 빛에 관한 형이상학과 베르메르가 그린 빛 사이에 존재하는 관계를 이야기하고자 한다. 베르메르가 작품 속 곳곳을 비추면서 찾고자 했던 빛의 형이상학적인 종교적 의미는 17세기의 화두였다. 카라바조와 렘브란트가 발전시킨 음영법*과는 달리, 베르메르의 빛은 고전적 일관성의 원칙을 지키고 있다. 화면 전체를 비추는 빛은 빛의 굴절로 만들어지는 색을 통해 화면을 만들어가고, 골고루 퍼져 있는 빛은 화면을 안정감 있는 균형 상태로 만들어 준다. 따라서 명암법을 통해 빛의 정신적이고 예술적인 역할에 대해 연구했던 거장 렘브란트가

* 대상의 형태를 관찰하여 밝은 부분과 어두운 부분의 대비 관계 및 그 변화를 파악하여 입체감 있게 표현하는 방법이다. 카라바조와 렘브란트는 대상의 고유색이나 윤곽선을 피하고, 빛과 그림자의 강약을 극단적으로 대비시켜 극적인 구성을 이루었다.

사용한 빛의 효과와는 극단적으로 대비되는 방식이라 할 수 있다. 외부의 공간과 내부의 공간 사이를 잇는 매개체인 현관을 사용하지 않았던 것처럼, 베르메르의 작품은 외부와 내부의 빛을 대비시키지 않았다. 렘브란트의 명암법이 명확한 종교적 의미를 가지고 있었다는 점에서 그와는 대조적으로 빛을 표현한 베르메르의 방식은 베르메르의 작품을 이해하는 근원이 된다. 정신적인 세계를 상징하는 하늘과 물질적인 것을 의미하는 땅 사이의 극단적인 상반관계를 포함한 형식상의 대비 위에서 렘브란트는 개신교의 미적 기준을 표현한다. 반대로 조화와 균형, 빛과 어둠의 뒤섞임은 베르메르의 미적 기준이 된다. 빛에 대한 형이상학적이고 정신적인 개념과 당시의 종교적인 변화의 흐름 속에서 베르메르는 렘브란트가 극적인 대비를 통해 나타내고자 했던 것들과 화해한다.

그렇다면 베르메르가 만들어낸 조화를 개신교와 맞섰던 가톨릭의 정신적인 낙관주의라고 해석할 수 있을까? 물론 이 질문에 대해 쉽게 혹은 단정적으로 답변을 내려서는 안 된다. 베르메르를 가톨릭 화가라고 단정짓는 것도 옳지 않다. 〈성녀 프락세데스〉와 〈신앙의 알레고리〉가 담고 있는 도상학적 의미는 주문을 받아 제작한 종교화라는 측면에서 해석되어야 할 것이다. 또한 가톨릭 신자였던 홀란드 화가들의 작품이 개신교 신자인 다른 대다수 화가들의 작품과 일반적으로 구별되는 점이 없었다는 사실도 염두에 두어야 한다. 그러나 가톨릭 화가들의 작품이 개신교 화가들의 작품과 크게 구분되는 점이 없다는 사실은 반대로 베르메르의 작품이 다른 화가들의 작품과는 다른 독창성을 가지고 있었다는 점에서 많은 궁금증을 야기시킨다. 베르메르식 구성은 당시의 다른 작가들의 것과 구별되는 아주 미세하지만 부인할 수 없는 일탈을 바탕으로 이루어졌기 때문이다. 그렇다면 이 일탈을 17세기 홀란드 안에서의 종교적 미학으로, 더 구체적으로 당시의 소수자였던 가톨릭의 미학으로 받아들일 수는 없는 걸까? 바로, 보이는 것과 보이지 않는 것에 대한

신비한 융합의 교리를 믿었던 가톨릭의 미학으로 말이다.

 사실, 이 가정은 상당히 부담스럽지만 그럴 만한 가치가 있다. 베르메르가 성 루가 길드에 등록하기 전에 가톨릭으로 개종했다는 사실은 가톨릭으로의 개종이 그가 살아가는 방식에 많은 영향을 주었을 것이라고 생각하게 한다. 더불어 그의 예술까지……. 베르메르가 스무 살의 나이에 가톨릭으로 개종하게 된 개인적인 이유에 대해서는 알려진 바가 없다. 그러나 개종의 배경이라 생각되는 몇몇 사건 들이 알려져 있다. 개종은 카타리나 볼네스와의 결혼을 위한 필요조건 중의 하나 였다. 하지만 두 사람의 결혼이 얼마나 진실했던가에 대해서는 의심할 필요가 없 다. 여기서 흥미로운 점은 바로 베르메르가 개종을 생각하게 된 조건이다. 이 결 혼이 가능할 수 있었던 것은 베르메르가 가톨릭 신자인 화가에게서 그림 수업을 받았기 때문이라고 생각된다. 베르메르를 연구한 학자들이 주장하는 많은 학설 중에서 이 가정이 가장 설득력 있다. 화풍이 유사해서라기보다는, 중산층의 평범 한 개신교 신자였던 베르메르가 어떻게 좋은 가문의 가톨릭 신자인 여인을 만나 결혼할 수 있었는지 설명할 수 있기 때문이다. 기술적인 습득을 마치고 이론적인 성찰을 이루어가는 도제 생활의 마지막에 가톨릭 신자인 화가의 아틀리에에서 받 은 교육은 적어도 가톨릭과 개신교 사이의 대립을 보여주는 차이점을 남겨야만 한다. 당시 홀란드를 뒤흔들고 있던 도상학적 대립에 의해, 작품 속의 종교적인 다양성은 정신적인 명상이라는 개인적인 영역 안에서 도상학적 의미의 사용에 대 한 쟁점과 연관되어 있었다. 공공적인 예배 장소에서 모든 종교적 이미지를 없애 버렸던 것처럼, 개신교도들은 가톨릭이 남긴 이미지의 정신적인 영향력을 거부했 다. 개신교도들의 정신적 수행의 근원은 과거 가톨릭의 방식에서 찾을 수 있지만, 17세기가 되면서 두 종교는 명확하게 구분되기 시작했다.

17세기 초, 리케엄 신부는 기도를 돕기 위한 종교화를 마련하여 옆에 마련해 두라고 신도들에게 설교를 했다. 설교는 전통적인 것이었다. 정신적인 계시를 물질적인 것으로 표현해낸 종교화의 도움을 받아 명상에 임하라고 설교하였고, 가톨릭 신자들에게는 내면의 이미지를 대신할 구체적인 이미지들을 곁에 두는 것이 또 다른 수행의 방법으로 인정되었다. 반대로 개신교도들은 수행을 하기 위해 따라야 할 안내자로서 성경이나 편지 같은 텍스트를 사용하기 시작했다. 글을 읽는 개신교도들의 수행법은 좀 더 내면적인 방식으로써, 가톨릭의 수행법과 구별되었다. 가톨릭이 눈앞의 종교화에 스스로를 투영시키는 방법을 택하며 환영을 보는 것과 같은 방식으로 그 안에 동화되고자 했다면, 개신교는 반대로 이미지에 자신을 투영하는 것이 아니라 자신의 영상 속에 글로 읽은 이야기를 적용시키고자 했다. 수행하는 개신교도들은 가톨릭과 같은 주제를 사용할 수 있었지만, 감각적이고 세부적인 것들을 상상하는 것이 아니라 글로써 구원의 말씀을 얻어 그것을 내면적인 것으로 만들어야 했다. 따라서 개신교가 정의한 감각의 우열 관계 속에서, 우상화의 우를 범하는 시각은 청각보다 열등한 감각이 된다. 반대로 가톨릭 신자들은 회화만큼 영혼 속으로 무엇인가를 달콤하게 침투시켜 각인시켜주는 것은 없다고 생각했다. 가톨릭은 회화가 가지는 정신적인 가치를 인정하고, 현실적으로 눈앞에 존재하는 잠재적인 이미지에 의한 힘의 가치를 강조했다. 이미지를 매개로 믿음의 진실성을 증명하는 기적을 나타나게 할 수 있다고 믿었다. 눈앞에 기적을 나타나게 할 수 있는 이미지의 잠재적인 능력을 믿은 가톨릭의 수행방식은 베르메르의 야망과 선택을 가능하게 만들어 줄 정신적인 근간이 될 수 있었을 것이다.

한 가지 추측을 해보자. 과연 베르메르는 신의 관용을 향한 사랑과 매력적인 카트리나 볼네스를 향한 사랑, 회화를 향한 사랑 등이 복잡하게 얽혀 있는 특별하고

신비스러운 '사랑' 때문에 개종을 한 것일까? 아니면 회화에 대한 자신만의 순수한 신앙심 때문이었을까?

역사적으로 이러한 추측을 명확하게 밝혀줄 어떠한 자료도 남아 있지 않다. 하지만 언뜻 보아 가장 베르메르의 작품 같지 않은 〈신앙의 알레고리〉 덕택에 질문에 대한 답을 찾아볼 수 있는 가능성은 남아 있다. 이러한 문맥 속에서 살펴보면, 〈신앙의 알레고리〉는 베르메르의 가톨릭 신앙과 회화에 대한 신앙심, 종교 등이 얽혀 있는 관계의 복잡함을 담고 있다고 할 수 있다.

〈신앙의 알레고리〉는 현재 많은 학자들이 주장하는 것처럼 '예술적 쇠퇴의 흔적'으로 인식되어서는 안 된다. 지금과 반대로 이 작품은 당시 이론적으로 야심차고 미학적으로 성공한 작품으로 인정되었다. 현대적인 시각에서 이 작품은 베르메르의 다른 작품들과 구별되는 예외적인 작품임에는 틀림없다. 에드워드 스노우는 〈회화의 알레고리〉에서는 성공적으로 표현된 것이 〈신앙의 알레고리〉에서는 제대로 표현되지 못했으며, 알레고리라는 주제 때문에 피할 수 없는 논쟁거리가 되고 있는 반기독교적인 이미지가 나타나 있다고 이야기한다. 이는 이치에 맞지 않는 해석이다. 장식미술에 대해 알고 있다면, 〈신앙의 알레고리〉의 독특한 특성을 좀 더 잘 이해할 수 있을 것이다. 장식미술이란 지나치게 손질되고 다듬어져 덜 생생한 느낌 혹은 차가운 느낌을 주는 회화를 말하며, 생각을 유발한다기보다 명확한 교훈을 있는 그대로 드러내는 외부적인 역할을 지닌 회화를 가리킨다. 주문을 받아 제작한 이 작품은 장식미술의 일종으로, '가톨릭 신앙의 알레고리'라는 제목으로 불리는 것이 더 정확하다. 회화에 대한 신앙심이 표현되지 않은 종교화이며, 더 정확하게는 가톨릭을 상징한다. 이 작품에 사용된 시선은 베르메르의 다른 작품들과 다르다. 이 차이점이 베르메르가 주문자의 요구에 맞춰 그림을 제작

했다는 사실을 확인시켜준다.

여인이 바라보고 있는 천정에 매달려 있는 유리구슬^{그림53}은 작품 속에서 특별한 의미를 지닌 상징물이다. 유리구슬은 작품이 만들어지는 두 번의 순간을 간결하게 요약해 표현한다. 바로 주문받는 순간과 우의적인 상징물들을 연관 지어 의미를 만들어가는 순간 말이다. 베르메르는 그림을 그리는 행위와 자신의 예술세계를 상징하는 의미를 유리구슬을 통해 표현하고자 했는데, 이로 인해 이 작품은 지나치게 과도한 도상학적 의미를 담고 있는 것처럼 보인다. 리파가 쓴 도상학에는 유리구슬이 소개되어 있지 않다. 하지만 베르메르의 창작물은 아니다. 1636년 출판된 헤시오스 신부의 책에는 유리구슬이 '신앙을 가진 인간 영혼의 무한함'을 상징한다고 정의되어 있다. 헤시오스 신부가 남긴 그림^{그림54}에는 '작은 구가 무한함을 담고 있는 것과 같이 신을 믿는 인간의 영혼은 가장 큰 세계보다 더 크다'라는 시가 덧붙여져 있다. 이와 같이 구는 이미 종교적 의미를 담고 있었다. 건축가이며 철학 교수였던 작품의 주문자는 자신의 원하는 의미의 명확한 전달을 위해, 이와 같은 상징물들을 조합해 줄 것을 요구했을 것이다.

그림 속에 나타난 구슬은 우의적인 것과는 상관없이 또 다른 하나의 의미를 나타낸다. 그것은 바로 작품 속 메시지가 전달되는 순간, 화가가 존재하고 있다는 것이다. 구슬이라는 가장 작은 공간 안에 화면 속에선 볼 수 없는 더 큰 공간을 보여주는 반사광을 정성스럽게 그려 넣으면서, 베르메르는 있어야 할 두 모티프를 생략했다. 우선 화실 안에서 그림을 그리고 있어야 할 화가 자신의 모습을 그리지

* 라틴어로 '덧없음', '무상함'을 나타내는 단어로 르네상스 말기에 등장해 17세기 바로크 시대에 회화의 한 장르로써 크게 유행했다. 해골, 거품, 촛불, 꽃 등 일시적인 것들을 등장시켜 삶의 유한성을 상기시키는 역할을 했다. 따라서 바니타스의 상징은 '죽음을 기억하라'는 중세적 도덕의 근대적 형태라 할 수 있다.

그림 53 〈신앙의 알레고리〉의 부분

않았다. 일반적으로 바니타스*를 의미하는 구에는 그림을 그리고 있는 화가의 모습이 비춰진다. 반사된 공간 속에서 화가의 모습이 제외되어 있다는 사실은 작품의 주제와 걸맞지 않았기 때문이며, 주문자의 요구에 의한 것으로 해석된다. 하지만 헤시오스 신부의 그림 속에 나타난 것과는 달리 십자가가 구에 반사되지 않았다는 사실은 설명하기 힘들다. 게다가 창살의 반사된 모습까지 그려 넣은 섬세함과 대조되어 십자가의 부재는 많은 궁금증을 자아낸다. 창살의 교차하는 모습은 십자가를 보다 효과적으로 보다 비밀스럽게 나타낼 수 있는 만큼, 창문에서 만들어지는 십자가 형태를 반사시킴으로써 세상의 구원자로서의 신의 전통적인 상징물을 대체하고 있는 것으로 해석할 수 있다. 십자가를 제외한 것은 조형적인 이유일 것으로 평가한다. 사실 창살로 만들어진 십자가 형태는 이 작품 안에서 유일하게 빛에 의해 강조되고 있는 부분이다. 이와 같은 가정은 베르메르가 조형적인 효과를 위해 가장 중요하다고 생각되는 상징물을 제외시켰다는 사실을 보여준다. 베르메르가 심사숙고하여 만들어낸 의미를 일반화하거나 축소해서는 안 된다.

Modicæ Fidei, quare dubitasti?
Matth. 14.

EMBLEMA XXVI.

———— *Capit quod non capit.*

Minimo exhiberi maximus potest mundus:
Pila parua cælos claudit intus immensos,
Capitque quod non concipit. Satis magna est,
Licet esse nobis mens putetur exilis,

그림 54 헤시오스 신부

1636년, 안트베르펜

십자가를 만드는 4개의 창문 중 하나를 가리면서, 베르메르는 창문이 십자가가 된다는 사실조차 쉽게 알아차리지 못하도록 했다. 반사된 창문의 모습은 화가가 빛의 강도를 조절하기 위해 닫아놓은 창문이 포함된 있는 그대로의 모습이다. 베르메르는 따라서 종교적인 작품의 주제를 돋보이게 만드는 최상의 빛의 효과를 얻기 위한 채광의 조건을 명확하게, 그러나 비밀스럽게 그려 넣은 것이다. 〈신앙의 알레고리〉는 다른 베르메르의 작품보다 빛의 대비가 강하게 나타나 있다. 카펫을 비추는 빛줄기는 신앙의 여신을 비추는 것과 다르다. 카펫 위의 쏟아지는 빛은 정신적인 공간을 비추기 위한 영혼의 빛이다. 하지만 그에 비해 어둡게 표현된 공간이 부정적인 의미를 담고 있다고 생각해서는 안 된다. 구에 반사된 공간 속에서 십자가를 제외시키면서, 베르메르는 의미를 약화시키는 것에 만족하지 않았다. 오히려 화가의 작업이 가지는 긍정적인 의미를 부각시키고자 했다. 앉아서 그림만 그리는 화가가 아니라 스스로 빛의 효과를 계산하고 조정하는 화가임을 드러낸 것이다. 따라서 구에 반사된 공간의 모습은 정신적인 작용으로써의 회화를 상징하며, 작품을 비추는 빛의 창조자로서의 화가를 의미한다. 더 나아가 화면 속 빛의 창조자인 화가는 보이지 않는다. 화가가 만들어낸 세상 안에 화가는 존재하지 않는다. 베르메르의 부재에 대해 많은 학자들은 나름의 해석을 내놓았다. 고윙은 베르메르의 부재가 화가 스스로의 계시라고 말한다. 에드워드 스노우는 〈회화의 알레고리〉를 예로 들면서 화가가 스스로를 표현하는 것은 자신을 공간 속에서 제외시키는 방식으로 이루어지며, 작품 속에서 볼 수 있는 것은 화가가 그곳에 없다는 사실뿐이라고 평가했다. 수수께끼 같은 베르메르의 작품 속 성격에 의해, 화가의 부재는 자신의 창조물에 대한 베르메르의 종교적인 애착을 느끼게 한다. 작품 속에서 보이지 않는, 자신이 창조한 세상 속에서 나타나 있지 않은 화가는 세상에 보이지 않는 기독교적 신과 동일시된다. 화가는 세상을 창조하고 빛을 비추며, 신비롭고 무한한 존재인 기독교적 신의 모습과 닮았다.

역사적인 접근은 베르메르가 창조한 회화에 대한 신앙심이 가톨릭적 신앙심으로 전이되었을 것이라고 가정할 수 있게 한다. 〈신앙의 알레고리〉를 통해서 작품의 주문자는 구원자의 상징과 함께 예술의 가장 정신적인 활동의 상징물이 공존할 수 있는 기회를 제공했다. 베르메르가 가톨릭 신자였다는 점 때문에 그를 거장이라 평가하는 것은 아니다. 홀란드 회화와 구별되는 베르메르만의 독창성이 그가 가톨릭으로 개종할 수밖에 없도록 만든 창의성 때문이라면, 이 작품은 그만큼의 의미를 가지고 있다.

레오나르도 다 빈치는 화가의 영혼이 신의 영혼으로 변화할 수 있다고 평가했다. 내면의 세계에서 화가의 야심을 되돌아보면서, 화가의 내면성을 신비로운 것으로 만들면서, 열정적인 색상으로 표현해 내면서, 베르메르는 감상자에게 신비한 경험을 통해 작품 속 접근할 수 없는 내면성을 공유하자고 말한다.

부록 I

장-루이 보두와이에

「신비스러운 베르메르」

『오피니언』지 1921년 4월 30일, 5월 7일, 5월 14일

I

현재 파리 주 드 폼 전시장에서 열리고 있는 홀란드 회화 전시의 가장 큰 기쁨은 〈델프트 전경〉과 〈젊은 여인의 얼굴〉, 〈우유 따르는 여인〉 등 암스테르담 국립미술관에 소장된 얀 베르메르의 작품 3점을 소개하고 있다는 것이다. 전시된 세 작품을 루브르에 소장된 〈레이스 짜는 여인〉과 비교하면서, 천재적인 화가라는 생각을 하게 된다. 이번 전시에 〈우유 따르는 여인〉보다 베르메르의 시적인 감성을 더잘 보여주는 〈편지를 쓰는 여인〉이나 〈열린 창가에서 편지를 읽는 젊은 여인〉이 소개되었더라면 더 좋았을 것이다.

베르메르의 작품에 대해 말하려는 지금, 예술작품이 우리에게 전해주는 감동을 말로 표현하려고 애쓰는 것이 얼마나 헛된 일인지 느끼게 된다. 베르메르는 주제와 표현을 하나의 것으로 묶어낸다. 그의 작품이 보여주는 힘은 많은 노력으로 만들어낸 색의 질감을 표현하는 방식에서 나오고, 이런 면에서 베르메르는 전형적인 화가일 수밖에 없다. 렘브란트나 와토의 작품에서 상상력은 현실적인 것과 공존한다. 렘브란트의 〈야경〉그림55이나 와토의 〈키테라 섬으로의 항해〉그림56는 우선서정적인 풍경으로 우리를 사로잡는다. 〈야경〉에 그려진 암흑 속을 걷는 군인의모습이나 〈키테라 섬으로의 항해〉에 나타난 이상향 속의 몽환적인 인물들은 음악이나 시로 표현할 수 있다. 하지만 베르메르는 아무 것도 꾸며내지 않았고, 어떠한 해석도 덧붙이지 않았다. 베르메르의 작품 속 구성은 가장 비밀스럽고, 철저히감춰진 방식으로 이루어져 있다. 암스테르담에 소장된 〈편지를 쓰는 여인〉이나 윈저성에 소장되어 있는 〈음악 수업〉은 마치 우연히 찍은 스냅 사진을 보는 듯한 느낌을 준다. 진정한 마술사는 상상이나 현실에서 벗어난 주제를 사용하여 환영과거짓으로 가득 찬 가정의 세계를 표현하지 않는다. 오히려 꾸미지 않은 소박한

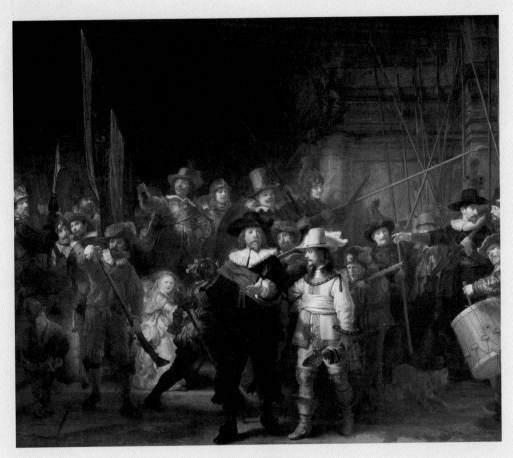

그림 55 렘브란트, 야경

1642년, 캔버스에 유채, 359×483cm

암스테르담, 국립미술관

그림 56 와토, 키테라 섬으로의 항해

1717년, 캔버스에 유채, 129×194cm
파리, 루브르 박물관

현실의 모습을 순순함과 고귀함, 웅장함과 신비함이 묻어나는 모습으로 변화시킨다. 이러한 인상은 마치 자연 앞에 선 듯, 혹은 인간과 대면한 듯 거부할 수 없는 것으로 자연스럽게 다가온다. 물의 푸른 빛을 인식하게 됐을 때, 만개한 꽃송이를 봤을 때, 손등을 덮고 있는 푸른 정맥을 보게 됐을 때, 지나치는 어린아이의 의미 없는 시선과 마주쳤을 때처럼 말이다.

베르메르에 대해 이야기하는 것은 묘사할 수 없는 순수한 감정의 본질을 이야기하는 것과 같다. 베르메르가 불러일으킨 찬탄은 사랑과도 같은 감정이며, 베르메르와 사랑에 빠진 이들은 모두 열정적이다. 따라서 우리는 베르메르와 아직 사랑에 빠지지 않은 이들이 사랑에 빠지고 싶은 욕망이 생길 수 있도록 권하고자 한다.

베르메르의 삶과 베르메르의 작품이 겪어온 변화는 베르메르의 천재성만큼이나 특별하다. 이 글의 바탕이 된 구스타프 반지프의 저서 『델프트의 베르메르』는 베르메르의 인생과 작품 세계를 알 수 있는 여러 이야기들을 담고 있다.

19세기 중반, 베르메르는 진가를 인정받지 못한 화가는 아니었으나, 많은 이들에게 알려진 화가는 아니었다. 렘브란트를 좋아했던 베르메르는 렘브란트가 거장으로 인정받았던 지난 200년 동안 미술사 속에서 제외되어 있었다. 1855년경이 되어서야 토레-뷔르거에 의해 미술사학자들의 관심을 끌기 시작했다.

프로망탱은 1875년 『옛 거장들』을 출간했다. 그는 메추를 포함한 20명의 작가들을 흥미롭게 이야기했으며, 폴 포터 한 사람을 소개하는 데만 15페이지나 할애했다. 하지만 베르메르에 대해서는 다음과 같은 간단한 글만을 남겼다.

"반 데르 메르는 프랑스에는 거의 소개되지 않은 작가이다. 현실적인 작품이 발달한 홀란드에서조차 기이한 관찰자의 시선을 가지고 있다고 평가되는 점에서, 홀란드 회화의 특성에 대해 알고자 한다면 그의 작품을 살펴보는 것도 나쁘지 않다."

유럽의 박물관과 개인 컬렉션에 베르메르의 서명이 담긴 작품들이 소장되어 있었음에도 불구하고 300년 가까이 베르메르의 서명은 수집가나 박물관 연구원의 흥미를 끌지 못했다. 오히려 베르메르의 작품은 갤러리의 명성을 높이기 위한 유명한 작가들의 작품으로 분류되기도 했다. 현재 헤이그에 소장되어 있는 〈디아나와 일행〉그림57은 오랫동안 니콜라스 마스의 작품으로 간주되었으며, 데 호흐는 200년 동안 〈열린 창가에서 편지를 읽는 젊은 여인〉의 작가였다. 베르메르의 다른 작품도 렘브란트나 메추 등 유명한 작가의 것으로 여겨졌다. 오랫동안 일반적으로 범해져 온 오류는 화가들에게도 지식인들에게도 수치스러운 일이다. 감정이 이끄는 대로 작품을 느낄 수 있는 사람이라면 베르메르의 작품이 이름을 빌려준 작가들의 작품과 어딘가 달리 독특하다는 것을 알아차렸을 것이다. 하지만 1850년 이전에는 이와 같은 느낌만 있었을 뿐, 미술사적으로 확인된 것은 없었다. 작품에 나타난 능숙함, 조화로움과 함께 작품에서 느낄 수 있는 풍부한 감성은 베르메르만의 것이다. 우리는 쉽게 렘브란트나 프란츠 할스, 고야, 들라크루아의 모작을 만들 수 있다. 하지만 베르메르의 모작을 만든다는 것은 거의 불가능해 보인다. 또한 베르메르의 작품 앞에서 작가를 알아내기 위해 많은 시간을 보낸다는 것도 불가능해 보인다.

베르메르의 일생을 따라가보자. 베르메르는 1632년 델프트에서 태어났다. 베르메르는 스물한 살이 되던 해 델프트에서 카타리나 볼네스와 결혼했다. 델프트

그림 57 디아나와 일행

1655-1656년, 캔버스에 유채, 98×105cm
헤이그, 마우리츠호이스 왕립미술관

화가조합의 책자는 베르메르를 회원으로 받아들인 것이 1653년이라고 기록하고 있으며, 1662년과 1670년 조합 최고위원으로 선출되었다는 사실을 확인시켜준다. 베르메르는 1675년 12월 13일 델프트에서 죽었다. 당시 사망 기록에는 8명의 미성년 자녀를 남겼다고 적혀 있다.

반지프의 주장에 따르면, 베르메르는 단 한 번도 델프트를 떠나지 않았다. 빛이 가득한 조용하고 자그마한 도시는 베르메르에게 영감을 주는 원천이었다. 전쟁이 일어나기 전 피가로에 발표된 눈에 띄는 기사 한 구절을 읽어보자.

"델프트는 홀란드에서 가장 독특한 인상을 풍기는 도시 중의 하나이다. 여기서 우리는 마치 조개껍질 같은 깊고 부드럽고 광택이 흐르는 검은색, 혹은 아스팔트와 같은 검은색, 해조류를 닮은 흥건한 검은색을 볼 수 있다. 수로는 마치 화려한 옛 도자기를 보는 것처럼 환상적인 느낌으로 노란색, 초록색, 파란색을 반사한다. 흰색은 순수한 흰색이 아니다. 노릇노릇 잘 구워진 빵의 색, 혹은 상앗빛과 같은 황금빛을 띤다. 소박한 현실이 만들어내는 이 풍부한 색감은 고귀한 질감을 가진 이미지를 떠올리게 한다."

베르메르는 평생 자신의 고향을, 자신이 살던 구역을, 더 좁게는 자신의 작업실을 떠나지 않았다.

베르메르가 렘브란트의 제자였다고 말하기도 한다. 그러나 확인할 어떠한 자료도 남아 있지 않으며, 위대한 분석가와 위대한 계시자 사이에서 어떠한 공통점도 찾을 수 없다. 주 드 폼 전시에 소개된 카렐 파브리티위스가 베르메르의 스승이라는 설도 있다. 그의 작품은 렘브란트의 작품보다는 베르메르의 작품과 유사하다

고 할 수 있겠지만, 베르메르의 화풍은 전혀 찾아볼 수 없다. 파브리티위스는 1654년 34살의 나이로 급작스럽게 세상을 떴다. 베르메르보다 12살 많았으므로, 1653년 화가조합에 들어간 베르메르가 가르침을 받았을 수 없다. 이에 대해 반지프는 파브리티위스가 베르메르에게 충고를 해주는 친구로서의 역할을 했을 것이며, 렘브란트의 화풍에 푹 빠져 있던 파브리티위스를 통해 간접적으로나마 렘브란트의 화법을 익힐 수 있었을 것이라고 해석했다. 아마도 베르메르에게 미술의 기본을 가르쳐 준 사람은 레오나르트 브라메르였을 것이다. 렘브란트가 그를 모델로 초상화를 그릴 만큼 그는 친한 친구였다. 베르메르가 도제 생활을 시작한 1647년, 51살의 브라메르는 프랑스와 로마 여행을 마치고 델프트로 돌아와 있었다. 그러니 브라메르가 베르메르의 스승이라는 가정은 설득력이 있다. 그러나 베르메르가 렘브란트의 영향을 받았다는 사실을 입증하는 것은 중요하지 않다. 오히려 베르메르가 렘브란트의 절대적인 영향을 받지 않았다는 사실이 행운처럼 느껴진다.

베르메르가 가난한 삶을 살았다는 것도 알고 있다. 스물한 살에 성 루가 길드에 입회하면서 장인이 된 베르메르는 회비를 낼 여력도 없었다고 한다. 그는 삼 년 후에야 회비를 지불할 수 있었다. 이 사실을 통해 베르메르가 그 당시에도 인정받는 화가였음을 확인할 수 있다. 1665년 발표한 여행기에서 발타자르 몽코니는 어느 빵집 주인이 베르메르의 작품을 사기 위해 600플로린을 지불했다고 적은 바 있다.

델프트에서 얻은 명성은 베르메르가 죽은 후에야 외부로 퍼져나갔다. 베르메르가 죽은 지 21년이 지난 1696년 발간된 암스테르담 경매 책자에는 21점의 베르메르 작품이 담겨 있다. 이 때 175플로린에 팔린 〈우유 따르는 여인〉은 1907년에는 50만 플로린의 가치를 지니게 된다. 1696년 72플로린에 팔린 〈델프트 거리〉는 얼

마 전 암스테르담에서 350만 프랑에 거래되었다. 이 카탈로그에는 현재 주 드 폼에 전시 중인 걸작 〈젊은 여인의 얼굴〉도 포함되어 있는데, 이 작품은 36플로린에 거래되었다. 루브르에 소장된 〈레이스 짜는 여인〉은 당시 28플로린에 거래되었으나, 1813년에는 84프랑, 1817년에는 501프랑, 1851년에는 365플로린에 거래된 기록이 남아 있으며, 1870년 루브르가 1270프랑에 사들인다.

쓸모없는 정보를 늘어놓은 것으로 생각하지 않기를 바란다. 이러한 기록은 수집가들의 변덕스러움과 나태한 취향을 보여주는 역할을 하기 때문이다. 이름 없는 작가의 명작을 찾으려는 노력은 하지 않고 거장의 이름이 담긴 비싼 그림만을 모으려는 수집가들의 어리석은 허영심은 지금도 계속되고 있다. 그래서 베르메르의 소박한 그림 한 점이 박물관의 보석이 된 현재의 상황은 우리에게 특별한 기쁨을 전해준다.

뷔르거를 시작으로 지식인들은 베르메르 작품집을 만들기 위해 애써왔다. 그 핵심은 1696년 경매에 출품된 21점의 작품이다. 이 21점의 작품 중에서 19점은 베르메르의 것으로 확인되었다. 이 외에도 17점의 작품이 베르메르의 것으로 확인되면서, 현재 37점의 작품이 남아 있는 것으로 알려져 있다.

다음 번에는 작품 속에 담긴 독특하고 깊이 있는 그 무언가를 찾아 이야기를 해보도록 하자.

II

베르메르의 작품은 주제가 있는 그림, 풍경을 그린 그림, 실내의 인물을 그린 그림, 초상화 등 크게 네 그룹으로 나뉜다.

주제를 가진 그림은 〈여자 뚜쟁이〉, 〈디아나와 일행〉, 〈마리아와 마르타의 집에 있는 예수〉 그리고 〈신앙의 알레고리〉 등 네 작품이며, 그 주제 또한 다양하다.

당시 홀란드 화가들의 작품과 유사한 방식으로 술집의 모습을 담은 〈여자 뚜쟁이〉는 1656년 완성되었다. 베르메르는 당시 스물네 살이었고, 따라서 이 작품은 베르메르의 초기작 중 하나라 할 수 있다. 반지프는 이 작품에 나타난 미묘한 감성과 명확하게 드러난 영혼, 독특한 구성을 통해 보여준 베르메르의 솜씨는 당시의 어떤 화가와도 비교할 수 없는 순수함과 고귀함을 만들어내며, 베르메르는 우리가 아는 한 최고의 재능을 가진 화가라고 평가한다. 〈여자 뚜쟁이〉 안에는 경탄할 만한 무엇인가가 들어 있다. 테이블을 덮고 있는 동양풍의 카펫과 베르메르풍 그림 속 젊은 여인의 특징을 보이는 머리장식을 단 여인의 얼굴은 보는 이로 하여금 경탄을 불러일으킨다. 다른 화가들에 의해 수백 번 그려진 이 주제를 선택한 베르메르는 이 작품을 통해 아직은 완성되지 않은 자신만의 화풍을 시도했다. 베르메르의 초기작으로 생각되는 〈디아나와 일행〉과 〈마리아와 마르타의 집에 있는 예수〉는 이제 막 꽃을 피우려 하는 불안정한 천재성의 흔적을 보여준다.

〈디아나와 일행〉은 베르메르가 살던 시절 그려지던 같은 주제의 작품들과 전혀 유사하지 않다. 현대적이고 비범한 감성이 살아 있다. 코레지오나 프루동, 코로 혹은 드가의 초기 시절 작품을 보는 듯하다. 어떤 홀란드 화가도 이처럼 우아한

형태와 억제된 감정을 잘 조화시켜 표현하지 못했다. 석양이 지는 풍경 속의 다섯 여인은 고대 여인과 같은 복장을 하고 있다. 노란 치마를 입은 디아나는 화면의 중앙부에 옆으로 돌아앉아 있다. 디아나 앞에 무릎을 꿇고 있는 여인은 루브르에 소장되어 있는 렘브란트의 작품 〈밧세바〉^{그림58}에 나오는 하녀와 같은 자세로 디아나의 발을 씻겨준다. 디아나 옆에 앉은 또 한 여인은 물에 발을 담그고 있으며, 그 뒤로 등을 보이며 돌아선 나체의 여인과 검은 옷을 입고 있는 신비스러운 여인이 그려져 있다.

이탈리아에 한 번도 가보지 못한 델프트의 화가가 이러한 그림을 그릴 수 있었다는 것은 당시의 상황에서는 거의 불가능한 일이다. 우리는 로마에서 브라메르가 가져온 판화를 보고 베르메르가 영감을 얻었을 것이라고 추정한다. 이 그림을 그리기 바로 전 베르메르는 자신의 천재성을 미처 다 발휘하지 못한 〈여자 뚜쟁이〉를 완성했었다. 베르메르는 아직까지 자신이 나아갈 바에 대한 확신을 가지지 못한 상태였다. 이탈리아풍의 아름다운 신화이야기는 베르메르를 매혹시키기에 충분했다. 아마도 신화의 이야기를 표현해 보고 싶었던 모양이다. 신화 속 여인들의 모습은 자신이 인식하지 못한 시적인 기질의 영향으로 매우 감성적으로 표현되었다. 디아나를 그리는 동안에도 베르메르는 이 새로운 경험에 대해 겁내고 주저했던 것으로 보인다.

종교적인 주제를 다룬 〈마리아와 마르타의 집에 있는 예수〉는 스코틀랜드에 소장되어 있다. 이 작품을 통해 베르메르는 자신이 살고 있는 친숙한 현실의 세계에 한발 더 다가선다. 예수에게 빵을 대접하는 마르타는 이후 베르메르가 창조한 모든 하녀들의 모델이다. 마르타에게 조형적인 의미를 부여하면서, 베르메르 스스로 잔잔한 실내 풍경이 자신의 취향과 맞는다는 것을 알아차린 듯 싶다.

그림 58 렘브란트, 밧세바

1654년, 캔버스에 유채, 142×142cm

파리, 루브르 박물관

이후 베르메르는 한 번 더 종교화에 도전한다. 전쟁 전 헤이그 박물관에서 볼 수 있었던 〈신앙의 알레고리〉에 대해서 살펴보도록 하자. 이 작품은 분명히 앞서 언급한 두 작품보다 늦게 그려졌다. 베르메르의 부드럽고 완벽한 화법은 그의 작품 중 가장 아름다운 실내 풍경을 만들어 냈으며, 이후 그의 작품에서 흔히 사용된 카펫과 의자, 바닥의 타일과 같은 소재들을 작품 속에서 만날 수 있다. 수수께끼같이 복잡하고 어두운 이 작품을 묘사하지는 않겠다. 이 작품을 그리는 동안 베르메르는 이탈리아 판화의 영향에서 완전히 벗어나 있었다. 베르메르가 카펫과 타일 등 애착을 가졌던 소재를 희생시켜 뱀과 술잔, 지도와 유리구슬을 든 신약 속 비장한 여인을 등장시킨 것은 마치 불청객을 만난 듯 예상 밖이라 할 수 있다.

베르메르의 풍경화는 델프트의 모습을 그린 두 점이 전부이다. 그중 한 점은 현재 주 드 폼에 전시되어 있다. 화가는 카메라로 찍은 듯 야외의 풍경을 그대로 옮겨왔다. 따라서 이 작품의 모작은 마치 여러 장 뽑은 사진 중 한 장처럼 느껴지기도 한다. 원작을 보기 전에는 그저 그런 복사화처럼 여겨졌을 뿐이다. 하지만 한 번이라도 원작과 마주하게 되면 색이 만드는 환상적인 분위기에 매료되고 만다. 화면 앞쪽으로 넓게 펼쳐진 금빛이 도는 붉은 모래사장과 파란 앞치마를 두른 여인이 만들어내는 조화롭고 평안한 분위기는 눈길을 잡아끈다. 아무런 정보 없이 한 부분만을 떼어놓고 본다면, 도자기를 보고 있다고 착각할 만큼 정박된 거룻배와 낡은 느낌이 살아 있는 벽돌집도 섬세하게 표현되어 있다. 특히 마을을 내려다보는 넓은 하늘은 끝없이 펼쳐진 광활한 느낌을 그대로 전달한다. 마치 기차 안에 갇혀 한참을 이동한 후 도착지에 내려서 느끼는 신선함과 같이 그 고장의 향기와 기후까지 느낄 수 있다. 베르메르의 〈델프트 전경〉은 기후가 가지는 시적인 느낌을 가장 잘 표현한 그림 중의 하나일 것이다. 이 작품을 감상한 후에는 인상파 화가들의 작품이 얼마나 무기력하고 어수선한지 느끼게 될 것이다.

하지만 풍경화는 베르메르가 가진 천재성의 깊이를 모두 드러낸 장르가 아니다. 베르메르의 걸작은 바로 실내 풍경을 그린 작품들이다. 실내 풍경화라는 구분이 얼마나 불완전하고 충분하지 못한지 알아보자. '장면'이라는 단어에는 동적인 의미가 포함되어 있다. 하지만 베르메르의 작품 속에서는 대부분 아무 일도 일어나지 않는다. 오히려 우리는 움직임 없이 평온한 인물들과 풍부한 색감이 만들어내는 대비 효과에 높은 평가를 내린다.

베르메르의 작품 중 가장 중요한 작품은 무엇일까? 바로 암스테르담 국립미술관에 소장되어 있는 〈편지를 읽는 푸른 옷의 여인〉이다. 지도가 걸린 흰 벽 앞에 푸른 옷을 입은 한 여인이 서 있다. 여인은 좌측에서 들어오는 빛을 향해 돌아서 편지를 읽고 있다. 윈저성의 〈음악 수업〉 역시 베르메르의 걸작 중 하나다. 왼쪽 창을 통해 빛이 들어오는 네모난 방 안 오른쪽에는 카펫이 덮인 탁자와 의자 하나, 반만 보이는 첼로가 그려져 있다. 그 뒤로 벽에 기대어 있는 클라브생* 앞에 선 한 여인과 묵묵히 그녀를 바라보고 있는 한 남자가 있다. 클라브생 위에 있는 거울은 여인의 얼굴을 보여준다. 〈버지널 앞에 선 여인〉 속에서도 역시 여인은 악기 위에 손을 올려놓은 채 서 있다. 옆으로 돌아선 여인은 얼굴을 돌려 화가를 바라보고 있다. 〈진주 목걸이를 한 여인〉 속에서도 주인공은 여전히 흰 벽을 배경으로 옆으로 돌아서 있다. 베르메르의 많은 작품이 이처럼 같은 배경 속에서 같은 포즈를 취한 여인을 소재로 한다.

〈연애편지〉도 그중 하나인데, 이 작품은 〈회화의 알레고리〉와 함께 가장 대범하고 자유스런 구도를 가진 작품으로 평가받고 있다. 화가는 좀 더 어둡게 표현된

201

* 피아노의 전신인 건반 악기로, 버지널이라고도 불린다.

첫 번째 방 안에서 그림을 그렸을 것이다. 문과 멀지 않은 곳에 앉은 화가의 오른쪽에는 걷힌 커튼이, 왼쪽에는 문이 그려져 있고, 안쪽 방으로 이어지는 문틀에는 빗자루와 신발 한 켤레가 바둑판 무늬 바닥 위에 놓여 있다. 왼쪽에서 들어오는 빛은 화가를 보고 앉은 여인을 환하게 비추고 있다. 만돌린을 연주하던 여인은 하녀가 전해주는 편지를 받기 위해 연주를 중단한 것으로 보인다. 두 여인의 발 밑에는 레이스 천이 담긴 바구니가 놓여 있고, 여인들의 뒤로는 벽난로와 두 액자가 그려져 있다.

유사한 묘사를 계속하는 것은 헛된 일이다. 하지만 이러한 묘사를 통해 베르메르 작품 속에 나타난 단조로운 인상을 잘 이해했기를 바란다. 왜냐하면 이 단조로움은 베르메르의 작품을 구성하는 단단한 토대이기 때문이다. 베르메르의 특기는 바로 단조롭고 편안한 분위기를 평화롭게 그려내는 것이다.

III

우리는 베르메르가 제한된 주제 속에서 보편적인 아름다움을 찾아낸 유일한 화가라고 생각한다. 분명 실내 풍경을 다룬 다른 화가들도 있었다. 하지만 베르메르의 작품과 샤르댕의 작품을 비교하는 경솔함을 범하지는 않을 것이다. 샤르댕은 변화 없는 일관된 모습을 고집하다가 곧 균형을 잃고 말았기 때문이다. 제한된 주제를 사용한 베르메르의 작품을 감상할 때, 우리는 주제가 무엇인가에 대해 생각하기보다는 주제를 표현한 방법에 대해 생각하게 된다.

가장 일상적이고 가장 평범한 장면을 표현하면서, 베르메르는 과연 어떤 방법으로 작품을 보는 이에게 신비스럽고 특별한 감정을 불러일으켰던 것일까? 미켈란젤로나 푸생, 들라크루아 등 거장이라 불리는 화가들의 작품은 우리에게 현실에서 벗어날 것을 강요하며, 그들의 힘은 허구를 바탕으로 한다고 할 수 있다. 시스틴 성당의 천정화나 꽃의 여신이 사는 왕궁, 아폴론 등 화가들이 창조한 세상은 상상 속의 공간일 뿐이다. 이와 같은 상상의 힘은 베르메르의 작품 속에서는 찾아볼 수 없다. 베르메르에게 색은 물질적인 언어인 동시에 이상적인 언어였다. 현실을 벗어남과 동시에 작품들은 의미의 집합체가 되는 것이다. 노란색과 푸른색은 등장인물의 위엄을 상징한다. 베르메르에게는 색이 진정한 극적 요소이다. 빛의 효과와 색을 섞어가면서 색에 역할을 부여한다. 왈터 패터는 모든 색은 자연적인 소재의 매력적인 특성일 뿐 아니라, 자연적인 소재를 정신적인 것으로 변화시킬 수 있는 일련의 정신작용이라고 정의했다. 우리는 이와 같은 정의를 그대로 베르메르에게 적용시킬 수 있다.

베르메르는 색이 상상을 불러일으키는 유일한 요소가 되도록 한 유일한 화가라고 단언할 수 있다. 아무도 정신적인 작용에 흥미를 갖게 만드는 색의 효과를 제약하는 방법을 알지 못했다. 베르메르는 가장 사랑스럽고 가장 정교한 방법으로 마법과 같이 색을 다루면서 정신적인 작용을 얻어냈다. 그곳에는 베르메르의 인내심과 정교함이 녹아 있다. 대부분의 현대 화가들은 회화를 스케치와 같은 상태로 남겨두면서 색과 빛의 역할에 주목하고 있다. 하지만 베르메르는 마치 공예품을 만들 듯이 작품을 완성시킨다. 〈레이스 짜는 여인〉이나 〈우유 따르는 여인〉을 바라볼 때 세부적인 것 하나에만 관심을 집중시켜보자. 그 순간 우리는 회화 앞에 있다는 사실을 잊고, 귀중한 보석을 담은 유리 벽 앞에 서 있는 듯한 착각에 빠지게 될 것이다.

베르메르의 작품 속에 나타난 색과 재질감은 감성적인 욕구를 충족시켜 준다. 색과 질감에 대한 호기심은 곧 작품에 대한 만족감으로 나타난다. 베르메르가 사용한 색상은 오랜 인내심을 통해 매끄러운 표면에서 아름답게 빛난다. 베르메르의 열정과 정교할 정도의 섬세함에도 불구하고, 작품 속의 색은 자연스럽다. 우리는 우선 대상의 소재가 무엇인지에 대해 생각하게 되고, 그것을 어떻게 표현했는지 살펴보게 된다. 이러한 과정을 거치고 나면 베르메르 작품 속의 색들은 꽃봉오리나 과일과 같은 자연 속의 생생한 대상을 떠올리게 만든다. 그러고는 마침내 대상이 지닌 본질에 도달하게 된다.

베르메르의 특이성 중의 하나는 바로 붉은색을 거의 사용하지 않았다는 점이다. 대상의 본질은 노란색, 푸른색 혹은 황토색으로도 표현될 수 있다. 대상의 본질까지 드러내기 위한 베르메르의 노력이 묻어나는 질감표현은 마치 반들반들한 표면을 볼 때의 느낌, 혹은 상처 위에 약을 덧바른 것과 같은 두터운 느낌과 닮았다. 말로 그 느낌을 표현할 수밖에 없는 지금, 베르메르 작품을 설명하는 것은 너무 어려운 일이다. 아무튼 이와 같이 질감과 본질이 이어지는 대응은 베르메르가 다른 화가들과 구분되는 특징 중의 하나에 불과하다.

베르메르의 탁월한 솜씨라고 한다면 무언가를 재현하는 능력이 아닌, 창조하는 능력이다. 베르메르의 작품 안에는 빛과 어둠이 만들어내는 비정상적이거나 환상적인 효과가 나타나 있지 않다. 오히려 밝은 빛은 화면을 전반적으로 비춘다. 여기에는 렘브란트가 말하는 명암의 효과나 벨라스케스가 말하는 활발한 효과, 할스가 만든 편평한 효과는 나타나 있지 않다. 화려한 색과 빛의 효과로 유명한 프라고나르의 작품은 들쭉날쭉 복잡한 꽃다발과 닮았다. 반대로 베르메르의 작품은 가득 찬 꿀 한 잔과 닮았다. 베르메르의 작품과 비교하면 모든 거장들은 작품 속

에서 자신의 기교와 허영심, 천박함을 드러내려 애쓰는 것 같다. 한발 물러선 듯 신중한 베르메르의 태도는 자신이 알고 있는 것과 행한 일을 감춘다. 베르메르의 야망은 표면에 붓의 흔적을 남기지 않기 위해 칠하고, 또 칠하는 자동차 도색가처럼 화가의 흔적을 말끔히 지우고자 하는 것이었다. 따라서 색의 모든 의미는 서로 혼합되어 만들어지는 것이 아니라 겹쳐짐으로 인해 만들어진다.

이제 베르메르 작품 속의 인물들을 살펴보자. 초상화를 제외한 작품 속 인물들은 화가와 관람자의 존재에 대해 알지 못하는 듯하다. 〈버지널 앞에 선 여인〉은 이 규칙을 깨는 유일한 작품이다. 작품이 지닌 아름다움에도 불구하고, 우리를 향한 여인의 시선 때문에 여인들의 옆모습 혹은 뒷모습이 그려진 다른 작품들만큼의 감동을 느낄 수 없다. 〈연주회〉나 〈음악 수업〉 속에는 놀라운 시적 감성이 화면 전체에 나타난다.

외부세계와 차단하고 자신만의 세계에 머물고자 하는 욕구를 베르메르는 강한 방식으로 표현했다. 베르메르 자신의 모습이 그려진 유일한 작품에서조차 화가는 외부세계에 등을 돌리고 앉아 그림을 그리고 있다. 그는 자신의 얼굴을 전혀 드러내지 않았다. 우리가 이야기하고 있는 작품은 바로 비엔나에 소장되어 있는 〈회화의 알레고리〉이다. 그의 영혼이라고 할 수도 있을 만큼, 베르메르의 예술세계가 모두 이 작품 속에 녹아들어 있다고 해도 과언이 아니다. 화면 앞쪽으로는 베르메르가 즐겨 그리던 카펫과 의자, 테이블이 그려져 있다. 가구와 소품들은 모두 역할 없는 단역배우일 뿐이다. 크림색의 벽 앞에는 화가의 딸이라고 생각되는 눈을 지그시 감은 모델이 서 있다. 현재 주 드 폼에 전시되어 우리의 가슴을 뛰게 하는 〈진주 귀고리 소녀〉의 주인공과 동일 인물이다. 그녀는 뮤즈와 같이 보이기 위해 치마에 천을 덧둘렀다. 우의적인 상징물로 보이는 책과 트럼펫을 들고 있는 그녀

는 어설프게 만들어진 월계수 화관을 머리에 썼다. 유명한 지도가 그녀 뒤의 벽에 걸려 있고, 언제나처럼 빛은 왼쪽에서 쏟아져 들어온다. 우리에게 등을 돌린 채, 베르메르는 그곳에 앉아 그림을 그리고 있다. 베르메르가 어떤 옷을 입었는지는 알 수 있지만, 그의 얼굴은 베르메르의 삶과 같이 드러나 있지 않다. 이중의 알레고리 앞에서 우리는 만약 베르메르가 미술사 속에서 200년 동안이나 잊혀졌던 불행만 없었다면, 이미 영광의 정점에 도달해 있었을 것이라고 생각하게 된다.

부록 II

워싱턴 내셔널 갤러리의
〈붉은 모자를 쓴 젊은 여인〉에 대하여

워싱턴 내셔널 갤러리에 소장된 〈붉은 모자를 쓴 젊은 여인〉^{그림59}은 특별한 영예를 누리고 있으며, 화가의 천재성을 가장 함축적으로 보여주는 작품이라고 평가받고 있다. 〈레이스 짜는 여인〉보다 작은 23×18cm의 화면은 베르메르의 다른 작품과도 구별되는 특별한 생동감으로 가득 차 있다. 이 작품을 본문에서 다루지 않은 것은 이 작품이 현재 논쟁의 대상이 되고 있기 때문이다. 베르메르를 둘러싼 '위험한 운명'에 대해 짧게나마 소개하는 것이 나을 것이다.

작품의 진위에 대한 첫 번째 의구심은 1950년 스윌렌에 의해 제기되었다. 이후 1975년 알버트 블랑케르트는 좀 더 밀도 있는 논증을 시도했고, 다음과 같은 다섯 가지 이유를 들어 베르메르의 작품이 아닐 것이라고 주장했다.

첫째, 기술적인 면에서 이 작품은 베르메르의 화법과 다른 독특한 화법으로 그려졌다. 이 작품은 워싱턴 내셔널 갤러리에 소장되었다가 베르메르의 작품이 아니라고 밝혀진 〈플루트를 쥔 젊은 여인〉^{그림60}과 마찬가지로 목재 패널에 그려진 흔치 않은 작품이다. 또한 전에 있던 작품 위에 덧그린 유일한 그림이다. 방사선을 통해 렘브란트풍의 초상화가 그려져 있었다는 사실을 확인할 수 있었다.

둘째, 스냅사진과 같은 이미지는 베르메르가 통상적으로 사용하던 방식과 일치하지 않는다.

셋째, 소매와 사자 머리를 표현한 방식은 베르메르의 기법과 유사하지만, 소매에 나타난 그림자와 빛이 교차하는 기법이 베르메르의 방식과 다르다. 빛을 표현하는 솜씨가 뛰어났던 베르메르의 것과 비교해 볼 때, 빛에서 그림자로 넘어가는 부분이 섬세하게 처리되지 못했다는 점에서 베르메르의 작품이라고 보기 힘들다.

그림 59 붉은 모자를 쓴 젊은 여인

1668년경, 패널에 유채, 23×18cm

워싱턴, 내셔널 갤러리

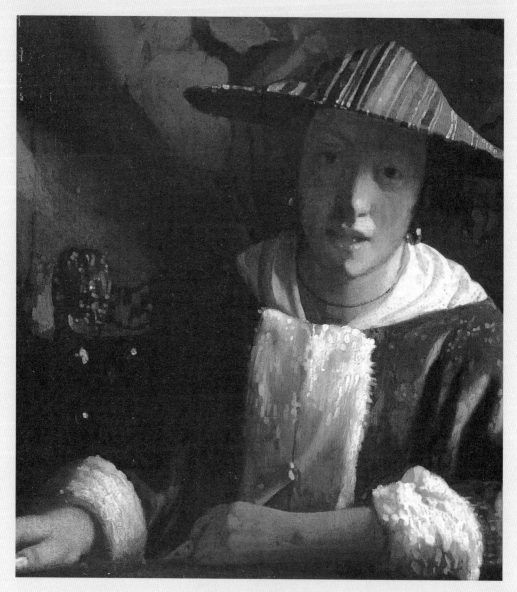

그림 60 플루트를 쥔 젊은 여인

1665-1670년, 패널에 유채, 20×18cm
워싱턴, 내셔널 갤러리

넷째, 주인공의 배치가 사자 머리의 위치와 어긋난다. 젊은 여인의 자세로 보아 여인은 사자 머리로 장식된 의자에 앉아 있는 것으로 보인다. 그러나 의자 등받이의 사자 머리 방향은 여인이 앉아 있는 방향과 일치하지 않는다. 베르메르의 작품에서는 이와 같은 실수를 찾아볼 수 없다. 또한 원근법에서 벗어나 지나치게 가깝게 그려진 사자 머리는 거의 완벽에 가까운 방식으로 공간을 표현하는 베르메르가 저지른 실수라고 보기 힘들다.

다섯째, 모자의 질감이 살아 있지 않다는 점도 '실제와 같은 명확함'을 추구했던 베르메르의 방식과 다르다.

블랑케르트가 논거로 든 이 다섯 가지 모순은 이 작품이 베르메르의 작품이 아니라는 것을 증명한다. 베르메르의 작품에서 영감을 얻었던 18세기부터 19세기 초까지의 많은 화가들 중의 한 명이 그린 작품일 것으로 추측된다.

1977년 이후 아서 휠록은 블랑케르트의 논거를 반박하기 시작했다. 특히 기술적인 측면에서 볼 때, 이 작품은 베르메르의 것이라고 주장했다. 화학적 분석과 현미경은 채색에 사용된 색소가 17세기의 것이며, 특히 빛이 강하게 비춰진 부분에서 사용된 기법은 〈연주회〉나 〈저울질하는 여인〉에서 관찰할 수 있는 베르메르의 기법과 유사하다고 주장했다.

이 주장은 많은 반향을 불러일으켰지만 옳은지에 대해서는 확신할 수 없다. 우선, 블랑케르트의 논거 중 바닥에 그려진 또 다른 그림의 존재를 상기해보자. 17세기 색소는 그 전에 그려졌던 렘브란트식 그림에서 나온 것일 수 있다. 〈붉은 모자를 쓴 젊은 여인〉과 〈저울질하는 여인〉 사이의 화법 비교는 그다지 설득력이 없

어 보인다. 저서 『원근법, 시각효과, 그리고 1650년대 델프트 화가들』에서 휠록은 의상 위 빛의 표현이 정교하다며 〈플루트를 쥔 젊은 여인〉과 〈붉은 모자를 쓴 젊은 여인〉을 망설이지 않고 베르메르의 작품으로 분류했다. 〈레이스 짜는 여인〉과 다르게, 빛이 만들어내는 방울들은 소재의 질감과 구분되지 않고 표현되어 있다. 그럼에도 불구하고 휠록은 두 작품이 베르메르의 것이라고 확신했고, 1667년을 제작연도로 추정한 골드쉐이더와 달리 1660년대 초에 제작된 것이라고 주장했다. 더 나아가 휠록은 1666년 〈레이스 짜는 여인〉에 나타난 기술적 완성도는 〈붉은 모자를 쓴 젊은 여인〉이 제작될 당시부터 생겨나고 있었다고 생각했다. 누구의 작품인가에 대한 평가는 따라서 매우 불안정한 상태이다. 1988년 휠록이 쓴 것처럼 이 작품이 주는 감각적인 즐거움은 객관적인 판단을 내리기 힘들게 만든다.

이제 이 작품이 가진 매혹의 힘은 무엇인지, 작품 속의 모순이 만들어내는 창조적인 요소는 무엇인지 알아보기로 하자. 이 작품은 원작을 그대로 모사한 것이 아니라, 거장의 기법과 특징을 좇아 화가 스스로 재조합하여 독창적인 방식으로 풀어냈다는 점에서 의미가 있다. 그리고 화가가 베르메르의 '어떤 것'과 프란츠 할스의 자세를 섞은 것은 아닌지 생각해 보게 된다. 이 가정은 두 논거를 바탕으로 하고 있다.

첫째, 이 작품 속의 효과는 베르메르의 것과 다르다. 1948년 드 브리는 이 작품의 독창성을 상기시켰다. 〈플루트를 쥔 젊은 여인〉과 〈붉은 모자를 쓴 젊은 여인〉은 화가의 통상적인 능력을 벗어난 기질에 의해 창조되었다는 것이다. 작품 속의 생기, 화가의 조형적인 시선은 17세기 회화의 한계를 넘어서 19세기의 것처럼 느껴진다.

둘째, 이 작품이 미술시장에 나온 연도는 중요한 의미를 지닐 수 있다. 1822년 12월 10일 이 작품이 처음으로 파리의 경매 책자에 소개되었을 당시, 이미 베르메르의 명성은 미술사학자들이나 컬렉터들에게 널리 알려져 있었고, 작품 가격은 급격한 상승세를 타고 있었다. 이로 인해 베르메르의 작품을 그대로 모사하기보다는 창의성을 발휘해 새로운 작품을 그리고 처음 시장에 소개되는 것처럼 내놓는 것이 더 유리했을 것이다.

이처럼 민감한 사안에 대해 단정을 내릴 수는 없다. 어쨌든 베르메르가 다양한 방식을 시도하고, 자신의 여타 작품과는 다른 완전히 새로운 작품을 창조했다는 주장이 옳을 수도 있다. 그러나 그것이 아무리 매혹적이라해도 계속되는 논쟁의 대상인 이 작품을 베르메르의 진품에 포함시킬 수는 없다.

작품 목록